KB166717

언더 블루 컵

표지 이미지: 윌리엄 켄트리지, 〈저울질해보니 ...
부족한(Weighing ... and Wanting)〉의 부분,
1998, 목탄과 파스텔, 작가와 메리앤 굿맨 갤러리
제공, 뉴욕/파리

····A는 현실문화연구에서 발간하는 시각예술,
영상예술, 공연예술, 건축 등의 예술 도서에 대한
브랜드입니다. 동시대 예술 실천 및 현장에
대한 비평과 이론, 작가와 이론가가 제시하는 치열한
문제의식, 근현대미술사에 대한 새로운 해석
등이 단행본, 총서, 도록, 모노그래프, 작품집 등의
형식으로 담깁니다.

언더 블루 컵

포스트미디엄 시대의 예술

로절린드 크라우스 지음
최종철 옮김

●●●●A

한국어판에 붙이는 글

최종철 교수와의 서신을 통해 제 연구에 관심을 갖는 한국 연구자가 많다는 사실을 알게 되었습니다. 한국에도 제 '팬'이 있다니 매우 감동적입니다! 인사말을 대신하여 『언더 블루 컵』의 기원에 대해 잠깐 이야기하고자 합니다.

1997년 여름 파리에 있을 당시, 매일 저녁마다 TV 채널 아르테(Arte)에서 카셀 도쿠멘타에 대한 시리즈를 방영했습니다. 프로그램의 첫 번째 방영분은 그해 도쿠멘타의 감독을 맡은 카트린 다비드가 카셀로 향하는 기차를 타고 이동하는 장면을 다루었죠. 이동 중에 그녀는 [카셀 중앙역에 마련된] 일련의 설치미술을 지나쳐 갔으며, 어떻게 '특정한' 매체가 종말을 맞이할 수밖에 없는지 이야기하고 있었습니다. 짐짓 참신한 체하며 예술 매체의 종말에 관해 순차적으로 이어가는 대담을 듣고 있노라니, 그 대담에 [설치미술의 유행과 매체 특정성의 종말을 잇는] 세 번째 맥락을 덧붙여야만 할 것처럼 느껴졌는데, 그것은 다름 아닌 오락(entertainment)이었습니다. 실로 차창 밖을 스쳐가는 풍경을 따라 펼쳐지는 그 대담 시리즈는 한 편의 영화를 보는 느낌이었습니다. 그러자 나만의 네 번째 맥락 또한 더해졌습니다. 그것은 최근 몇 년 동안

내가 뛰어나다고 여긴 작품들에 대한 경험에서 비롯되었습니다. 그것은 다시 말해 스스로를 반성적으로 숙고함으로써 자기 예술의 특정성에 대한 생각을 놓치지 않는 빼어난 작품들에 관한 이야기였죠. 윌리엄 켄트리지, 가브리엘 오로스코, 에드 루샤와 같은 작가들이 이러한 사례에 속합니다.

그 후 저는 이러한 제 경험과 그 문맥을 일종의 기록으로 남기기 위해 책을 쓰기로 결심했습니다. 당시 저는 뇌 손상에서 막 회복하던 중이었기에, 제 기억 저 아래로 흐르는 사유를 불러내고자 했고, 이 책은 바로 그러한 제 자신에 대한, 그리고 자기 망각에서 벗어나려는 현대미술에 대한 기록입니다. 『언더 블루 컵』은 글쓰기 실험으로 가득 차 있습니다. 그 실험 결과에 관심을 가져주신 여러분 모두에게 감사의 말씀을 전합니다.

2023년 7월 27일
로절린드 크라우스

일러두기

1. 이 책은 Rosalin Krauss, Under Blue Cup (MIT Press, 2011)을 옮긴 것이다.

2. 본문의 []는 옮긴이가 독자의 이해를 돕기 위해 보충한 내용이다.

3. 원서의 (제목 표기가 아닌) 이탤릭체 표기는 드러냄표(˙)로 표시했다.

4. 외국 인명/지명 등의 표기는 국립국어원에서 펴낸 외래어표기법을 원칙으로 하되, 국내에서 널리 사용되는 것은 관행을 따르기도 했다.

5. 지은이가 본문에서 인용하는 책의 경우 국역본이 있으면 최대한 그 서지사항을 달아주었다.

6. 제목을 표시하는 기호로 단행본, 잡지, 신문에는 『』를, 논문과 기사, 단편 문학 작품에는 「」를, 영상물과 예술작품에는 〈 〉를 사용했다.

한국어판에 붙이는 글 — 4
감사의 말 — 8

하나
씻겨나가다 — 11

둘
길 위에서 — 93

셋
기사의 움직임 — 183

주 — 237
옮긴이 해제 — 259
찾아보기 — 291

감사의 말

이 책은 설치미술이라 불리는 저속한 예술의 스펙터클에 대한 지난 10여 년 이상의 역겨움 탓에 촉발되었으며, 내가 설치의 강력한 대안이라 여기는 작업들과의 다행스러운 만남 덕택에 가능했다. 그 다행스러운 만남은 다음과 같다. 바르셀로나 현대미술관(Barcelona Museum of Contemporary Art)에서 열린 윌리엄 켄트리지(William Kentridge)의 회고전, 런던 바비칸 아트 갤러리(Barbican Art Gallery)에서 열린 크리스천 마클리(Christian Marclay)의 전시회, 뉴욕 디아 재단(Dia Foundation)에서 열린 제임스 콜먼(James Colman)의 전시회, 파리 조르주 퐁피두센터(Centre Georges Pompidou)에서 열린 소피 칼(Sophie Calle)의 전시회, 그리고 파리 메리앤 굿맨 갤러리(Marian Goodman Gallery)에서 슬라이드 작품인 〈배 그림(Bateau tableau)〉과 함께, 마르셀 브로타스(Marcel Broodthaers)의 영화 〈그림의 분석(L'analyse d'un tableau)〉 전편을 본 일. 이 미술관과 갤러리에 특별한 감사의 뜻을 전한다.

1998년 템즈 & 허드슨(Thames & Hudson)의 후원 아래 런던에서 진행된 발터 노이라트 기념 강연(Walter Neurath

Memorial Lecture)은 마르셀 브로타스에 대한 나의 생각을 충분히 발전시킬 수 있는 기회가 되었다. 컬럼비아대학교에서 열린 매체 특정성(medium specificity)에 관한 다양한 세미나 역시 나의 생각을 내 훌륭한 대학원생들과 함께 발전시켜 나갈 수 있었던 건실한 발판을 마련해주었다. 컬럼비아대학의 교수로서 받을 수 있었던 관대한 연구 지원 덕에 나는 이 책을 쓰기 위한 도전에 착수할 시간과 여유를 가질 수 있었다. 컬럼비아대학교와 『옥토버(October)』지에서 일하는 내 동료들은 지속적인 격려와 건설적인 비평의 원천이 되어주었다.

티머시 클라크(Timothy Clark), 피터 색스(Peter Sacks), 니코스 스탠고스(Nikos Stangos), 앤드류 브라운(Andrew Brown), 데이비드 플랜트(David Plante), 데이비드 프랭크(David Frank), 조지 베이커(George Baker), 로렌 세도프스키(Lauren Sedofksy), 테리 웬다미쉬(Teri When-Damisch), 에밀리 앱터(Emily Apter), 미뇽 닉슨(Mignon Nixon), 로재나 워런(Rosanna Warren), 캐런 케널리(Karen Kennerly), 드니 올리에(Denis Hollier), 그리고 이브알랭 부아(Yve-Alain Bois)에게 특히 감사의 마음을 전한다.

내 조교인 라이언 레이넥(Ryan Reineck)과 엘리자베스 티나 리버스(Elisabeth Tina Rivers)의 끊임없는 도움이 없었더라면, 나는 출판을 위한 기술적 부분들을 모아내지 못했을 것이다. 나의 변함없는 지지자인 MIT 출판사의 로저 코노버(Roger Conover)에게, 그의 믿음에 대한 깊은 감사의 말을 전한다.

하나
씻겨나가다

1999년 말, 나의 뇌가 터져버렸다. [1] 뇌동맥류라고 했지만, 결국 터진 혈관이 핏줄기를 뇌로 쏘아 보내서 뇌세포막이 뚫리고 신경세포들이 씻겨나가 버린 것이나 마찬가지다. 세 번의 뇌수술이 출혈을 막아주었다. 회복은 그 뒤 뉴욕의 한 병원 재활 병동에서 진행되었다. 그해 12월, 어느 정도 회복된 뒤에도, 의사들은 운동 능력과 인지 능력의 재활 치료를 계속할 것을 권했다. [2] 인지 재활 치료는 단기 기억을 강화하는 것이었는데, 그건 마치 내가 운동선수가 되어 리젼(lesions)이라고 부르는 뇌 속의 웅덩이를 뛰어넘는 훈련을 하는 것 같았다. 도무지 무슨 말인지 감이 안 오겠지만 내 두개골 CT 영상을 본다면 완벽히 이해될 것이다.

13

컴퓨터상에서 진행되는 정교한 기억 재활 게임과 더불어, 이 기억 도약 치료의 주된 도구는 단순한 그림들이나 연관 없는 단어 조각들을 담고 있는 암기 카드였다. [3] 그림들을 보고 있노라면, '테니스 선수와 지퍼' 혹은 '축구 선수와 요요' 같은 무작위 조합이 눈에 들어온다. 그럼 나는 20분간 다른 생각을 하다가 다시 그 조합들을 하나하나 기억해내야 했다. 문자 종류의 첫 번째 예시로 내가 마주하게 된 단어는, 아무리 뒤죽박죽 섞여 있어도 정확히 그 단어를 기억하는 법을 배우기 위한 연습이자 내 사라진 기억에 전해진 우연한 선물 언더 블루 컵(UNDER BLUE CUP)이었다.

수개월 간의 재활 치료 기간 동안 매일 아침, 남편은 병실에 아침식사를 가져다주었다. 커피와 스위트롤, 병원 오는 길에 있는 가게에서 사왔을 것이다. 자, 그러니 이제 '컵(Cup)'은 해결된 셈이다. '일종의 파란색(A Kind of Blue)'이라 불리는 그 커피숍은 크로아티아계 주인이 운영하는 곳이었는데, 그는 크로아티아의 스플리트(Split) 출신이라고 했다. 그로부터 '파란(Blue)'이란 단어가 즉시 떠올랐다. 왜냐하면 몇 년 전 내가 바로 그 스플리트에 가본 적이 있었으며, 아울러 거기 비셰보섬(Biševo Island)에 수정처럼 빛나는 파란 동굴에도 들렀었기 때문이다. 그러니 나는 이 기억을 통해 그 파란

14

동굴을 다시금 '보았고' 바닥이 비치는 투명 보트에 한 번 더
앉을 수 있었다.

A 동맥류−얼룩에 대한 기억상실
neurysm−*The amnesia of the stain*

> [1] 동맥류라고 했지만, 결국 터진 혈관이 핏줄기를
> 뇌로 쏘아 보내서 뇌세포막이 뚫리고 신경세포들이
> 씻겨나가 버린 것이나 마찬가지다.

언더 블루 컵, 기억 치료의 첫 번째 규칙을 당당히 입증해버린
내 암기 카드의 열쇳말. 만약 당신이 '누구인지'(혼수 상태에 빠
졌던 사람에게 결코 확실할 리 없을 자기 인식) 기억해낼 수 있
다면, 당신은 이제 무엇이든 기억해내는 법을 스스로 깨우칠 필
수적인 연상 [기억] 발판을 갖게 된 것이다. 이러한 서사를 마치
내 자신의 이야기인 것처럼 다루는 것이 이상하겠지만, 이제 곧
이 서사를 동시대 미술에 결부시킨 후 나는 사라질 것이다.
　　언더 블루 컵은 이 책에서 전개되는 모종의 프로젝트
를 지칭한다. 그것은 장뤼크 낭시(Jean-Luc Nancy)가 단수 명

15

사인 '예술'을 그 미학적 토대(support)들의 복수형, 즉 각각의 토대가 각자 다른 뮤즈의 이름을 담지하는 그런 복수형과 접목시키기 위해 단수적 복수(singular plural)라 부른 미학적 매체의 개념을 주제로 다룬다. 낭시는 자신의 책 첫 장에 「왜 단지 하나가 아닌 여러 개의 예술이 있는가?」[1]라는 제목을 붙임으로써 그 저술 기획의 본질을 공표한다. 나는 매체를 기억하기의 한 형식이라고 강조함으로써 낭시의 질문에 다가간다. 왜냐하면 각기 다른 뮤즈(muse, 미적 충동)로 대표되는 다양한 예술적 토대야말로 회화, 조각, 사진, 영화와 같은 특정 장르의 실천가들의 집합적 기억 속에서 '당신은 누구인가'라는 질문의 발판 역할을 하고 있기 때문이다. 그것은 각각의 뮤즈에 대해 '당신은 누구인가'라고 묻는 것임과 동시에, 이제 내가 설명하고자 하는 것, 즉 내가 '포스트미디엄 상태(post-medium condition)'로 규정하고 있는 시대에 현대미술 작가들이 반드시 '창안(invent)'하도록 요구받는 새로운 장르에 대해서 '당신은 누구인가?'라고 묻는 것이다. 매체의 창안이란 말이 꽤 낯설게 들릴 것이다. 매체는 길드(guild)의 모든 구성원들이 내용 전달 수단으로 사용했던 그들만의 [제작] 규칙이 수세기 동안 발전해온 것이기 때문이다. '창안된' 매체라는 말이 순전히 관용구처럼 들릴지 모르겠지만, 나는 여기서 (미학

16

적이든 언어학적이든) 해석이나 세심한 읽기에 열려 있지 않은 코드는 없다는 것을 보여주고자 한다.[2] 매체는 바로 그러한 코드의 분명한 표현이다.

B 뇌—매체는 기억이다
rain—*The medium is the memory*

내가 견뎌냈던 뇌출혈은 기억 격차를 일으켰고 나는 그 차이를 줄이기 위한 훈련을 해야 했다. 따라서 동맥류는 망각을 내가 전에 상상해본 적 없는 하나의 가능성으로 나의 경험에 밀어 넣었다. 그것은 '당신은 누구인가'라는 질문과 동일한, 기억하기의 긴급함을 제기했다.

C 체스판—매체는 토대다
hessboard—*The medium is the support*

예술을 그토록 많은 별도의 제작술로 이끈 것은 중세의 길드 시스템이었다. 조각 길드의 장인은 돌이나 나무를 맡았고, 주

17

물 길드의 장인은 청동 조형물이나 청동 문을 책임졌으며, 화가 길드의 장인은 스테인드글라스, 나무 패널 또는 회벽을, 직물 길드의 장인은 커다란 연회용 태피스트리를 담당했다. 각각의 솜씨는 콜베르(Jean-Baptiste Colbert)[3]가 프랑스에서 개교한 미술학교[에콜 데 보자르]에서도 관리되었다. 아틀리에에서 화가는 조각가와 분리되었는데, 이들은 주로 거장의 기교를 모사하면서 배우는 학생이었다. 길드에 의해 전해진 규칙은 장인의 재현 작업을 위한 다양한 토대를 준비하는 것과 연관된다. 가령 나무 패널을 판판하게 갈아내거나 왁스를 입히고, 그 후에 산화철을 세심히 펴 발라 상부의 테라코타 층이 황금 잎사귀의 연한 막에 완충 작용을 할 수 있도록 하는 일련의 밑 작업 말이다. 회화의 매체를 규정하는 2차원적 토대는 그림 장인들에게 벽이나 패널의 평평한 평면성을 정복하도록 요구한다. 그 평평함이 그림 속의 열린 공간을, 그 안에서 무수한 형상이 무대 위의 다양한 배우처럼 배치될 수 있는 그 허구적 공간을 상기시키려는 자신들의 노력을 방해한다고 여겼기 때문이다.

그 무대는 르네상스 시대 이래로 줄곧 알베르티(Leon Battista Alberti)가 합법적 구축(legitimate construction)이라 명명한 것과 연관해 고려되어왔다. 그것은 원근법의 기하학

18

1. 가브리엘 오로스코, 〈끊임없이 달리는 말들
(Horses Running Endlessly)〉, 1995.
목재, 8.57×87.63×87.63cm. 메리앤 굿맨 갤러리
제공, 뉴욕

으로, 궁전이나 대성당의 잘 닦인 바닥돌들을 점증적으로 변환시켜 흰색과 검은 정사각형들이 맞닿은 일종의 분절적 표상으로 드러나게 하는 일이다. 이 체크무늬로 닦인 [원근법적 그림의] 바닥은 체스판과 유사한데, 이로써 그 체스판은 그림 세계 속의 배우들을 위한 기반으로 작용할 뿐만 아니라, 회화의 평평한 막을 뚫고 그 저항 물질의 불투명함을 관통하는 수단이 되었다. 화가에게 당신이 '누구인가'라는 기억은 르네상스 이래 내용의 풍부한 출처로서의 원근법과 그 횡단면에 천착했던 제작 체계를 상기하는 것을 의미한다. 회화의 기억은 서로 뒤얽힌 두 개의 토대 위에 자리 잡는다. 만약 원근법이 이미지를 구현하기 위한 토대라면, 체스판은, 위베르 다미쉬(Hubert Damish)가 입증한 것처럼, 원근법의 토대이기 때문이다.[4]

　　20세기 들어 추상미술은 캔버스의 평평한 표면 '배후'의 공간에 펼쳐질 내용에 대한 과거의 접근법을 포기했다. 화가들은 이제 표면 자체를 주제로 삼아 그러한 원근법적 의미 공간을 거역했다.

　　입체파 화가들은 회화 표면을 그래프나 격자(grid)로 도식화된 수직의 체스판처럼 구성했다. 표면이 격자로 분할되면서, 의미는 [재현의] 지시 행위로부터 그림 토대[캔버

2. 파블로 피카소, 〈서있는 여인의 누드
(Standing Female Nude)〉, 1910. 종이에 목탄
48.3×31.4cm. 메트로폴리탄 미술관, 뉴욕,
알프레드 스티글리츠 컬렉션, 1449(49·70·34).
© 2023−파블로 피카소 승계−SACK(한국).
이미지 © 메트로폴리탄 미술관 / 작품 제공,
뉴욕.

21

하나 씻겨나가다

스]의 독특함으로 흘러갈 수 있었다. 이는 격자들이 표면 자체를 '가리킴(pointing)'에 따라, 작가들에게 표면과 화가의 붓질 간 차이를 정립하도록 요구했기 때문이다. T. J. 클라크(T. J. Clark)가 『비극의 탄생(The Birth of Tragedy)』의 구절을 잘 인용해준 것처럼, 니체(Friedrich Nietzsche)가 시각적 투과성에 대한 회화의 특수한 저항을 "투명한 단단함(luminous concreteness)"이라고 불렀을 때 그는 바로 이러한 종류의 가리킴을 의미했다.[5]

이 자기 본질에-대한-가리킴(pointing-to-itself)이 특정성(specificity)이라 불리기 시작했고, 이는 곧 매체 특정성(medium specificity)이라는 말로 모더니즘 비평 담론에 들어오게 되었다.

그러한 가리킴의 행위는 자기 정의의 한 형식으로 이해되었으며, 작가들은 수세기 동안 그 안에서 다양한 예술적 전략을 발견해냈다. 가리키기가 재현을 위한 토대로서의 매체에 대한 직접적인 주목을 의미했기에, 우리는 그것이 바로 그 재현의 토대를 재귀적으로(recursively) 표상한다고 말하거나, 혹은 내가 부르고자 하는 대로, 그것이 예술의 토대를 '떠올려낸다(figuring it forth)'고 말할 수 있겠다.[6] 모더니즘 이론은 이러한 자기 정의를 재귀적 구조라 여겼다. 이는 예술의 제 요소

22

가 그 구조 자체를 발생시키는 규칙을 생산하는 구조로서, 가령 색채를 점증적으로 조절하는 규칙(대기 원근법이라 불리는 규칙)이 회화의 '투명한 단단함'을 열고 닫는 방법을 의미한다.

입체주의의 규칙이 격자무늬를 산출해낸다고 할 때 그것은 동시에 세 가지를 가리킨다. 첫 번째로 입체주의 회화의 격자무늬는 그래프지가 종이 전면에 팽팽하고 매끄러운 그물망을 만드는 것처럼 캔버스의 평면성을 가리킨다. 둘째로 그 격자무늬는 각각의 각 면이 그림의 각진 테두리에 조응하고 있는 것처럼 평면성의 가장자리를 가리킨다. 셋째로 그것은 캔버스의 미세한 섬유질을 가리킨다. 마치 입체주의적 격자무늬가 직조된 캔버스의 섬유 구조를 '떠올려내게' 하는 것처럼 말이다. 규칙이 특정성의 운반체라고 하는 생각이야말로 이 책에서 매체 특정성이 사용되는 방법과 매체 특정성이 모더니즘과 연관된 가장 명망 있는 이론에서, 말하자면 클레멘트 그린버그(Clement Greenberg)의 이론에서 기능하는 방법을 분명히 구분시킨다. 그린버그에게 매체의 본성은 거친 실증주의로 정초되었다. 그 속에서 회화는 평면적이고, 조각은 삼차원적으로 스스로 서 있는 어떤 대상이며, 드로잉은 회화가 색채와 음영 효과에 의거하는 것과 달리, 가장자리와 경계에 대한 곡선의 모사로 규정된다. 그린버그의 특정성은

23

물리적 실체에 경험적으로 속박되어 있다.[7] 반면 내가 『언더 블루 컵』에서 다루고자 하는 특정성은 오히려 길드의 규칙에 촛점이 맞추어진다. 바로 이 점이 특정성에 대한 이 책의 논지를 그린버그의 논지와 구별해준다. 그린버그의 실증적 주장('회화의 특정성은 캔버스의 평면성에서 발견된다'는 주장)은 이미 몇몇 비평가와 철학자의 심기를 불편하게 했다. 철학자 스탠리 카벨(Stanley Cavell)은 이 환원적 반사 작용(reductive reflex)이 "대체적으로 모더니즘 예술의 운명을 결정지었다"고 불평했는데, 이는 "모던 예술이 스스로의 물리적 기반에 대해 느끼는 자각과 책무가 그 기반에 의거한 예술의 통제력을 단언하는 동시에 부인하도록 강요"[8]했기 때문이다.[9] 카벨은 다른 지면에서 이 부인을 미학적 책무의 무기력한 포기를 수반하는 "암울한 운명"이라 평한 바 있다. 매체의 규칙에 대한 카벨 자신의 이해는 그가 오토마티즘(automatism)[10]이라 부르는 것으로 정립되는데, 이는 푸가의 성부들을 결합해주는 규칙, 또는 소나타 전개부의 톤을 따라 연주하는 규칙이 그 자체로 이미 서양 고전 음악과 재즈에 생동감을 주는 즉흥의 자발성을 허락하고 있음을 의미한다.[11]

그린버그의 입장은 그의 열렬한 지지자라고 여겨지는 비평가들에게서도 공격을 받는다. 마이클 프리드(Michael

24

3. 엘스워스 켈리, 〈거대한 벽을 위한 색상들
(Colors for a Large Wall)〉, 1951. 캔버스에 유화,
64개의 판넬, 240×240cm. 현대미술관(MoMA),
뉴욕, 작가 기증. © 엘스워스 켈리, 디지털
이미지 © 현대미술관 / 라이센스 제공 SCALA/
Art Resource, 뉴욕.

4. 아리스티드 마이욜, 〈밤(Night)〉, 1939.
브론즈, 콜드 치즐링으로 다듬어진 표면,
105.4×110.49×60.96cm. 카네기 미술관,
피츠버그; A.W. Mellon 교육 및 자선 신탁 기증,
가입 번호 60.49. © 2010 ARS, 뉴욕 /
ADAGP, 파리.

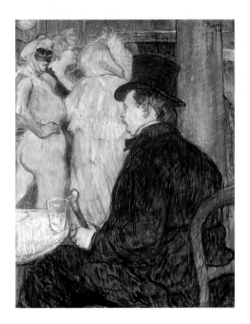

5. 앙리 드 툴루즈로트렉, 〈막심 데토마스
(Maxime Dethomas)〉, 1896. 판지에 유화,
67.5×50.9cm. 액자 99.1×87cm. 워싱턴
국립미술관 제공, 체스터 데일(Chester Dale)
컬렉션.

6. 모리스 루이스, 〈사라반드(Saraband)〉, 1959.
캔버스에 아크릴 수지, 256.9×378.5cm.
솔로몬 R. 구겐하임 미술관, 뉴욕, 64.1685.

7. 리처드 아트슈와거, 〈테이블과 의자(Table and
Chair)〉, 1963-1964. 멜라민 라미네이트 및 목재,
75.5x132×95.2cm. © 2010 리처드 아트슈와거 /
ARS, 뉴욕—SACK, 서울, 2023. 이미지 © 테이트,
런던 2010.

8. 로버트 모리스, 〈무제(3 Ls) Untitled(3 Ls)〉,
1965(1970 재제작). 스테인리스 스틸,
243.8x243.8x60.9cm. 뉴욕 휘트니 미술관 소장,
하워드(Howard)와 진 립먼(Jean Lipman) 기증.
© 2023 로버트 모리스 재단 / SACK, 서울.

Fried)가 조각의 특정성에 대한 그린버그의 주장에 미니멀리즘의 불순한 '즉자주의(literalism)'에 대한 책임을 씌우는 것처럼 말이다. 프리드는 다음과 같이 말한다. "모더니즘 예술의 발전에 대한 그린버그의 환원주의적이고 본질주의적인 읽기에 대한 내 논지는 일정 부분 작가들이 그러한 환원적이고 본질적인 용어로 사유할 때 어떤 일이 벌어지는지에 대한 정확한 사례를 제공하는 것이었다."[12] (미니멀리즘 작가들이 그린버그의 조각적 특정성을 있는 그대로 받아들여 그것을 회화의 평면성에 대비되는 조각의 물리적 양감으로 거칠게 이해했던 것처럼 말이다.)[13] 프리드는 그린버그에 대한 비평을 심화하면서, 형태(shape)를 추상회화의 '매체'로 만들기도 했다. 그는 프랭크 스텔라(Frank Stella)를 예로 든다. 스텔라가 〈다각형 시리즈(Polygon series)〉에서 [전통적인 사각형이 아닌] 다각형의 캔버스 형태를 화면 구성의 원리로 사용했을 때, 그것은 프리드가 추상을 위한 새로운 매체라 불렀던 것을 말 그대로 '창안(invent)'했다.[14] 재현의 회화적 관습 중 하나는 외곽선이 형상의 생성에 관여하고, 이때 형상이란 대개 배경에 대한 대비로 드러나기 마련이기 때문에, 그러한 묘사된 형태(depicted shape)는 회화의 즉자적 형태(literal shape)—그림이 일상의 사물(식탁 의자나 포장용 용기)과 경계를 맞대고 있는

9. 프랭크 스텔라, 〈불규칙한 다각형 시리즈(Irregular Polygon Series)〉 중 〈결합(III Union III)〉, 1966. 캔버스에 형광 알키드와 에폭시, 263.5×441.3cm. 로스앤젤레스 현대미술관, 로버트 A. 로완 (Robert A. Rowan) 기증. © 2023 프랭크 스텔라 / SACK, 서울.

10. 프랭크 스텔라, 〈불규칙한 다각형 시리즈(Irregular Polygon Series)〉 중 〈터프턴보로 IV(Tuftonboro IV)〉, 1966. 캔버스에 형광 알키드와 에폭시 페인트, 251.46×276.86cm. 작가 소장. 사진: 스티븐 슬로먼; 작품 라이센스 제공, NY. © 2023 프랭크 스텔라 / SACK, 서울.

하나 씻거나가다

가장자리로, [일상의 사물성을] 공유하는 미니멀리즘이 사물로부터 예술을 분리하려는 서구 환영주의의 시도를 무효화하는 방편으로 받아들였던 그 즉자적 형태—와 일치할 수 없다는 것이다. 프리드는 이 거친 환원성에 반대하여, 그리고 그린버그와 대조적으로, 평면성이 아닌 형태를 회화의 특정성을 선언하는 하나의 방식으로 간주했다.[15]

D 담론적 통일성—매체의 아프리오리
iscursive unity—*The a priori of the medium*

미셸 푸코(Michel Foucault)는 어떻게 서로 다른 다양한 저자가 자신들을 역사적으로 "동일한 개념적 장(場)"으로 모이게 하고 그곳에서 그들 모두가 "동일한 대상"을 다루게 되는 단 하나의 "담론적 통일성"을 점유할 수 있는지 알아내기 위해 자신이 "야만적인 용어(barbarous term)"라 부르는 역사적 아프리오리(historical a priori, 역사적 선험성)를 소환한다. 전후 미국에서 매체는 푸코의 말을 빌자면 "계승(succession)의, 안정성(stability)의, 재활성화(reactivation)의 방식이라 할 수 있는, 시간 속에서의 분산 형식(form of dispersion in time)"

32

에 따라 "역사적으로" 만들어진 대상이었다.[16]

　　　그린버그는 아마도 담론적 통일성의 요체로서의 매체를 안정화한 최초의 인물일 것이다. 그의 논문 「모더니스트 회화(Modernist Painting)」는 담론의 선험성을 제유(synecdoche)라는 시적 수사 언저리에 붙박아둔 것과 다름없는데, 푸코는 이를 어딘가에서 "유비와 계승(analogy and succession)"(마르크스가 노동의 선험성이란 말로 풀어냈으며, 다윈이 생명의 선험성으로 발전시켰다고 푸코가 보았던 바로 그 수사)이라 불렀다.[17] 그린버그 자신에게 회화의 유비적 맥락은 자기 비판의 수단에 의해 역산출되는 물리적 토대였으며, 이때 자기 비판이란 바로 회화의 평면성을 통해 그 [물리적] 토대를 인식하는 방법을 연쇄적으로 밀고 나가는 것을 의미했다. 이러한 점에서 매체는 푸코가 에피스테메(epistemē)라 불렀던 일관된 언어(잠바티스타 비코Giambattista Vico가 "시적인 지식poetic knowledge"이라 불렀던 은유, 환유, 제유와 같은 시적인 수사에 근거해)로 여겨질 수 있다.[18] 푸코의 주장에 따르면, 에피스테메는 한 시대의 모든 저자가 무의식적으로 동시에 말하는 비유적 언어다. 푸코의 담론적 대상은 안정화되는 동시에 재활성화됨으로써 역사화된다. 우리는 앞서 담론적 통일성으로서의 매체의 '재활성화'를 그린버그식 모더니즘에 대한 연쇄적인

33

반대를 통해 봐왔다. 이 담론적 통일성은 프리드의 목소리를 다음과 같은 카벨의 호소, 즉 "모던 예술이 … 예술로서 자신의 존재가 단지 물리적으로 보증되는 것이 아니라는 사실을 재발견"할 때, 모더니즘의 실천은 스스로의 "불운한 운명"으로부터 달아날 수 있으리라는 호소와 결합시켰다.[19]

 카벨은 순전히 '물리적인' 것으로 규정되는 매체라는 용어와 구별하기 위해 오토마티즘이라는 말을 도입한다. 오토마티즘이란 어떤 분야의 실천가가 즉흥적으로 무언가를 실행할 자유를 얻는 규칙을 지칭한다. 그것은 가령 바흐(Johann Sebastian Bach)가 다섯 개나 여섯 개의 성부로 푸가를 즉각 변주할 수 있었던 것처럼, 또는 피아니스트가 소나타의 말미에 카덴차를 즉흥적으로 연주할 수 있는 것처럼, 서양 음악에서 조율된 음역에 맞는 코드 진행을 따라가며 즉흥적으로 연주할 자유를 부여하는 규칙을 지칭한다.

 푸코의 역사적 아프리오리는 매체 문제를, 매체의 재활성화와 계승을 허락하는 담론적 공간을 다시금 개시한다. 나는 환원적 논리를 비판하는 내 주장을 이 담론적 공간에 결부시킴으로써, 물리적 매체에 대한 전통적인 개념을 '기술적 토대(technical support)'로 대체하려 한다.[20] 전통적인 매체 개념이란 매체 자체가 예술작품을 위한 '지지대'가 되는 것으로서, 가

34

령 이는 유화를 위한 캔버스의 기초 작업, 또는 석고나 점토를 위한 금속 골조의 받침대를 말한다. 이러한 전통적인 기반과 반대로, '기술적 토대'는 일반적으로 애니메이션 영상, 자동차, 탐사 저널리즘, 또는 영화와 같은 가용한 대중문화의 형식에서 차용된다. 그러므로 '기술적(technical)'이란 말은 길드의 '수공적(artisanal)' 재료를 대신한다. 동일한 방식으로 '토대(support)'란 말은 뮤즈의 개별적 이름들[회화, 조각, 사진 등]을 무화시킨다. 이러한 대체의 필요성은 매체라는 바로 그 개념을 낡은 것으로 선포해버린 포스트모더니즘의 '담론적 통일성'에서 유래했다.

Expansion—*the medium is the binary*
확장—매체는 이항 대립적인 것이다

> [3] 그림을 보고 있노라면, '테니스 선수와 지퍼' 혹은 '축구 선수와 요요' 같은 무작위의 조합이 눈에 들어온다.

그러나 매체가 물질적 지지대가 아니라면 무엇이란 말인가? 캔버스에 유화물감, 나무 패널 위에 템페라, 프레스코에 발린

35

안료처럼 길드에 의해 준비된 재료가 아니라면? 회화의 체스판[원근법적으로 분할된 공간]이 회화라는 무대 위의 배우들을 위한 토대가 되는 것처럼, 매체가 재현의 기반이라면? 매체가 물질의 한 형식이 아니라 어떤 논리라면 어찌할 것인가?

구조주의 언어학은 두 개의 대립하는 용어의 합(sum)을 통해 의미를 발견하는데, 그것을 이항 대립(binary)이라 부르고, 롤랑 바르트(Roland Barthes)는 그것을 패러다임(paradigm)이라 재명명한다.[21] 남성과 여성의 이항 대립은 /성차(gender)/의 패러다임을 발생시키고, 앞면과 뒷면의 이항 대립은 /깊이/의 패러다임을, 높고 낮음의 대립은 /수직성/의 패러다임을 제공한다고 말할 수 있다.

패러다임이 논리적 토대(logical support)인 한, 그것은 한 매체의 규칙을 정립함으로써 스스로를 물리적 실체를 대신할 무언가로 바꿀 수 있다. 이러한 매체의 패러다임은 하나의 통합된 장을 구축하기 때문에, [심지어] 물리적 실체—캔버스나 나무 패널, 납유리나 회벽 등에 의해 지지되는 안료—를 포함한 모든 가능한 매체적 변수의 기반으로 고려될 수 있을지 모른다. 이러한 주장의 말미에, 나는 기억과 망각의 이항 대립으로서의 /매체/ 자체라는 패러다임을 논할 것이다. 어떤 경우, 매체를 패러다임의 이항 대립으로 환원하는 임무는, 패러다임의 근본 원

36

리를 회복하기 위해 그 이항 대립이 반드시 발굴되어야 한다는, 일반적으로 주어진 물질적 실체의 가능성을 수렴하는 생산의 광막한 다양성에 의해 촉발되기도 한다. 1970년대에 조각은 이 난폭한 분산을 겪었다. 그것의 변이들은 대지미술과 건축적 개입(종종 장소 특정적이라 불리고 어떤 경우 미술관의 억압적 기능을 '폭로'하기 위한 일시적 공격으로서 '제도 비판'이라 불리는)의 형식을, 그리고 퍼포먼스, 댄스, 비디오 설치에서 볼 수 있듯 인체의 모습을 취한다. 비평은 이러한 변이들의 증가를 액면 그대로 받아들였다. 몇몇 비평가는 이를 단순히 조각 매체에 대한 집단적 거부로 이해하려 했고, 다른 이들은 그 모든 다양성을 반드시 포괄하는 통일된 장—또는 특정한 매체—을 발견하려 노력하면서 /조각/의 패러다임을 숙고했다. 구조주의의 가르침에 따르면, 패러다임의 통일성은 원래의 이항 대립의 수많은 순열적 조합을 통해 유지될 수 있으며, 그렇게 그것은 논리적으로 연관된 '그룹'[22]으로 확장해 나간다. 내가 1978년에 발표한 「확장된 영역에서의 조각(Sculpture in the Expanded Field)」은 바로 이러한 종류의 고찰로, 그것은 구조주의적으로 /조각/을 이항 대립이나 논리의 역할을 하는 심층적 패러다임으로 환원한 것이었으며, 이를 통해 나는 [현대] 조각을 하나의 통일된 장으로서의 확장된 '그룹'으로 구축할 수 있었다.[23] 내

하나 씻거나가다

생각에 조각의 가장 대표적인 예는 (스톤헨지나 고인돌과 같은) 기념비(monument)였으며, 나는 그 패러다임의 발견에 착수했다. 기념비는 도시의 광장이나 공원, 묘지, 교회, 궁전 등 어디든 있다. 내가 한 일은 그 /기념비/를 재현의 이항 대립으로 일반화한 것이다. 즉 좌대로 그 장소에 고정된 기념비가 [바로 그 좌대에 의해] 하나는 지면 위로 그 조각적 초상을 들어올리고, 다른 하나는 그것을 그 장소에 붙박아두는 이항적 임무를 마치 이러한 [이항적] 상황을 '표상해내는(imaging forth)' 것처럼 수행한다는 것이다. 기념비가 장소에 온전히 스며들기 위해 이중으로 작동하게 되자, 그것이 재현하는 것은 [재현 대상과의 조각적 유사성이 아니라] 궁전의 거주자, 대성당의 참배자, 묘지에 묻힌 이들, 도시 공간의 시민들에게 왜 그 기념비가 바로 그 위치를 점유할 수밖에 없는지에 대한 [장소 특정적] 의미다. 기념비의 재현은 따라서 [어떤 예술의 결과가 그 원인을 떠올리게 한다는 점에서] '재귀적'이라 불릴 수 있다. 그것은 칸트(Immanuel Kant)가 가능성의 조건(condition of possibility)이라 불렀을 개념적 기반이다.[24]

이 논리는 더는 불가능할 정도로 분산되어버린 /조각/의 매체를 재구축한다. 어떻게 조각이 인간의 육체, 깨진 거울, 사진적 조사 여행, 번개의 섬광을 포함하는 번잡스러운 [당대

38

의 미학적] 지평에도 불구하고, 그러한 이항 대립에 의해 엮인 통일된 장에 자리잡고 또 의존하는지를 보여주면서 말이다.[25] 이 논리는 그린버그적 '환원'에 저항하면서 매체를 물질로부터 멀어지게 한다. 요즈음 관계미술로 갱신된 설치미술—이들 모두는 사실상 제도 비판의 변주에 불과하다—이 현대미술을 특정성을 무시한 개념미술과 결탁한 수많은 형식으로 이끄는 것처럼, 우리 시대의 포스트미디엄 상황은 70년대 조각의 급격한 분산과 닮아 있다. 그러나 매체의 통일된 장은 그럼에도 체계화될 수 있다. 이미 내가 언급했던 것처럼, 그것은 망각(forgetting)에 반하는 기억(memory)이라는 이항 대립에서 분기되어 나온다.

F망각—기술적 토대
Forgetting—*Technical supports*

자동차, 슬라이드 테이프, 애니메이션 영화는, 물감이 발리는 캔버스, 선이 그어지는 종이, 또는 골조 위의 [프레스코] 회반죽과 달리, 미술 실천을 위한 전통적인 지지대는 아니다. 그것들은 '기술적 토대'이며, 이 기술적 토대는 1970년대 작가들이

39

전통적인 매체와 모더니즘의 특정성에 대한 강조에서 느낀 피로감에 의해 촉진된 포스트모더니즘의 경멸에 대한 반응으로 길러졌다. 포스트모더니즘 시대에 입체파 격자의 추상성은 잊혀져 지푸라기 더미로 대체될 것이었으며, 그것의 진지함은 파시즘적 신고전주의의 남성적 인물이 대신했다. 다른 한편으로, 르네상스 청동 조각의 부활은 모더니즘 조각의 순수한 기하학적 구조가 죽고 소멸했음을 선언했다.[26]

딜레마라고 부를 수 있겠지만 사실 위기에 가까웠던 이러한 상황에서, 전위적 작가들은 쇠락한 전통의 낙인이 찍히지 않은 예술의 새로운 토대를 찾아나서지 않을 수 없었다. 포스트모더니즘 때문에 전위적 작가들은 전통적 매체의 자연스러운 물질성에 가장 치명적인 대안인 기술에 먼저 관심을 갖게 되었다. 비디오는 바로 그러한 기술이었다. 하지만 전위 작가들은 그들이 가용한 대중문화의 형식에서 비디오를 취했던 바로 그 방식대로 다른 토대를 취하기도 했다. 예술 제작을 위한 이 새로운 수단들을 전통적인 형식과 구분해줄 새로운 명칭이 필요해졌다. 그리하여 내 용어 '기술적 토대'가 만들어진 것이다. '기술적 토대'는 열린 개념이며, 카벨이 주장한 오토마티즘의 규칙으로 정립될 수 있다. 카벨이 매체의 보다 일반적인 양태로서 오토마티즘을 채택한 것은 특정한 매체에서

40

벗어나려는 포스트모더니즘적 탈주의 또 다른 징후일 수 있
다. 그러나 카벨은 매체라는 용어가 원치 않는 연관을 자아냄
에도 그것을 완전히 버리는 것에 대해 모호한 이중적 입장을
취한다. 그는 다음과 같이 말한다. "이것이 왜 내가, 각 예술의
물리적 기반을 지시한다는 매체의 한정적 개념으로부터 매체
를 자유롭게 만들려 함에도, 그 기반을 일컬을 때 그리고 예술
적 성과의 방식을 규정할 때 계속 같은 용어를 사용하는가의
이유다."[27] 나는 모종의 규칙을 암시하는 오토마티즘이 꽤 솔
깃한 용어라 생각한다. 비록 내 생각에 카벨과 같은 모호함이
있을지라도 말이다. 성공적인 예술작품의 재귀적 속성을 불
러내는 것은 오직 매체라는 단어뿐이다. 새로운 기술적 토대
의 관습을 발견하는 작가들은, 스텔라가 새로운 매체로서 형
태를 '창안'했다고 말한 프리드의 방식처럼, 매체를 '창안'하
고 있다고 말할 수 있다.『언더 블루 컵』은 미학적 일관성을 위
한 기반으로서 특정한 매체를 연장하려는 일의 절대적 당위
성을 주장하는 데 여덟 개의 사례를 탐구할 것이다—에드 루
샤(Ed Ruscha)가 활용한 자동차, 윌리엄 켄트리지(William
Kentridge)가 지난한 지우기 작업을 통해 정교히 완성한 애니
메이션, 제임스 콜먼(James Coleman)이 파워포인트의 초기
유형으로 각색해낸 슬라이드 테이프, 크리스천 마클리(Chris-

하나 씻겨나가다

tian Marclay)가 상업 영화의 사운드 트랙을 동시적으로 활용
한 점, 브루스 나우만(Bruce Nauman)이 복도를 건축적 수사
로 채택한 점, 탐사 저널리즘에 대한 소피 칼(Sophie Calle)의
패러디, 아트북의 역사적 일관성(앙드레 말로André Malraux
가 벽 없는 미술관이라 불렀던 것)을 받아들였던 마르셀 브로
타스(Marcel Broodthaers), 그리고 하룬 파로키(Harun Faro-
cki)가 비디오 편집대를 전면에 내세운 점, 이렇게 여덟 개의
작업 말이다. 작가들은 이 각각의 토대를 통해 그것에 고유한
'규칙'을 발견한다. 그리고 그 규칙들은 나아가 매체 특정성의
재귀적 자명성을 위한 기반이 된다. 만약 이 작가들이 자신들
의 매체를 '창안'하고 있다면, 그들은 어떻게 매체가 예술의 가
능성을 뒷받침하는지에 대한 현대미술의 망각에 저항하고 있
는 것이다. 『언더 블루 컵』이 어떤 하나의 주장을 펼치고 있다
면, 바로 이 점이 그것이다.

G게니우스—세 가지 사건
Genius—*Three things*

1970년대 포스트모더니즘이 예술을 위기로 몰아 넣고 있

42

을 때, 특정한 매체가 역사의 쓰레기 더미 속으로 빠져버렸음을 반박할 수 없게 만든 세 가지 사건이 벌어졌다. 첫 번째는 포스트미니멀리즘과, 그들이 미니멀리즘의 즉자적 사물(literal object)—상자, 바닥판, 형광등 등 어디서든 구입 판매가 가능한 수많은 사물—을 거부한 일이다. 1973년에 루시 리파드(Lucy Lippard)는 이 집단적인 거부를 "작품의 비물질화(dematerialization of art object)"로 부른 바 있는데, 이는 [작품의] 허술한 대안으로서 벽 위에 그어진 연필자국과 같은 일시적인 작업을 지칭한 것이다. 두 번째 사건은 개념미술과 그들의 다음과 같은 선언, 즉 작품은 이제 예술 자체에 대한 사전적 정의 같은 것으로 대체되고 말았다는 선언으로서, 이는 예술이 각각의 매체로 분산될 수 있다는 생각을 초월해버렸다. 따라서 그러한 예술은 장뤼크 낭시의 "단지 하나가 아닌 여러 개"의 뮤즈 개념을 무효화시킨다. 세 번째는 뒤샹(Marcel Duchamp)이 20세기 가장 중요한 미술가로서 피카소(Pablo Picasso)의 위상을 퇴색시켜버린 일이다. 뒤샹은 레디메이드를 창안했었다. 그것은 뒤샹이 그저 상점에서 구입하고 서명한 다음 미술관에 가져다놓은 사물에 불과했다. 개념미술가들은 이러한 개입을 사물의 미학적 지위에 대한 적나라한 정의로 보았으며, 뒤샹을 자신들의 신으로 추앙했다. 예술이 '아이디어'

가 되자 매체는 사라져버렸다. 즉, 씻겨나가 버린 것이다. 이 세 가지 사건은 우리 시대를, 발터 벤야민(Walter Benjamin)이 자신의 시대를 "기술복제 시대"라고 지칭한 것과 마찬가지로, 포스트미디엄의 상태라고 불려야만 될 곳으로 이끌어갔다. 그러나 70년대 중반에 이르러 몇몇 작가들이 이 세 가지 사태를 거부하기 시작했다. 이를 위해 그들은 기술적 토대를 채택했고, 매체를 '창안'하고자 그것을 사용했다.

내가 언급한 바대로, 기술적 토대는 아이디어가 아니라 규칙이다. 그것은 카벨이 주장한 오토마티즘의 트랙 위를 달린다. 마치 도로를 주행하는 자동차가 [자동적으로] 주유소에서 재급유를 필요로 하거나 잠시 주차할 장소를 [즉흥적으로] 찾는 것처럼 말이다. 이때 각각의 공간은 마치 자동차들이 서로 닮은 것처럼 닮아 있다. 자동차는 할리우드 촬영 장비와 병치되고, 그래서 주행 중인 트럭에 카메라를 거치시켜 원하기만 한다면 〈선셋 스트립의 모든 빌딩(Every Building on the Sunset Strip)〉도 촬영할 수 있는 것이다.[28]

에드 루샤는 앞의 세 가지 사건을 물리치는 수단으로 자동차를 활용했다. 이는 모던한 것이지, 역사적 대상으로 회귀하자는 것이 아니다. 그것의 규칙은 '개념'의 차원에서 정의된 것이 아니라 오토마티즘의 관점에서 정의되는데, 이때 자

44

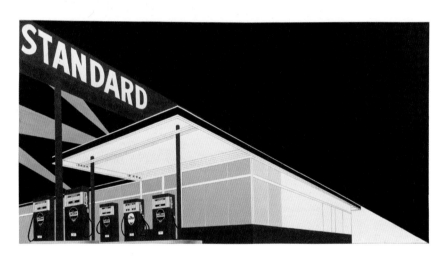

11. 에드 루샤, 〈스탠더드 주유소, 텍사스
애머릴로(Standard Station, Amarillo, Texas)〉,
1963. 캔버스에 유화, 165.1x314.9cm.
다트머스대학교 후드(Hood) 미술관 컬렉션,
제임스 미커(James Meeker) 기증; P.976.
281. 디지털 이미지 ⓒ 에드 루샤. 에드 루샤
스튜디오 제공.

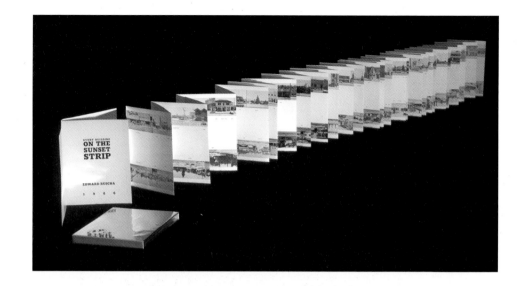

12. 에드 루샤, 〈선셋 스트립의 모든 빌딩(Every Building on the Sunset Strip)〉, 1966. 아코디언 폴드; 엔진이 달린 두 장의 연속 사진, 17.94×13.97×1.43cm, 무게 109.15g. 마일라로 덮인 케이스에 포장. 초판: 1000부, 1966. 제2판: 500부, 1969. 제3판: 5000부, 1971. © 에드 루샤. 가고시안 갤러리 제공.

13. 에드 루샤, 『스물여섯 개의 주유소(Twentysix Gasoline Stations)』, 1962. 48페이지, 스물여섯 개의 삽화, 17.94×13.97×0.56cm. 글라신 더스트 재킷 제본. 초판: 400부(numbered), 1963. 제2판: 500부, 1967. 제3판: 3000부, 1969. © 에드 루샤. 가고시안 갤러리 제공.

TWENTYSIX

GASOLINE

STATIONS

동성은 자동차의 자동(auto)이라는 말과 각운을 맞춘다. 자동차는 루샤의 매체를 위한 토대가 된다. 롤랑 바르트는 이러한 특정성을 매체의 "게니우스(genius, 정령精靈)"라 불렀을 것이다.[29] 그것은 저 세계 안에 있다. 그러나 그것은 루샤가 [뒤샹처럼] 서명하고 '저기, 그것이 내 작품이다'라고 말하는 어떤 레디메이드가 아니다. 기술적 토대로서의 자동차는 자신의 트랙에서 죽은 뒤샹을 [오늘날 뒤늦은 뒤샹적 레디메이드의 무분별한 남용을] 멈춰 세운다.

후설—차이의 차연
Husserl—*The différance of the differene*

자기 정의(self-definition)의 재귀적 형식인 특정한 매체의 '너는-누구-인가'라는 질문을 가린 요인으로 네 번째 사건을 추가해야 할 것이다. 이 네 번째 요인은 1970년대에 등장한 후기구조주의다(특히 해체주의는 구조주의적 이항 대립에 대한 급진적인 비판을 제기한다). 자크 데리다(Jacques Derrida)에게 불변의 정체성을 묻는 '너는 누구인가'라는 명제는 모더니즘의 자기 정의(auto-definition), 즉 '자기 자신'으로 이해되는 스

48

스로의 기반을 '가리키고' '떠올려낼' 것을 요구하는 자기 현전 (self-presence)의 경험을 명령한다. 롤랑 바르트는 사진과 같은 매체의 '너는 누구인가'라는 질문을 사진의 노에마(noema)라고 부른다.[30] [반면] 데리다의 차연(différance) 개념이 미국에 자리 잡자, 안정된 정체성에 대한 '너는 누구인가'라는 질문은 변명의 여지없이 순진한 것으로 묵살되었다.[31] 해체주의는 정체성[자기동일성]을, 뇌를 향해 자신의 생각을 중얼거리는 우리 마음속의 목소리처럼, 의식을 스스로에게 밀접히 접근하는 정신 상태로 현시하는 허울 좋은 '자기 현전(self-presence)'으로 재명명했다.[32] [의식의] 내부와 외부를 연결하는 언표 행위(speech)는 후설(Edmund Husserl)에게 즉각적이고 순간적인 자아와 자아의 일치이며, 목소리(로고스)와 의식 사이의 어떤 틈이나 중간 휴지(caesura)를 금지하는 '지금(a now)'이다. 데리다는 이 즉각성의 법칙에 대한 불가피한 위반으로서의 틈에 대해 역설하면서, 그것을 "띄어쓰기(spacing)[혹은 공간 내기]"라 부르며, 문자 기호에 대한 언어학적 이론을 환기시키고 목소리에 대한 글쓰기의 특권을 강조했다. 데리다에 따르면, 띄어쓰기는 어떤 기호가 로고스에 의해 그것에 제공된 의미를 파악하는 정신의 동시성으로서의 자기 현전의 대상으로 이행하지 못하게 한다. 그는 기호가 재표지(re-mark)의 형식이라고

49

주장한다. 첫 번째 음절의 외부이면서, 첫 번째 음절과 다른 동시에 그 뒤를 따르는 반복적인 음성어(파파pa-pa, 마마ma-ma 처럼)의 두 번째 음절처럼 말이다. (의미를 지연시키는) 이 뒤따르는 것들은 앞선 것들을 변형시키기 위해 되돌아온다. 갓난아기의 옹알이 같은 앞의 음절을 하나의 기표로 바꾸는 것이다. 그럼에도 두 번째 음절의 뒤따라옴은 기의를 둘로 쪼개는 의미의 필요조건으로서, 현존을 그 자체와 분리시키고, 자기 현전의 '지금'과 더불어, 자아를 거침없이 차이로 이끈다. 글쓰기는 자아 대 자아(self-to-self)의 현존을 결코 '그 자체'와 일치될 수 없는 반복된 부분의 분리된 파편으로 균열시킨다. 해체주의에서 '나는 생각한다. 고로 존재한다(cogito ergo sum)'는 명제는 있을 수 없는 것이다.

데리다는 기호의 매개 기능에 대한 후설의 기각을 분석하면서 다음과 같이 적고 있다. "경험의 자기 현전은 지금이라고 여겨지는 현재성 속에서 산출되어야 한다. 그리고 후설은 바로 다음과 같이 말한다. 만약 '정신의 작용'이 언어의 중재를 통해 설명될 필요가 없다면, 이는 그것이 '우리 옆에 동시에(im selben Augenblick) 준거하기' 때문이다. 자기 현전의 현재성은 눈 깜빡하는 순간만큼이나 불가분의 것이다." 데리다는 후설이 "지금"의 "눈 깜빡하는 순간"에 대한 주장에서 도

50

출한 결론을 다음과 같이 지적한다. "체험(lived experience)은 확실성과 완벽한 필연성의 양상에서 즉각적으로 자기 현전하는바, 지시적 기호(indicative sign)의 재현이라는 대리 과정을 통해 자아를 자아에 현현시키는 것은 불가능하다. 그것은 과잉적이기 때문이다."[33] 데리다는 오직 글쓰기에서만 지각 가능한 방식을 통해 해체주의의 지연(deferral)과 차이(differing)의 결합을 표시했다. 그는 차연(différance)이라는 신조어를 창안했는데, 이는 발화된 프랑스어의 로고스[음성 언어]에서 ence와 ance는 구분 불가능하다는 점에 착안한 것이다. 만약 구조주의의 /이항 대립/이 노에마 또는 어떤 실천을 수행하는 '누구'—바르트가 "게니우스"라 불렀던—를 자리매김하기 위해 그리 노력했던 것처럼 대립적 차이의 논리에 하나의 항(term)을 펼쳤다면, 자기 현전에 대한 해체의 전쟁은 구조주의의 확실성에 대한 철저한 비판이었다.

 개념미술에서 해체주의에 이르는 이 동일한 네 가지 사건은 '담론적 통일성(discursive unity)'으로서의 포스트미디엄 상태의 역사적 아프리오리를 펼쳐 보인다. 이 네 가지 사건은 모더니즘의 특정한 매체가 [그러한 매체 특정성을 보장하는 근원적 질문인] '너는 누구인가'에 대한 해체주의의 완강한 도전에 의해 대체되고 마는 패러다임 전환 가능성의 조건

51

을 제공한다.

 누군가 『언더 블루 컵』이 다섯 번째 사건인지 물을 수 있을까? 기술적 토대 또는 이항 대립적 논리 등의 개념은 현대미술가들이 '창안'해야만 하는, 매체라는 전통적 개념의 대체물을 추구함으로써 전통의 힘을 약화시키고, 그렇게 '그 네 가지 사건'과 부지불식간에 공모하는 것은 아닌가? 1970년대에 회화나 조각과 같은 개별적 전통을 실천했던 작가들은 그러한 개별적 전통이 이미 약화되었다고 여겼다. 회화나 조각이 보여주는 무미건조함이 포스트모던적 모험의 산파 역할을 했다고 믿은 것이다. 『언더 블루 컵』의 주장은 무심코 만들어진 것이 아니다. 그것을 통해 우리는 그러한 [기술적 토대의 재귀적] 전략들이 '너는 누구인지'를 가리키는 새로운 수단임을 이해하게 된다. 그것은 바르트의 용어를 따르자면 관객이 경험하는 새로운 게니우스이며, 혹은 니체가 말한 평평한 캔버스의 "투명한 단단함"과 같이, 우리가 그것에 대항해 박차고 나갈 새로운 풀장의 가장자리(pool's edge)라고 부르게 될 것이기도 하다. 새로운 재귀성(recursivity)의 형식이라 할 수 있는 기술적 토대의 창안자들은 예술의 자율성에 특화된 공간, 개념미술가들이 화이트 큐브라 일축해버린 그러한 공간의 종말에 관한 포스트미디엄의 억지 주장에 도전하고 있다.

52

그들은 포스트미디엄의 그와 같은 억지 주장 대신, 화이트 큐브의 공고한 벽이 지닌 저항성에 의지한다. 마치 풀장의 외벽이 수영 선수에게 새로운 방향으로 박차고 나갈 발돋움판을 제공하는 것처럼 말이다.

I표상해내기—매체는 프레임이다
Imaging forth—*the medium is the frame*

윌리엄 켄트리지의 짧은 애니메이션 필름 〈우부, 진실을 말하다(Ubu Tells the Truth)〉는 포스트모더니즘이 특정한 매체에 가하는 공격의 알레고리이자 그것에 저항하는 한 방법이다. 알프레드 자리(Alfred Jarry)의 희곡 〈우부 왕(Ubu roi)〉에서 유래한 캐릭터인 우부 영감은 이 도덕적 촌극의 뚱보 주인공으로서 켄트리지 자신이 "권력, 잔혹성, 자기 연민, 사회성 결핍을 전형화하는 20세기적 인물"이라 기술한 바 있다.[34] 우부가 말하는 '진실'은 아파르트헤이트(apartheid, 인종차별정책) 아래 잔혹 행위를 자행한 자경단들에게 면죄부를 부여하기 위해 설립된 남아프리카의 진실과 화해 위원회(South African Truth and Reconciliation Commission)를 향하고 있다. 영화에서 우

53

부의 범죄는 그가 칼을 휘두르는 모습으로 표현된다. 이 칼날은 아프리카인들을 향하고 있을 뿐만 아니라 영화라는 바로 그 매체를 내리치고 있는데, 이는 달리(Salvador Dali)의 단편영화 〈안달루시아의 개(Un Chien Andalou)〉의 난도질당하는 안구와 지가 베르토프(Dziga Vertov)의 〈카메라를 든 사나이(Man with a Movie Camera)〉(영화사 전체를 통틀어 가장 매체 특정적인 영화)에서 카메라 렌즈를 상징하기 위해 사용됐던 조리개 안의 눈 모두를 연상시키는, 어두운 프레임 속으로 튀어나온 커다란 눈알로 표상되고 있다.

　　따라서 켄트리지의 악랄한 반영웅 우부는 제 나라의 시민을 흉포하게 위해하는 한편 매체를 불경스럽게 모독한다. 매체의 신성모독에 대한 켄트리지 나름의 저항은 종종 그의 영화적 토대를 떠올려내게(figuring forth) 한다. 때때로 이미지의 어두운 가장자리는 필름 프레임처럼 보인다. [필름 프레임의] 이 정사각형은 다른 장면에서 스크린 아래로 속절없이 떨어지는 죄수들 몸의 배경으로 보이는 환영을 창출한다. 이때 죄수들이 가로지르는 창문 프레임의 연쇄적 출현은 폭포처럼 떨어지는 사람들 뒤로 떠오르는 [영화 필름의] 셀룰로이드 스트립을 '표상해낸다(images forth).' 마치 오늘날에도 우리가 영화를 그렇게 보듯이, 영사기의 입구로 되감겨들어가는 필름처럼 말이다.

54

14-15. 윌리엄 켄트리지, 〈우부, 진실을 말하다
(Ubu Tells the Truth)〉, 1997, 비디오 스틸.
작가와 메리앤 굿맨 갤러리 제공, 뉴욕/파리

16-18. 윌리엄 켄트리지, 〈우부, 진실을 말하다
(Ubu Tells the Truth)〉, 1997, 비디오 스틸. 작가와
메리앤 굿맨 갤러리 제공, 뉴욕/파리

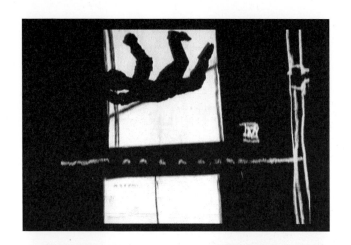

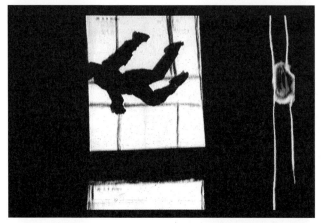

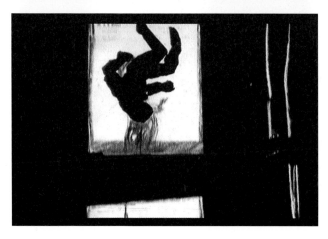

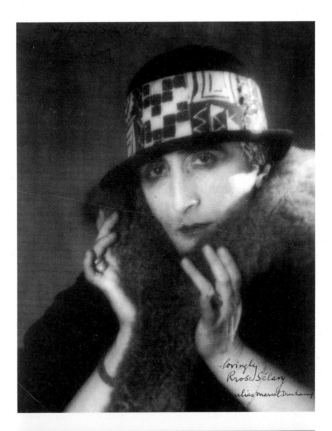

이 알레고리를 보는 관객은 모더니즘적 자기 참조를 이렇게 기품 있게 구현한 것에 사로잡힌 채, 다음과 같은 궁금증을 갖게 된다—'그렇다면 누가 [현대미술의] 우부란 말인가?'

『언더 블루 컵』의 관점에서 볼 때 나의 대답은 (켄트리지의 대답과 반드시 같지는 않겠지만) 우부가 개별적 뮤즈의 두 적들 중 하나이리라는 것이다. 하나는 마르셀 뒤샹이고, 다른 하나는 개념미술의 시론적 선언문인 「철학 이후의 예술(Art after Philosophy)」의 저자 조지프 코수스(Joseph Kosuth)이다. 뒤샹이 예술계에서 용의주도하게 은퇴한 것은 그를 덜 우부스럽게 만드는 반면, 모더니즘에 대한 공격에 앞장섰던 코수스의 야심은 그를 더욱더 우부스러운 인물로 만든다.

철학이 끝나는 지점에서 진정한 예술이 시작된다고 주장했던 코수스는 당대에 이르러 형이상학이 분석(또는 언어)철학으로 변화된 것(루트비히 비트겐슈타인Ludwig Wittgenstein, A. J. 에이어A. J. Ayer, 혹은 윌러드 콰인Willard Quine과 같은 분석철학자들에 의해)이 초월적 철학의 종말을 알리는 징후라고 지적한다. 코수스에게 현대미술은 철학의 종말과 함께 시작된다. 그래서 예술은 시각에 대한 과거의 암묵적 호소를 철학처럼 언어로 대체한다. 코수스는 그러한 대체가 뒤샹의 작업과 함께 시작되었다고 주장한다. 뒤샹의 레디메이드

하나 씻겨나가다

적 실천이 '이것은 예술이다'라는 확언을 암암리에 관객에게 요구하면서, 그런 식으로 예술을 [물적] 대상(object)에서 진술(statement)로 변형시켰기 때문이다.[35] 코수스의 말을 빌자면,

> 이제 작가가 된다는 것은 예술의 [일반적인] 본질에 대해 질문하는 것을 의미한다. 만약 누군가 회화의 [특정한] 본질을 묻고 있다면, 그/녀는 예술의 본질을 묻고 있는 것일 수 없다. 만일 어떤 작가가 회화(또는 조각)를 받아들인다면, 그는 그것에 수반되는 전통을 받아들이고 있는 것이다. 왜냐하면 당신이 그림을 그리고 있다면, 당신은 예술의 본질을 (질문하는 것이 아니라) 이미 받아들인 것이기 때문이다.[36]

J 대결[37]—매체 이후의 예술
oust—*Art after the medium*

레디메이드는 '무엇이 이 사물(소변기, 병 건조대, 옷걸이, 참빗)을 예술로 만드는가?'라는 질문을 촉발하면서 특정적인 것

60

(the specific)에서 일반적인 것(the general)으로 이동했다.[38] 그것은 예술 전체의 근간에 대한 탐구라는 미명하에, '너는 누구인가'라는 진술을 가능하게 만드는 재귀적 구조와 함께 매체를 버린 것이다.

개념미술의 성공은 그 성공과 더불어 특이한 망각을 가져왔다. 매체가 지닌 기억의 조건(mnemonic condition)이 자체의 뇌출혈 때문에 씻겨나간 것처럼 말이다. 그 출혈은 모든 것을 압도한다. 켄트리지는 그 망각에 저항하기 위해 자신의 기술적 토대에 특정한 기반을 떠올려내기로 한다. 그가 요하네스버그 경찰청의 창문들을 필름 프레임을 닮은 빛나는 직사각형으로 바꾸었을 때처럼, 혹은 영화적 장치의 일부분을 추락하는 죄수들로 재연했던 것처럼 말이다. 켄트리지는 그렇게 개념미술을 외면하면서, 작금의 포스트미디엄 실천에 대항해 전투를 벌이는 작은 게릴라 무리에 동참한다. 설치미술이라는 용어로 규정되는 포스트미디엄 상태는 매체에 대한 특정한 질문이 아니라, '무엇이 이것을 예술로 만드는가?'라는 일반적인 질문을 또다시 묻기 위해 뒤샹의 첫 시도—일상의 요소들을 미술관이나 갤러리, 아트 페어와 같은 미학적 제도의 어떤 형식적 맥락 안으로 들여오기—에 대한 지속적인 리허설에 참여할 뿐이다.[39]

하나 씻겨나가다

K 기사—매체의 게릴라들
nights—*The guerrillas of the medium*

『언더 블루 컵』은 기억하기의 한 행위이며, 고집스럽게 '너는 누구인가'라고 묻는다. 그것은 우부적 광신주의로 점철된 개념미술의 출발점 너머로 생각을 돌려보는 십자군 전쟁이며, '자아(the self)'에 대한 해체주의의 묵살에 고개를 갸우뚱해 보인다. 『언더 블루 컵』의 관심사는 시각적인 것에 대한 뇌동맥류적 숙청에 저항할 용기를 가졌던 몇 안되는 작가들이다. 이 숙청이란 특정한 매체의 실천을 예술 자체의 기반을 거스르는 얼빠진 훈계 아래 매몰시키고, 미학적 대상을 그저 상품 물신이라 치부하며, 매체 특정성을 부당한 철학의 소산으로 매도해버리는 것을 말한다. 『언더 블루 컵』은 이러한 특정성의 수호자들을 매체의 '기사(knights)'라 부를 것이다.

62

어떻게 나는 걱정을 멈추고 L 폭탄을 사랑하는 법을
How I stopped worrying and Learned to love the Bomb —
 M 배웠나—미디어의 메신저
The Messengers of the media

미디엄(medium)과 미디어(media)는 프랑스인들이 '가짜 친
구들(false friends)'이라 부르는 것으로서, 프랑스 단어와 같
아 보이는 영어 단어이지만 엄밀히 말해 동의어는 아니다.
Déception과 같은 단어가 그 예다. 불어에서 이 단어는 영어
의 일반적인 용법처럼 사기(trickery)나 속이기(deceit)를 뜻
하는 것이 아니라 오히려 실망(disappointment)을 의미한다.

푸른 영화
텔레비전은 1950년대에 미국인들의 삶과 가정에 자리 잡았
다. 해질녘 동네에 줄지어 선 집들을 따라 걸으며, 집들의 위
층 창문에서 마치 해저의 신비한 광휘처럼 점점이 비쳐 나오
는 푸른색 불빛을, 침실의 위치와 TV 옆에 나른히 누운 몸들
의 현존을 알리는 불빛을 본 기억이 있다. 그 물속 같은 빛의
퍼짐은 오로지 숨길 수 없는 후광 때문에 외부인에게 들킬 뿐
인 매우 내밀한 것을 알리는 수신호처럼 보였다.

63

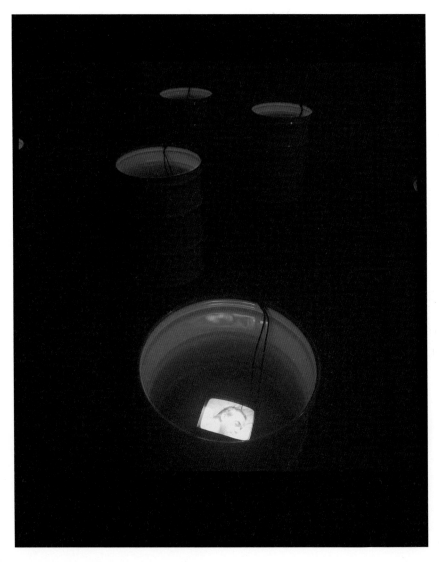

21. 빌 비올라, 〈잠자는 사람들(The Sleepers)〉,
1992. 비디오 설치. 3.7×6.1×7.6m: 일곱 개의 작은
모니터 속 일곱 개의 흑백 이미지로 된 채널이
물로 채워진 55갤런의 하얀 목재 금속 원통
바닥에 각각 잠겨 있다; 크고 어두운 방. 루이
루시에 사진 제공.

미디어 이론가 마셜 매클루언(Marshall McLuhan)은 이 사적 내밀함의 개념을 구텐베르크(Johannes Gutenberg)의 활자 발명으로 시작된 인쇄된 책이라는 미디어에 한정했다. 독자의 손에 쥐어진 책은 오로지 혼자서만 경험할 수 있는 것이었기 때문이다. 한 번에 많은 시청자들에게 방송되는 텔레비전은 가늠컨대 이 사적 내밀함을 무화시켰으며, 방송의 동시적 수용을 매클루언의 '지구촌(global village)'으로 융합해냈다.

아포리즘이 메시지다

"구텐베르그 은하(Gutenberg galaxy)", "지구촌"—매클루언은 미디어 전송이 그 자체로 전보와 같은 형식을 띄는 것처럼, 아포리즘을 통해 글을 쓴다. 마찬가지로 『언더 블루 컵』역시 나름의 아포리즘적 파편의 수사를 통해 미디어의 디셉션(deception)[미디어의 속임수와 실망]을 이론화한다.

다섯 길 바닷속에 그대 아버지 누워 있네[40]

1980년대의 비디오 작가인 빌 비올라(Bill Viola)는 자신의 작품 〈잠자는 사람들(The Sleepers)〉에서 누워 있는 대상들이 전하는 푸른 불빛의 도시적 메시지를 탐구한다. 물이 찬 드럼통

65

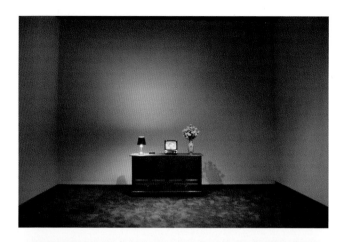

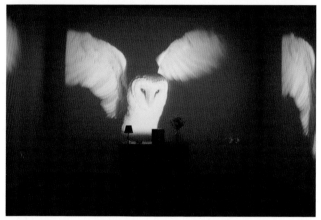

22. 빌 비올라, 〈이성의 잠(The Sleep of Reason)〉,
1988. 비디오/사운드 설치, 4.3×8.2×9.4m: 카펫이
깔린 방 속 세 개의 벽에 투사된 컬러 영상 이미지,
작은 모니터 속 흑백 비디오 이미지와 함께
놓인 나무 상자, 하얀 인조 장미가 담긴 꽃병, 검은
그림자가 그을린 테이블과 램프 조명, 디지털
시계; 모니터, 방 조명, 그리고 무작위 타이머로
제어되는 프로젝션, 증폭되는 스테레오 사운드와
모니터에 비춰지는 하나의 오디오 채널. 리처드
스토너 사진 제공. 카네기 미술관 제공.

속에 잠긴 텔레비전 수상기와, 드럼통의 둥근 테두리에서 스
며 나오는 그 친숙한 아쿠아마린 색 후광은 물로 가득한 무덤
에서 평화롭게 잠들어 있는 베개 위 머리들의 비디오적 현존
을 무심코 드러낸다.

비디오로 꿈꾸기

또 다른 작업 〈이성의 잠(The Sleep of Reason)〉은 고야(Fran-
cisco Goya)의 에칭 연작인 〈전쟁의 참상(Disaster of War)〉의
가장 유명한 장면 중 하나—〈이성이 잠들면 괴물들이 깨어난
다(The Sleep of Reason Produces Monsters)〉로 명명된—를
참조한다. 고야의 판화에서 잠든 남자는 나무 상자 위에 엎드
려 있고 그의 머리 위에 각양각색의 그로테스크한 이미지가
깊은 밤하늘을 날고 있다.

비올라의 〈이성의 잠〉은 〈잠자는 사람들〉과 유사한 전
략을 따른다. 침실과 침대 옆 탁자 위의 익숙한 TV를 연결시
키고, 그 화면에 누워 잠자는 사람의 머리를 보여주는 것처럼
말이다. 오래전 내가 동네를 걸으면서 보았던 이웃집 위층 창
문의 푸른 불빛처럼, 비올라의 화면은—그 방 안에 잠든 사람
이 꾸는 꿈의 파편들로 여겨지도록—[배경에 투사되는] 천둥
소리와 이미지의 번쩍임에 동조를 이룬다.

67

하나 씻겨나가다

비올라의 야심은 비디오의 예술적 실천을 하나의 의식에서 다른 의식으로 직접 도달하는 텔레비전 방송에 접목시킴으로써 비디오의 현상학적 범위를 탐구하는 것이다.

비디오는 배우의 의도, 딜레마, 갈등에 대한, 그리고 그러한 요소가 시청자의 즉각적인 동감을 이끌어내는 방식에 대한 텔레비전의 내러티브를 가지고 있다. 현상학자인 메를로퐁티(Maurice Merleau-Ponty)는 "하나의 대상을 본다는 것은 그 안에 거주하는 것이며, 이렇게 거주함으로써 그 대상에 현시된 모든 관계된 것을 파악하는 것이다"라고 적은 바 있다.[41] 라디오와 영화는 텔레비전이 제공하는 소리와 이미지의 동시성에 대한 열망을 촉진시켰던 [이전의] 대중문화적 미디어였다. 이 동시성을 비디오 아트가 물려받아 활용하고 있는 것이다.

매체의 카산드라[42]
『언더 블루 컵』은 주어진 실천—공예적 실천, 학구적 실천, 산업적 실천—을 위한 특정한 토대인 미학적 매체의 역사적 중요성에 의지해왔다. 모더니즘의 도래와 함께,—대상의 의미에 대한 재귀적 원천으로서의—특정한 매체에 대한 이러한 주장은 절대적인 것이 되었다. 그 절대적인 것(absolute)은 이제 미

68

디어에 대한 가장 유명한 이론가들인 마셜 매클루언과 프리드리히 키틀러(Friedrich Kittler) 때문에 낡은 것(obsolute)이 되고 말았다. 매클루언에게 미디어는 현대의 커뮤니케이션 수단이고, 키틀러에게 미디어는 기술적 저장, 번역, 전달 시스템일 뿐이다.[43]

번역에 길을 잃다

번역은 컴퓨터 광섬유망의 임무다. 그것은 모든 전 단계의 분리된 데이터 흐름을 숫자의 표준화된 디지털 수열로 환원하는바, 이를 통해 그 어떤 매체든 다른 매체로 번역될 수 있다. 키틀러가 다음과 같이 말하는 한 그는 매체의 카산드라[그릇된 예언자]다. "모든 매체들의 디지털적 통합은 매체 개념 자체를 없앤다. 그것은 인간에게 기술을 전해주는 것이 아니라, 절대적 지식을 끝없는 원환 속에서 돌게 만든다."[44] [그러니] 미디어(media)는 앞서 말한 세 가지 사건과 해체주의에 더해, 포스트미디엄의 다섯 번째 부정적 상태가 된다.

폭탄, 하늘에서 터지다

컴퓨터 인터페이스의 기본인 광섬유망에 키틀러가 주목한 것은 미디어의 핵심 동인으로서 군사기술의 역할을 인식했기

69

때문이다. 국가의 통신망을 핵 공격의 고강도 전자파로부터 안전하게 보호하려는 국방성의 긴급한 대응은 사이버페이스를 지원하는 광전자 채널의 군사적 발전을 이끌었다. 매클루언과 키틀러는 모두 어떠한 시대이건 미학적 생산의 체계는 "인간의 감각 지각이 구성되는 방식"을 통제한다고 했던 발터 벤야민의 주장을 따른다.[45]

활자의 도래와 인쇄된 책이 확산됨에 따라 구성되는 지각의 은하(galaxy)에 대한 매클루언 언급은 벤야민이 「기술복제 시대의 예술작품」이라는 글의 제목에서 '시대(Age)'를 총체적으로 사용한 것에 비견된다. "대상을 그 껍데기로부터 벗겨내는 것 … 은 사물의 보편적 특질에 대한 감각이 어느 정도 수준으로 증가하여, 그것이 복제를 통해 유일무이한 대상에게서조차 보편적인 특질을 뽑아내게 되는 그러한 지각의 특징이다."[46]

사물의 보편적 특질

키틀러가 미디어를 저장 파일이라고 강조한 것은 영화의 발명이 [과거에는 불가능했던] 음성적이고 시각적인 데이터의 일시적 흐름을 기록하고 재생할 수 있도록 만들어 주는 "시대적 변화"임을 인정하는 것이다. 그는 영화가 "실재의 상태를

70

석판화나 사진 이상으로 바꿨다"고 말한다. 왜냐하면 영화와 함께 "귀와 눈은 자율적인 것"이 되었기 때문이다. 키틀러는 이 점에 대해 자신의 타자기로 몸을 기울여 다음과 같이 말하는 니체를 인용한다. "우리의 글쓰기 도구는 우리의 생각에도 영향을 미친다."[47]

공급 측면

기술적 효과가 인간의 감각기관에 영향을 미친다는 분석에 대한 또 다른 예는 다음과 같은 벤야민의 경구와 서로 공명한다. "예술의 가장 중요한 임무 중 하나는 언제나 오직 나중에 가서야 완전히 충족될 수 있는 요구의 창조에 있다."[48] 키틀러는 광범위하게 사용된 19세기 기억술로서 인쇄된 책의 출현이라는 관점에서 이를 다시 쓰는데, 그에 따르면 이 인쇄된 책은 "새롭고 해석학적으로 프로그램된, 그리하여 독자들이 하나의 '내면적 영화(inner movie)'를 경험토록 하는 독서 기술을 형성한다"는 것이다. 키틀러는 [영화의] 가능성에 앞서, "이러한 독자들 사이에서 실재에 대한 이미지를 제공하는 새로운 영화적 기술을 창안하려는 혹은 최소한 즉시 선택하려는" 열망이 생겨난다고 주장한다.[49] 여기에서 우리는 프레드릭 제임슨(Fredric Jameson)이 냉전 시대 중국의 맥락에서 욕망의 기술적 자극으

71

로 재코드화한 '문화 혁명'의 개념과 마주한다.[50]

　'문화 혁명'에 대한 제임슨의 생각은 '신화의 구조적 분석'에 관한 레비스트로스(Claude Levi-Strauss)의 설명을 따르고 있다. 즉 신화는 실재의 참을 수 없는 모순을 이야기의 상상적 공간에 투사함으로써 유보시키는 한 방법이라는 것이다. 제임슨은 조지프 콘래드(Joseph Conrad)의 소설『로드 짐(Lord Jim)』으로 관심을 돌려, '고급' 문학과 새로운 대중문화적 저작물(모험 설화, 해양 서사, 통속적 만담) 사이의 해소할 수 없는 갈등을 지적하는데, 이는 짐의 항해선 파트나(Patna)의 자율적 세계가, 인상주의자들이 색을 통해 이룩한 예술을 위한 예술(l'art pour l'art)의 미학적 순수성 안에서의 이러한 모순을 유보시키기 위해 모더니즘의 출현을 요구한다고 주장하기 위해서다.

　만일 모더니즘의 자율성이 실재의 해소할 수 없는 모순을 해결하는 장소라면, 개별 매체들을 구분하자는 모더니즘의 주장은 미디어에 대한 매클루언과 키틀러의 정의가 자아내는 반향 탓에 기각된다. 이 두 이론가는 새로운 미디어가 실상 낡은 미디어를 대체하거나 결합하는 발전이라고 본다. 매클루언에게 이는 '매체는 메시지다'라는 격언으로 번역되는데, 이 말의 뜻은 한 매체의 내용이 항상 다른 미디어로부터

72

온다는 것이다. 영화와 라디오가 텔레비전의 내용을 구축하고, 레코드판과 녹음 테이프가 라디오의 내용을, 무성영화와 오디오 테이프가 시네마의 내용을, 텍스트, 전화, 전보가 우편 시스템의 준(semi-)미디어 독점의 내용을 구축하는 것처럼 말이다.

윈체스터 45 구경

키틀러의 광섬유에 대한 예시는 그의 관심을 군사적인 것으로, 그리고 그가 "일련의 전략적 확장"이라 부른 것으로 돌린다. 이로부터 텔레비전은 레이더 기술의 부산물이며, 초기 영화는 자동화기 기술의 역사와 일치하고, 초기 전보의 발전은 명령과 정보의 빠른 전달을 위한 군사적 필요성의 결과였으며, 컴퓨터는 군사 기밀을 암호화하고 해독하며 미사일의 탄도를 계산하기 위한 필요에서 출현한 것이라는 주장이 성립된다.[51]

모든 미디어 이론에서 이 중첩된 중국 상자들[52]은 매체들 간의 구분이라는 바로 그 개념을 무효화시킨다. 키틀러처럼 [매체 특정성을] 취소하게 되면 모든 정보─시각적, 청각적, 구술적─가 수치화되는 숫자적 흐름으로 작동된다. 일단 이 디지털화가 발생하면, 무슨 매체라도 다른 어떤 매체로 변

73

환될 수 있다. 디지털에 근거한 총체적 미디어 연결은 매체라는 바로 그 개념을 없앨 것이다.

수요와 공급

비디오의 등장으로 모종의 '문화 혁명'이 야기되었다면 그것은 무엇이었나?

1970년대와 80년대에 그토록 만연했던 비디오 아트의 출현은 일종의 텔레파시적 지각 경험에 대한 예리한 관심을 불러일으켰는데, 이는 관객이 자기 앞에 전송된 인간 두개골의 불투명함을 꿰뚫어 이를 통해 타인의 '생각'을 보거나 들을 수 있도록, 즉 의식 자체를 방송의 한 형식으로 만드는 것을 의미했다.[53] 그러한 꿰뚫기는 이미지 평면(image plane)의 물리적 표면을 체스판[원근법적 시스템]의 환영으로 관통해 내려는 전통적인 그림의 '지고한(high)' 임무였었다. 소설의 대중문화적이고 '저급한(low)' 형식의 내러티브는, 엠마 보바리의 자유 간접 화법(style indirecre libre)[54]이 지닌 친밀성을 활용해, 등장인물들의 사적인 내면을 독자의 지각을 향해 열어젖힌 바 있다. 그렇게 해서 텔레비전은 직접 시청자의 뇌를 향해 [내용을] 손쉽게 전송함으로써 고급과 저급 문화의 차이를 문화 혁명처럼 중지시켰다.

74

전쟁의 참화

라디오는 회화와 영화에 그토록 중요했던 눈의 중심성이 아닌, 귀의 자율성을 표방했다. 빌 비올라의 〈빈집을 두드리는 이유(Reason for knocking at an Empty House)〉(1982)에서 관람자는 헤드셋을 쓰고 비디오 화면 앞에 앉아 그들의 내적 귀에 전달되는 이 라디오 방송을 기대하게 된다. 벽에 적힌 문구는 끔찍한 기차 사고로 두개골을 뚫고 나온 철심으로 고통받았던 19세기 피니어스 게이지(Phineas Gage)의 이야기를 관객에게 전한다. 게이지의 머리가 관객/청취자를 향하자 이들은 게이지가 침을 삼키고, 숨을 쉬며, 헛기침을 하는 동안 그의 의식 내면에서 울리는 소리를 '듣게' 된다.

응시의 거처

비올라의 〈십자가의 성 요한을 위한 방(Room for St. John of the Cross)〉(1983)은 미장 아빔(mise en abîme)[55]이다. 우리가 그의 서재 창문을 통해 훔쳐보는 성 요한의 책상 위에 놓인 작은 텔레비전은 그 방 자체의 축소판이자, 눈보라치는 높은 산의 거대한 환상에 휩싸인 오두막 주위의 벽으로 이루어진 그의 상상의 스크린을 조그맣게 재현하고 있는 것이다. 메를로퐁티는 현상학의 미디어적 등가물이라 할 수 있는 비디오의

75

23. 빌 비올라, 〈빈집을 두드리는
이유(Reasons for Knocking at an Empty
House)〉, 1982. 비디오/사운드 설치.
3.7×5.5×7.6m: 25인치 모니터에 컬러 비디오
이미지; 나무 의자에 부착된 스테레오
헤드셋과 증폭되는 사운드; 두 개의 확성기가
있는 방에 울리는 두 번째 스테레오 사운드.
키라 페로브 사진 제공.

24. 빌 비올라, 〈십자가 성 요한을 위한
방(Room for St. John of the Cross)〉,
1983. 비디오/사운드 설치, 4.3×7.3×9.1m:
크고 어두운 방 안, 그리고 창문과 검은
칸막이가 있는 공간, 물이끼 깔린 바닥과
조명이 비춰지는 내부, 나무로 된 책상,
물이 들어있는 유리잔, 물이 들어있는 금속
주전자, 3.7인치 모니터에 담긴 컬러 영상
이미지. 하나의 채널에 담긴 모노 사운드, 벽
스크린의 흑백 비디오 프로젝션; 울려 퍼지는
스테레오 사운드.

이 기적에 대해 우리를 가르친 바 있다.

> 본다는 것은 스스로를 현시하는 존재들의 세계에 들
> 어가는 것이다. 그리고 그 존재들은 만일 그들이 서로
> 의 뒤에 혹은 내 뒤에 숨겨질 수 없다면 그리 하지 않
> 을 것이다. 다시 말해 대상을 본다는 것은 곧 그 대상
> 안에 거주하는 것이며, 이렇게 거주함으로써 대상이
> 제공하는 모든 관점을 파악하는 것이다. 그러나 내가
> 그것들을 보는 만큼 그것들도 나의 응시를 향해 그것
> 들의 거처를 열어두며, 그 안에 머물면서, 나 스스로
> 내 시각의 중심 대상을 다양한 각도에서 파악한다. 따
> 라서 모든 대상은 다른 모든 것의 거울이다.[56]

Z 영도-매체의 아방가르드
Zero degree—*The avant-garde of the medium*

1953년 롤랑 바르트는 자신이 고전적 산문의 미문 취향
(belles-lettres)이라 치부했던 것을 저널리즘과 대담의 비문학
적 형식으로 대체했던 새로운 아방가르드 저자들을 위한 선

78

언문으로서 『글쓰기의 영도(Writing Degree Zero)』를 썼다. 『언더 블루 컵』의 지평에서 볼 때, 바르트가 또한 백색 혹은 탈색된 글쓰기라 불렀던 이 영도는 작가들에게 고전적 전통을 잊게 해주면서 [동시에] 자기 매체의 글쓰기적 힘을 기억하게 하는 새로운 '기술적 토대'로 볼 수 있다.[57] 이 영도의 주장에서 문학을 대체하는 것은 발화(speech)다. 대화는 현재시제로 발생한다. 특수한 과거시제(불어의 과거형)와 3인칭만을 전적으로 사용하는 서술적 내러티브(written narrative)에서 발생하는 것이 아니다.[58] 그러나 이 아방가르드의 [고전 산문에 대한] 망각은 그저 임시적일 뿐이다. 그것은 기억에 의해 되살아난다. 바르트는 이렇게 적는다.

> 글쓰기의 역사(History of Writing)가 있다. … 일반적인 역사가 문학적 언어의 새로운 문제점을 지적하는 혹은 부과하는 바로 그 순간에도 글쓰기는 여전히 이전 용법에 대한 기억으로 가득 차 있다. 언어는 결코 결백하지 않다. 말에는 새로운 의미들의 한가운데서 신비스럽게 지속하는 이차적 기억이 있기 때문이다. 글쓰기는 정확히 이러한 자유와 기억 간의 타협이다. 기억한다는 것은 이 자유이고 그것은 오직 선택 행

79

위에서만 자유일 테지만, 이 행위가 지속된다면 더는 자유가 아니다. 즉, 문학 형식의 비(非)시간적 상점과 같은 곳에서 글쓰기에 대한 자신의 방식을 선택하는 것이 작가에게 허용되지 않는다. … 글쓰기의 모든 이전 방식에서, 심지어 자기 글의 과거에서 유래하는 완고한 잔상(殘像)이 현재의 내 말들의 소리 속에 잠겨든다.[59]

그렇다면 '기술적 토대'로서의 백색의 글쓰기(white writing)는 작가가 관심을 갖게 될 새로운 매체를 창안한다.

바르트는 다른 어디선가 이 영도를 중립항(Neutral term)이라는 구조주의 언어학 개념상의 변이로 설명한 적이 있다. 어떻게 중립적인 제삼의 입장이 음운론의 이항 대립을 방해하는지에 대한 비고 브론달(Vigo Brøndal)의 설명에서처럼 말이다.[60] 발화에서는 소리들이 구별되어야만 한다. D의 내파음적 형식은 D/T의 이항 대립을 보증하는 T의 파열음적 소리에 의해 구분된다. 그러나 이 중요한 차이는 독일어에서 단음절 단어의 끝에 오는 D가 T로 발음될 때나(훈드가 훈트 Hund[hunt]로, 분드가 분트Bund[bunt]로 발음되는 것처럼) 영어에서 T가 S 뒤에 올 때(스틸still이 스딜sdill로 발음될 때

80

처럼) 중립화될 수 있다. 발화의 영도는 바르트가 문학의 권력 언어의 강압이라 부르는 것(즉 명료성과 통일성이라는 문학적 언어의 [부르주아적] 가치가 보편적이라는 계급적 가정)을 중립화한다. 따라서 영도의 중립화는 정확히 기술적 토대가 매체를 창안하는 상태인, 비(非)망각과 비(非)기억의 합으로 도식화될 수 있다.[61]

탈색된(bleached) 언어는 그렇게 문학으로부터 독립해 대화의 현재시제를 또는 일상의 말투를 추구한다. 따라서 바르트의 아방가르드는 이 '영도'의 한 예로서 저널리즘적 산문에 기반한 카뮈(Albert Camus)의 스타일을 포함한다. 또 다른 예로서 레몽 크노(Raymond Queneau)의 글에서 건물 관리자가 버터 덩어리의 현존재(Dasein)에 대한 긴 하이데거적 지껄임을 시작하는 대목에서 발견되는 일종의 '대화'로서 글쓰기를 포함하기도 한다. "버터 덩어리가 전부는 아니지. 그것은 어디에나 있지도 않아. 그것은 다른 모든 것을 그것이 있어야 할 곳에 있도록 두지 않는단 말이다. 그것은 항상 그렇지도 않았고, 항상 그럴 것도 아니며, 등등 … 그러니 우리는 이 버터 덩어리가 궁극의 비존재(nonbeing)에 깊이 연루되어 있다고 말할 수 있을 테다. … 안녕이라고 말하는 것만큼 단순한 것이지. 무엇인가라는 질문은 무엇이 아닌가라는 질문과 같아. 그

하나 씻겨나가다

러나 그것은 그것과 다른 어떤 것이지. 요점은 비존재가 한편에 없다면 존재는 다른 쪽에 있다는 것이야. 존재가 없다는 것을 알 때 비존재가 있고, 그게 전부이지."[62]

　　『밝은 방(Camera Lucida)』은 또 다른 아방가르드를 위한 선언문이라기보다 오히려 사진의 특정성—그의 말대로 사진의 게니우스(genius) 또는 사진의 노에마(noema)—을 정립하기 위한 바르트의 시도였다. 바르트는 거기에 있었다(that has been)는 주장을 품은 사진의 지표적 형식에서 이 특정성을 발견했으며, 그것을 "개인적인 죽음(Death in person)"이라 불렀다.[63] 인간 이미지에 대한 사진의 포착은, 모델이 렌즈의 피사체가 된다는 사실을 자각하지 못한 채 스스로를 표현적으로 꾸미지 않을 때, 하나의 이미지인 척하려는 포즈에 빠지지 않을 때 영도를 성취한다. 이것이 바르트가 "포즈의 치명적인 층위"라 부르는 것이며, 포즈가 의미를 가정하는 것에서 벗어나는 이상향을 제공하는 영도다.[64]

　　바르트를 그가 엄연히 속했던 아방가르드와, 즉 후기구조주의의 이론적 아방가르드와 연관 짓는 것은 솔깃한 일이다. 미셸 푸코가 『감시와 처벌(Discipline and Punish)』에서 담론(discourse)의 관념을 훈육적인 것으로, 따라서 권력의 시행으로 정립했을 때, 그는 (강압 대 자유로서의) 글쓰기와 발

언더 블루 컵

화 간의 반립에 관한 바르트의 용어들을 다루고 있었다. 푸코가 이를 수용할 때 그것은 지식/권력으로 세속화되었지만, 바르트의 영도는 놀라운 방식들로 그것에 상응한다. 바르트는 고전적 글쓰기가 과거형과 3인칭만을 전적으로 사용하는 것에(역사적 내러티브에 대한 구조주의 언어학의 정의에서처럼) 집중했는데, 이는 푸코가 담론으로 인식한 구술적 형식들과 대조를 이룬다. 푸코가 내러티브의 가정된 중립성을 폭로했다고 보았던 사건은 공권력에 의해 소르본느의 성역이 침탈된 68혁명이었다. 푸코는 선생에게서 제자에게로 이어지는 지식의 대체로 비강압적인 전달의 이면에, 현재시제와 1인칭 또는 2인칭—가령 대학 시험에서 답변을 요구하는 선생의 너라는 말처럼, 혹은 권력의 또 다른 예로서 경찰 심문처럼— 담론의 시행이 놓여 있다고 이해했다. 푸코의 담론이 바르트의 영도는 아니다. 그러나 서사(narrative)와 담론(discourse) 사이에 반립은 고전적 글쓰기와 말하기 간의 갈등에 상응하는 구조를 수립한다. 여기에서 바르트는 "일반적인 역사가 … 글쓰기의 새로운 문제점들을 부과하는 바로 그 순간에" 동시대의 소환에 응답함으로써 자기 나름의 아방가르드 역사에 합류한다.[65]

하나 씻겨나가다

아무것도 아닌, 이 포말, 순결한 시(詩)—
Nothing, this spume, Virgin Verse—
우리 돛(canvas)의 · 하얀 배려
The white care of our canvas

마르셀 브로타스도 나우만처럼 매체에 적대적인 개념미술가로 오해할 수 있다. 그의 작업은 진귀한 물건들로 채워진 진열장들이 있는 미술관 갤러리들을 모방함으로써 설치미술을 흉내 내왔다. [그러나] 회화의 역사와 매체에 대한 견해를 담은 그의 짧은 영화 〈그림의 분석(l'analyse d'un tableau)〉(1973-1974)은 브로타스가 개념미술가라는 생각을 전복시킨다. 천천히 넘겨지는 책의 페이지들로 구성된 그 영화는 범선 한 척이 거친 바다를 항해하는 19세기 바다 풍경과 함께 시작한다. 따라서 그 페이지들은 마네(Édouard Manet)의 해양 회화에서 시작해 항해에 대한 인상주의자들의 관심으로 이어지는 미술의 역사를 환기시킨다. 그 배를 클로즈업하는 장면으로 질러가보면, 이 역사는 하얀 캔버스천으로 짜인 돛이 의기양양한 단색 추상화처럼 화면을 가득 채우는 순간, 모더니즘을 향해 대약진한다. 우리는 이 정점을 놓쳐서는 안 된다. 그것은 스테판 말라르메(Stéphane Mallarmé)가 시 자체를 위한 토대로서 텅 빈

84

하얀 페이지에 올린 축배를 상기시키기 때문이다.

> 축배(Salut)
> 아무것도 아닌, 이 포말, 순결한 시(詩)
> 오직 술잔을 가리킬 뿐,
> 저 멀리 한 무리의 바다 요정들
> 수없이 몸을 뒤집어 바닷물에 뛰어든다.
> 우리는 항해한다, 오 나의 다양한 친구들아,
> 나는 지금 배의 뒤편에 있고
> 너 그 화려한 뱃머리는
> 번개와 괴팍한 계절을 가르고 나아가는구나.
> 아름다운 취기에 젖어
> 배의 요동도 두려워 않고
> 내 이 축배를 꼿꼿이 든다.
> 고독, 암초, 별
> 뭐든 가치 있는 것을 위하여
> 우리 돛(canvas)의 하얀 배려[66]

매체에 대한 이 축배가 마르셀 브로타스를 또 한 사람의 기사
로 만든다.

하나 씻거나가다

A그리고 … 알파벳—주유소에서처럼 스물여섯 개
nd … alphabets—*26, as in gas stations*

매달 출간되는 트리플 데커 소설(triple decker novel)[67]은 푸가적이어야만 했으며, 마스터 플롯을 펼치도록 짜인 내러티브의 복합체였다. 디킨스(Charles Dickens)는 마스터 플롯의 대가였다.『황폐한 집(Bleak house)』의 내러티브들이 에스더의 사연을 레이디 데드록의 사연과 함께 엮어내고, 그녀의 이야기를 체스니 월드, 그 집의 하인들, 라운스월 부인과 그녀의 방탕한 아들 조지처럼 그 집을 맴도는 사람들과 교차시키며, 로렌스 보이톤을 레스터 경과 끝없이 다투도록 배치한 것처럼 말이다. 레이디 데드록에 덧붙여지는 것은 '니모'라는 인물이며, 체스니 월드에는 변호사 터킹혼이 더해진다. 잔다이스와 잔다이스 소송은 많은 죽음과 낙담으로 채워진 숨가쁜 플롯을 제공한다. 디킨스가 주제를 도입할 때 부리는 여유는 오로지 그 주제들을 잠시 떼어놓기 위한 것인바, 이는 작가적인 즉흥성처럼 여겨진다. [즉흥성을] 더 성취할수록 더 복잡해진다. 이것이 카벨이 말하는 오토마티즘의 한 예다.『황폐한 집』은 푀이유통(feuilleton)[68] 출판의 연속적 형식에서 유래했으며, 그 플롯은 푀이유통의 거침없는 방식을 따르고 있기 때문이다.

86

이 푸가의 대위법 속에 주인공들의 행운이 있다. 그 범접할 수 없는 잔다이스 유언장의 상속 재산이 자신들의 삶에 해결책을 가져오길 기다리는 이들인 미친 작은 아가씨 플리트, 리처드와 에이다, 그리고 슈롭셔에서 온 남자 그리들리와 같은 이들 말이다.

챈서리 법정에 재판장이 등장함에 따라 수없이 중단되고 다시 시작되는 재판인 잔다이스와 잔다이스 소송은 내러티브의 수평적 진행의 바깥에 있다. 그 중재할 수 없는 사건은—하나의 장벽처럼—수직적이다. 바르트는 이를 기표의 문화라 부르며, 그것을 "희열의 장소(the site of bliss)"라 정의한 바 있다. 독자들은 기표의 정교한 진행—가령 그들이 런던의 안개와 브릭야드(brickyards)[69]의 더러움에 대한 묘사에 빠져들 때처럼—에 즐거움을 느끼며, "언어의 희열"에 머무르도록 요구받는다. 그리하여 그 플롯은 독자들이 묘사적이고 수직적인 기표의 훼방을 성급히 지나쳐 이야기의 수평적 진행 속으로 참을성 없이 넘어가지 못하게 한다.[70]

바르트에게 모든 텍스트에는 두 종류의 독자가 있다. 첫 번째는 "텍스트의 적"이다. 그들은 "문화적 순응주의나 (문학의 '신비로움'를 의심하는) 고집스러운 합리주의 때문에, 또는 정치적 도덕주의나 기표에 대한 비판 때문에, 또는 멍청한

87

하나 씻겨나가다

25. 마르셀 브로타스, 〈북해에서의 항해
(A Voyage on the North Sea)〉, 1973-1974,
스틸컷. 16mm, 컬러, 4분 15초. 마르셀
브로타스 재단 및 메리앤 굿맨 갤러리 제공,
뉴욕. ⓒ 마르셀 브로타스 승계 c/o Sabam
벨기에 2023.

26. 마르셀 브로타스, 〈배 그림(Bateau
Tableau)〉, 1973, 슬라이드. 〈어선의 귀환을
묘사한 작품(Un tableau représentant le
retour d'un bateau de pêche)〉, 80점의 회화
슬라이드 프로젝션. 마르셀 브로타스 재단
및 메리앤 굿맨 갤러리 제공, 뉴욕. ⓒ 마르셀
브로타스 승계 c/o Sabam 벨기에 2023.

실용주의 때문에, 또는 공허한 비방 때문에, 또는 담론의 파괴 때문에, 말하려는 욕망의 상실 때문에, 텍스트와 텍스트적 즐거움에 파산을 선포하는 온갖 종류의 바보들"이다.[71]

"또 다른 읽기는 그 무엇도 생략하지 않는다"라고 바르트는 말을 이어간다. "그것은 텍스트를 헤아리고, 텍스트에 천착하며, 말하자면 적용하고 전달해가며 읽고, 텍스트의 모든 부분에서 일화(anecdote)가 아니라 다양한 말들을 분절하는 아신데톤(asyndeton)[72](가령 "왔노라, 보았노라, 이겼노라"에서처럼, 일반적으로 댓구를 이루는 단어나 절을 연결하는)을 파악하는 읽기다."[73]

디킨스적 텍스트의 즐거움에 필적하려는 것은 아니지만, 나는 『언더 블루 컵』을 푸가처럼, 뇌의 기억하기와 망각하기라는 마스터 내러티브(master narrative)로, 알파벳 순서대로 짜인(각각 나름의 즐거움을 제공하도록 의도된) 아포리즘의 배치로 구성하기를 원했었다. 이를 통해 독자들은 뇌동맥류의 씻김이 [에드 루샤의] 얼룩과 주차장 바닥에 스며나온 기름에 꼭 맞물리는, 아울러 켄트리지의 지우개 자국과도 맞물리는 방법을 인식하게 된다. 1장의 내용은 뇌출혈을 일으킨 주체와 미학적 전통의 주체들 모두에게 '너는 누구인가'라고 묻는다. 신경들의 네트워크는 A에서 Z로 이동하는 알파벳적

90

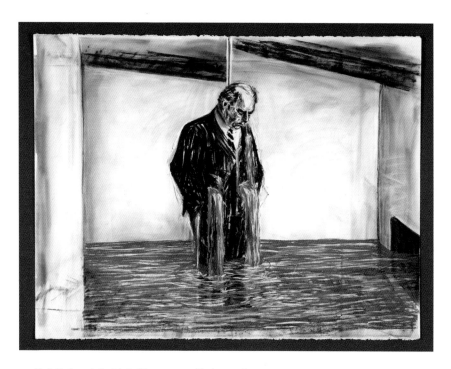

27. 윌리엄 켄트리지, 〈입체경(Stereoscope)〉의 드로잉,
1998-1999. 작가와 메리앤 굿맨 갤러리 소장, 뉴욕/
파리.

인 충만함을 만들어주었다. 2장은 제10회 도쿠멘타와 기획자 카트린 다비드(Catherine David)가 화이트 큐브를 저주했던 것에 관해 이야기한다. 그 단락은 [디킨스처럼] 긴 묘사로 시간을 끌면서, 도쿠멘타의 설치미술이 진행되는 과정을 환기시킬 것이다. 2장의 또 다른 이야기는 이 책의 영웅들, 내가 '매체의 기사'로 여기는 작가들의 출현이다. 이러한 것들은 내가 그 놀라운 작업들을 경험하고 그것의 시각적 희열을 진술하면서 얻게 된 미학적 즐거움과 각운을 맞추기 위해 알파벳 순서에 따른 아포리즘의 귀환을 요청하는 것 같다. L부터 Y까지는 여기서 필연적으로 보였다.

92

둘
길 위에서

[2] 마치 내가 운동선수가 되어 … 뇌 속의 웅덩이를
뛰어넘는 훈련을 하는 것 같았다

카셀. 1997년 여름. 첫 번째 방문객의 물결이 한 번에 1,200명
씩 중앙역으로 쏟아져 들어온다. 기차는 단연코 이 도시에 도
달하는 가장 쉬운 방법이기 때문이다. 한때 라이벌이었던 동
독의 도시들에 맞서 서독의 끝자락에 자리잡은 카셀은 자신
의 공산주의 이웃에 열패감을 안기기 위해 냉전 초기에 개발
된 산업적인 분주함과 상업적 부유함의 전시장이었다.

카셀의 광장과 공원들 안으로, 그리고 도쿠멘타 X로 가는 전철의 노선들을 따라, 웅장하고 국제적인 현대미술 전시가 매 4년마다 하루에 1,200명의 방문객이 지나다니게 될 이 얼룩진 벽돌과 거무스름한 유리의 전초 기지에서 개최된다. 방문객들이 전철역 지하 복도를 따라 흘러가고, 붉은 줄무늬로 프레임된 노란 타일 패널들을 지난다. 이 역 자체에서 이 행사의 첫 번째 전시가 부드러운 총천연색 빛으로 관객을 맞는다.

그 전시는 커다란 엑타크롬 사진이 담겨 있는 라이트 박스로, 서독의 다른 많은 전철역과 대중 교통수단에 걸린 광고 패널을 모방한 것이다. 사진들은 가난한 이들과 집 없는 사람들을 보여주는데, 이는 결연한 걸음걸이와 무언가에 열중한 얼굴을 한 멋진 여행자들과 날카로운 대조를 이룬다.

모든 형식의 예술은 상업적 활용과 금전적 이득에 충성 서약하고 말았다는 제프 월(Jeff Wall)의 [라이트 박스 사진들의] 환기 작용에 불편해진 채, 관객들은 흘러갈 것이다. 8월의 어느 일요일 밝은 태양 아래 놓인 전철 승강장을 따라 역의 계단 위 밖으로 흘러갈 것이다. 또한 발견하리라. 도쿠멘타의 먼 공원 쪽으로 난 이 길을 따라 그 어디도 전시 없는 곳이 없으며, 도시의 모든 구석마다 전시가 열리고 있다는 사실을.

97

1. 카셀로 가는 회색 기차. © iStockphoto.com / 안드레아스 베버.

2. 카셀의 전경. © iStockphoto.com / 안드레아스 베버.

따라서 방문자들은 로이스 바인베르거(Lois Weinberger)가 트랙에 설치한 작업을 지나 흘러갈 것이다. [바인베르거의 작업은] 철로 침목 사이의 틈을 돌며 연두색 붓질을 해놓은 듯, 아스팔트를 쪼개 조그만 땅 조각을 노출시켜 북아프리카, 이스라엘, 시리아에서 가져온 식물들이 스스로를 이국의 땅에 적응할 수 있게 한 것이다.[1] 바인베르거는 그것들을 "새로운 이주자"라 명명하고, 그 식물들이 서로 다른 문화 간의 조화를 상징한다고 설명한다.

인파는 이러한 지정학적 추론 형식을 알아들을 리 없다. 인파를 구성하는 개인들은 예술작품을 찾아다는 것에 익숙한 나머지, 어두운 전철 트랙과 반복적인 침목들의 기하학을 가리는 깃털 같은 종려잎 무늬들을 볼 뿐이다. 그렇다면 이제 알겠는가. 몬드리안(Piet Mondrian)을 위시해 그토록 많은 추상미술가들이 회화에 자연을 삽입하려는 시도에 반대해, 선의 엄격한 구성을 감추고 방해할 자연의 색채와 형상에 반대해 제정한 제약들의 의미를.

한스 해슬러(Hans Hässler)는 여전히 기관사 제복을 입고서 그 인파의 맨 앞에 서 있다. 해슬러는 이제 사람들을 꽃들로 반짝이는 덤불로 둘러싸인 자갈길로 우회시키면서, 지난 전쟁에서 남겨진 벙커처럼 생긴 콘크리트 창고로 향하

99

3. 도쿠멘타로 가는 파란 기차. © iStockphoto.com / 안드레아스 베버.

4. 프레데리치아눔, 카셀. ©iStockphoto.com /안드레아스 베버.

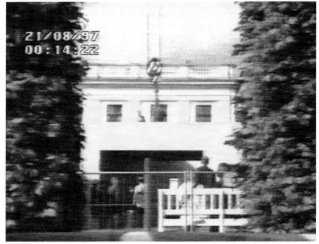

5. 로이스 바인베르거, 〈이주
노동자(Gastarbeiter)〉로서의
식물 설치. '현대미술의 만남,
카트린 다비드와 도쿠멘타 X.' 8월
20일 아르테(Arte) 방송, 1997.

6. 카르스텐 횔러와 로즈마리
트로켈의 〈돼지우리 (Pig Hut)〉
주택 개조 모습. '현대미술의 만남,
카트린 다비드와 도쿠멘타 X.' 8월
20일 아르테 방송, 1997.

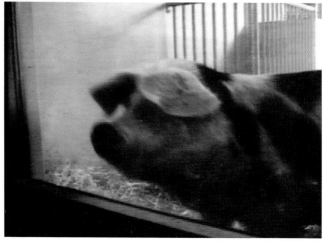

7. 카르스텐 휠러와 로즈마리
트로켈의 〈돼지우리(Pig Hut)〉
방문객들. '현대미술의 만남,
카트린 다비드와 도쿠멘타 X.' 8월
20일 아르테 방송, 1997.

8. 카르스텐 휠러와 로즈마리
트로켈의 〈돼지우리(Pig Hut)〉.
'현대미술의 만남, 카트린
다비드와 도쿠멘타 X.' 8월 20일
아르테 방송, 1997.

게 한다. 그는 창고 내부를 볼 수 있게 열려 있는 커다란 유리 사각형으로 사람들을 이끈다. 인파의 맨 앞줄이 유리판을 밀치자, 유리에 자신들의 모습이 반사되고, 그 순간 유리에는 인간 형상의 그림자가 진다. 각각의 어스름한 실루엣에서 창고의 서식자들 중 하나가 나타나고, 그렇게 거대한 갈색과 흰색의 돼지가 자신의 둔부와 주둥이를 도쿠멘타 방문객의 부드러운 그림자에 비벼댄다.

알려진 바대로, 〈돼지우리(The Pig Hut)〉[2]는 로즈마리 트로켈(Rosemarie Trockel)과 카르스텐 휠러(Carsten Höller)의 작업으로, 바인베르거 씨와 마찬가지로, 이 작업에 대한 나름의 이유가 있다. 그들에 따르면, 돼지와 인간은 유사한 신경 체계를 가지고 있어서 양자는 아마도 동일하게 느끼는 것 같다고 한다. 방문자들은 이 추론의 심리의학적 부분을 알 길이 없다. 그것은 예술이라는 미명 아래 기획되었고, 그리하여 돼지를 레디메이드로 인식한다. 이 축제 같은 미학적 공간에 들여온 별거 아닌 일상의 대상이자, 예술 영역에 들어왔다는 단순한 사실만으로 '예술'의 조건을 획득한 그런 레디메이드 말이다. 물론 같은 이유로 유리 위에 반사된 상은 관객 자체를 레디메이드로 보이게 만든다. 따라서 관객들이 도쿠멘타의 가장 중요한 공식 전시관인 카셀의 프리데리치아눔(Frideri-

102

cianum)을 향해 흘러갈 즈음에는 그 변질된 인파가 더욱 추레하게 보일 뿐이다.

"화이트 큐브는 끝났다": 영화

도쿠멘타 X의 감독은 자기 나름의 이유와 논리가 있는 열정적인 프랑스 여인 카트린 다비드다. 그녀는 기차역에서 전시 장소로 이동하는 이 행진을 하나의 장면이 다른 장면과 병치되도록, 일련의 장면 전환과 암전 효과로 세심히 편집된 일종의 영화적 시퀀스로 기획했다. 그녀는 이를 다음과 같이 설명한다. "도쿠멘타는 영화처럼 길고 인내심이 필요한 몽타주의 과정입니다. 시퀀스들은 어느 정도 일관된 대본에서 시작해, 분리되고 계획되죠. 그것들의 내재적 구조가 마련될 때, 시퀀스들은 하나의 전체로 이어지게 됩니다." 그녀의 흐름은 영화적인 것이지, 물처럼 흐르는 것이 아니며, 그녀의 배경은 카셀의 풀다강(Fulda River)이 아니라, 그녀가 아방가르드의 최첨단이라 여기는 최신의 미학적 입장이다. "당신이 순진하거나 위선적이거나 멍청하지 않은 이상, 화이트 큐브가 끝났다는 것을 알아야만 합니다"라고 그녀는 자신의 인터뷰어에게 말한다.[3] 이게 바로 개념미술가이자 비평가인 브라이언 오도허티(Brian O'Doherty)에

103

게 경의를 바치는 카트린 다비드다.『아트포럼(Artforum)』과 같은 지면에서 논한 화이트 큐브에 대한 오도허티의 영향력 있는 주장[4]은 미술관과 갤러리가 자신들의 가공되지 않은 건축적 순수성을 통해 예술의 노골적인 기호가 되었을 때, 화이트 큐브의 출현이 어떻게 모더니즘 작가들의 약삭빠른 공범이 되었는가에 대한 역사를 재서술한 바 있다. [오도허티의 책]『화이트 큐브 안에서(Inside the White Cube)』는 마치 시간과 공간을 유예시켜버린 듯한 갤러리의 탈색된 공간인 모던 아트의 이 내적 조건을 지적한다. "갤러리는 중세의 교회들을 관할하는 법칙만큼이나 엄정한 법칙에 따라 지어진다." 오도허티는 자율성과 순수성에 대한 모더니즘의 헌신을 기술하려 하면서 이렇게 적고 있다. "외부의 공간은 그와 같은 상자를 관통해서는 안 된다―따라서 창문은 대개 비난받고, 벽은 하얗게 칠해지며, 천장은 광원이 박탈된 빛을 제공한다." '성체(聖體)적 차원'으로 성역화된 '미학적 방'인 이 화이트 갤러리가 바로 "모더니즘 예술이 복종해야 했던 유일한 주요 관습"이다.[5] 이 화이트 큐브의 법칙에 따르면, 미술관은 [외부를] 거부함으로써 정화되고, [불순함으로부터] 표백되며, 전적으로 예술에 헌신하게 된다.

모더니즘의 진화에 대한 영민한 선지자인 로버트 스미스슨(Robert Smithson)은 60년대 말에 그가 장소(site)와

104

비장소(non-site)라고 불렸던 추론적 공간을 창안했다. '장소'는 지도와 원래 장소에서 채취된 물질 덩어리 같은 수단으로 갤러리의 순수한 화이트 큐브 안에 이입되는 외부의 지형을 지칭했다. 따라서 장소는 '비장소'로 이입되면서 실내 대지 작업으로 변형되었다.[6] [그 결과] 화이트 큐브는 비장소로서 자율성을 결여하게 되며, 그것의 벽은 단단한 불침투성을 잃고 만다. 상호 중첩되는 뫼비우스의 띠처럼 바깥이 내부가 되자, 그 미학적 토대의 모델이 더는 '수영장의 벽면'이 아니라 자연사 박물관의 디오라마가 된 것이다.

예술의 두 공간은 이제 서로를 투영한다. 딜러의 갤러리와 작가의 텅 빈 다락방(오도허티가 후일 『스튜디오와 큐브(Studio and Cube)』라는 책의 제목을 통해 암시한 것처럼). 그것들은 "게토 공간, 생존실이며, 시간에 구애받지 않는 것에, 일련의 조건들이자 태도에, 위치를 결여한 장소에 직접 연결된 원생 미술관(proto-museum)으로 인식된다."[7] 오도허티에 따르면, 이 낡은 생존자는 이제 미디어의 침공을 받아들일 뿐만 아니라, 생산의 공간에서 창조의 행위를 음탕하게 엿보고자 하는 관객의 호기심을 인정해버린다.[8] 그리고 수풀이 우거진 기차길을 따라 행진하는, 카트린 다비드의 '영화'적 기획은 이러한 점을 누설하기 위해 연설된 설교다. 화이트 큐브는 이

105

제 예술의 가정된 자율성에 대한, 일상으로부터의 벗어남에 대한, 예술 자체의 특정한 목표와 실천을 추구하게 하는 순수성에 대한 낡아빠진 표상이 되었다. 물론 화이트 큐브는 또한 미술관이나 갤러리의 공간이며, 따라서 그것의 야심 찬 '순수성'은 이미 상업적 관심으로 더럽혀졌지만 말이다. 만약 추상적 작업이 불가피하게 하나의 상품이 되고 화이트 큐브가 어쩔 수 없는 시장이라면, 모종의 실천이 이러한 사실을 반복적으로 구현해왔다. 그것은 설치미술이라 불린다. 미학적 대상의 상품화를 위해 설치가 첫 번째로 장악한 것이 바로 그 대상을 전시하는 장소이기 때문이다. 모던한 갤러리 공간인 화이트 큐브는 그 자체로서 이미 하나의 레디메이드이며, 그것은 트로켈과 휠러의 벙커에 있던 돼지들처럼, 기저의 오물을 노출시키고, 그 안에 감추어진 모순을 분명하게 드러내며, 공간 자체의 본성에 대한 '비판적 읽기'를 사주할 다른 레디메이드로 채워질 것이다.

도쿠멘타의 서막으로 고안된 카트린 다비드의 '영화'는 그러한 설치들의 한 시퀀스이며, 화이트 큐브의 붕괴에 대한 가르침의 반복이자, 카셀의 산업적 더께 위로 흐르는 연속적인 흐름이다. 그녀의 말대로, 영화는 화이트 큐브의 쇠락에 대한 서사라 불릴 수 있는 '어느 정도 일관된 대본'에서 발생

106

한다. 대본과 서사는 그 자체로 이미 시각에 대한 텍스트(문학적이고, 일화적이며, 알레고리적인 것)의 침입에 대항해 한 세기 동안 전투를 벌인 바 있는 모더니즘 미술의 사망에 대한 징후다. 순수하게 시각적인 것은 관람자들이 눈 깜빡하는 찰나의 순간에 그것의 영향력과 통일성을 드러내 보인다. 그것은 문학의 순차적인 펼침, 시간적 확장을 필요로 하지 않는다. 아무것도 필요로 하지 않으니 장소도 필요 없다. 수세기 전 길드들이 '단수적 복수(singular plural)'로서의 예술의 다양성을 정립했던 것처럼, 모더니스트들이 말하기에서 보기를 엄격히 분리한 것은 고트홀트 레싱(Gotthold Lessing)이 공간예술을 시간예술과 엄격히 구분하기 위해 「라오쿤(Laocoön)」(1766)이라는 논문을 썼을 때인 계몽의 시대로 거슬러 올라간다.

도쿠멘타 설치미술들의 내러티브 형식은 구소련을 직접 겨냥하고 있던 서독의 대륙간 탄도미사일 기지에서 그리 멀리 않은 카셀의 지정학적 중요성에 대한 장황한 설교다. 기차역의 '대본' 시작점에서부터 마르틴 키펜베르거(Martin Kippenberger)의 이동식 지하철 입구—부등각 시점의 왜곡에 사로잡힌 것처럼 뒤틀려 있는 다각형 입체로서 키펜베르거가 동/서독 축의 표상이라 설명한—에 이르기까지, 도쿠멘타의

107

9. 카트린 다비드, '현대미술의 만남, 카트린 다비드와 도쿠멘타 X.' 8월
20일 아르테 방송, 1997.

10. 하얀 벽의 갤러리. © iStockphoto.com / xyno.

내러티브는 예술을 냉전 시대 독일의 정치학에 편입시키고, 이러한 정치학은 바인베르거의 '새로운 이주자'와, 크로켈과 휠러가 그 끔찍한 벙커 안에 풀어 둔 득의양양한 돼지로 다시 예시된다.

예술이 이제 언어적 명제 형식을 취해야 한다는 코수스의 주장처럼, 시각적인 것을 텍스트적인 것으로 대체할 것을 명한 것은 바로 개념미술이었다. 그리고 그것은 미술 매체의 근간인 시각적인 것의 중단을 요청함으로써 작품의 시각 장치 내부의 소실점이자 하나의 관점 그 자체로서 모더니즘적 관람자라 할 수 있는 탈육화된(disembodied) 관객의 종말도 선언하고 있었다. 따라서 도쿠멘타의 방문객들은 몸을 가진 관람자라 할 수 있다. 그들은 성차와 국적으로 구분되고, 각각은 일련의 문화적 정체성과 인종학, 그리고 문화적 기대치들을 불러온다. 그 내러티브가 예술적 자율성의 종말에 관해 이야기함에 따라, 그것은 또한 예술의 특정성에 대한 종결도 선언한다. 레디메이드의 이러한 만연 속에서 회화나 조각 같은 것이 남아있을 리 없다. 그리고 이 내러티브는 또한 전혀 다른 관객을 구축하는데, 그들은 탈육화된 것도 아니고 순진하거나 위선적이지도 않으며, 오히려 예술이나 미학에 속하지 않는 정치학의 일부를 구축한다. 도쿠멘타에 포함할 작

110

가들을 찾기 위한 그녀의 쉼없는 여정에서 알 수 있듯, 카트린 다비드는 '화이트 큐브의 종말'에 대한 탄복할 만한 주재자다. 이 때문에 그녀는 매체를 옹호하려는 내 주장, 이미 그녀가 위선적이거나 바보스럽다고 밝힌 바 있는 매체에 대한 내 옹호론의 당연한 적이 된다.

L디킨스에게 배우다─화이트 큐브는 끝났다: 하나의 이론
earning from Dickens─*The white cube is over: a theory*

오르텐시아 보엘케르스(Hortensia Völckers)는 중앙역의 윗층 사무실에서 궁금증에 사로잡힌 도쿠멘타 방문객을 위한 공식 안내자 역할을 할 일군의 작가와 비평가에게 연설 준비를 하고 있다. 오르텐시아는 카트린 다비드가 자신에게 부여한 책임을 크게 자랑스러워하며, 자신이 카티(Kha-tee)라고 부르는 그 여성을 우상화한다. 오르텐시아는 도쿠멘타의 감독을 위한 독일측 조감독이자 주무관으로서, 자신이 "감독의 복제인간 같은 조력자"일 필요가 있다고 생각한다.

　　카트린 다비드의 복제인간이 되는 것은 요원한 꿈처럼 보인다. 그녀는 방문 중인 작가 작업실의 작품들 사이로 조

심스럽게 걸어다니고, 언제나처럼 검은 정장 바지를 입고, 마치 이국적인 새의 발톱처럼 재킷 아래 의도적으로 뻗어 나온 꼭 낀 다리들로 카티의 프랑스적 우아함을 보여주려 한다.

오르텐시아는 가이드에 대한 연설 오프닝 장소로 이곳을 골랐다. 전철역으로 사용 중인 곳에 작품을 설치한다는 생각이 즉시 '예술을 보여주는 장소에 대한 전통적인 생각을 확장'할 것이기 때문이다. 오프닝은 방문자가 '부활절 달걀을 쫓아다닐 필요가 없다'는 것을 처음부터 분명히 해주는 식으로 구성될 것이다. "카트린 다비드가 그리 말할 것처럼 말이죠." 그녀가 웃으며 말한다.

이 가르침을 위한 텍스트는 완전히 카트린 다비드적이다. 거기에는 다음과 같이 적혀 있다. "화이트 큐브는 끝났다."

오르텐시아가 연설을 시작한다. "화이트 큐브가 무엇일까요? 왜 큐브인 것이죠? 왜 화이트인가요? 그것은 왕실의 보물을 전시하기 위해 미술관으로 변신한 왕궁에서 유래했기에 큐브인가요? 맞아요. 이것들은 여전히 권위와 위엄에 대한 자신들의 오랜 권리로 낙인된 유럽 옛 통치자들의 방이죠. 이 것은 순수함의 관념을 표현하기 때문에 화이트인가요? 이 신성화된 상자는 외부로부터 온 어떤 주장이라도 그 주장의 간섭에 대항해 강화될 수 있나요? 그렇죠. '외부적인'것은 그 어

112

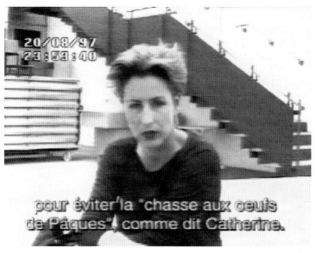

pour éviter la "chasse aux oeufs de Pâques" comme dit Catherine.

11. 오르텐시아 보엘케르스, '현대미술의 만남, 카트린 다비드와 도쿠멘타 X.' 8월 20일 아르테 방송, 1997.

떤 것도 들어오지 못합니다. 정치적인 것도, 이데올로기적인 것도, 신성한 것도 안 됩니다. 왜 그것이 끝났나요? 그리고 만일 고갈되어버렸다면, 그것을 대체하는 것은 무엇인가요? 무엇이 스스로를 화이트 큐브의 대체물로 만들 것인가요?"

청바지와 티셔츠를 입은 예비 가이드가 답한다. "블랙 큐브?"

오르텐시아가 기뻐한다. "맞아요, 맞아!" 그녀는 기뻐서 어쩔 줄 모른다. "블랙 큐브는 상영관이에요. TV를 위해 어둡게 만들어진 방이죠. 미디어의 공간이랍니다. 카트린 다비드라면 이렇게 말하겠죠. '나는 진품성, 순수성, 또는 예술과 미디어 사이의 완고한 존재론적 대립에 동의하지 않아요.' 그녀에게 강렬한 미학적 경험은 이제 미디어와 관련이 있어요."

오르텐시아는 가르침을 계속 이어 나간다. "그럼 무엇이 존재론적 대립일까요? 그것은 예술이 스스로에게 특수한 본질을 가진다는 생각일까요? 미디어의 본질과, 그러니까 오락과 공유되지 않는 본질 말이죠. 그래요."

그녀는 멈추지 않는다. "하지만 카트린 다비드와 나는 미디어적 실천으로서의 전시 소개를 준비했어요. 그녀는 역에서 공원까지의 진행을 설명 영화(explanatory movie)처럼 이어 붙여 편집되는 영회의 장면이라고 생각합니다. 그렇다

114

12. 카트린 다비드, '현대미술의 만남, 카트린 다비드와 도쿠멘타 X.' 8월 20일 아르테 방송, 1997.

면 무엇이 설명되고 있죠? 바로 여기 카셀에서 우리는 화이트 큐브가 아니라 블랙 큐브에 있다는 것인가요? 맞아요."

뇌동맥류가 내 기억을 씻어가버리기 전에 나는 저술가였고, 내 비평은 바란 대로 현대미술에 대한 유연한 읽기로 가득 차 있었다. 뇌출혈 이후에 내 글쓰기는 더 이상 유동적이지 않게 되었고, 참을 수 없이 경직되어버렸다. 그럼에도 카셀의 설치미술들은 도쿠멘타의 '영화'를 쫓기 위한 묘사를 풍성하게 분출할 것을 요구한다. 누가 독자에게 텍스트의 흐름을 따라가도록 (건너뛰게 하는 것이 아니라) 독려하는 묘사의 달인이란 말인가? 나는 찰스 디킨스를 떠올린다. 특히 『황폐한 집』의 런던을, 우리가 기꺼이 뚫고 지나가게 되는 안개로 가득 찬 런던에 대한 묘사를 떠올린다. 디킨스는 이 음울한 안개 속으로 우리를 이끌어가기 위해 우리가 기꺼이 따라가게 될 움직임을 만들어내는 캐릭터들을 부단히 창안한다. [반면 캐릭터의 역할을 자신의 말로 대신하는] 오르텐시아의 설교는 『황폐한 집』의 독자들에게 친숙할 것이다. 그것은 경찰관 스낙스비의 가게에서 설교하는 그의 모습에서 알 수 있듯, 완전히 채드밴드 목사다. 하모니 미팅(Harmonic Meeting)[9]에서 목사가 하는 말을 들어보라. "친구들이여 … 평화가 이 집에 깃들기를! … 평화란 무엇인가? 전쟁인가? 아닐세. 투쟁인가? 아닐

116

세. 그것은 사랑스럽고 부드러우며 아름답고 기쁘고, 온유하며 즐거운가? 오, 그렇다네! 그러니 나의 친구들이여, 나는 그대와 그대의 가정에 평화를 기원하겠네."[10]

Life support—*The pleasure of the text*
삶의 토대―텍스트의 즐거움

이제 확실히 물어봐야 할 것 같다. 만약 카티와 오르텐시아가 현대미술의 병적 징후라면, 도대체 그것은 어떤 병인가?

롤랑 바르트는 '텍스트의 즐거움'에 관해 말한다. 어떻게 이 즐거움이 사라지는가? 그에 따르면, 텍스트의 즐거움은 독자가 내러티브의 요점에 도달하려는 조급함 때문에 천천히 읽기를 거부할 때 (가령 묘사를 '한낱' 지리한 말끊기로 치부하며 건너뛸 때) 사라진다. 천천히 읽는다는 것은 내러티브의 수평적이고 지시적인 진행에 대한 저항으로서, 주어진 단어에 대한 기표와 기의의 수직적 대체물을 두고 시간을 끌면서 달콤한 여운을 즐기는 것이다. 바르트는 이 수직적 상승을 텍스트적 "절단(cut)"이자 아신데톤(asyndeton)이라 부른다. '그 아버지에 그 아들(like father, like son)'에서 볼 수 있듯, 대

명사를 활용한 문장에서 빈번한 생략의 운율(ritardando)처럼 말이다. 바르트는 이러한 풍취를 "기표의 문화"라 명명한다—말라르메가 "언제나 남아 있는 궁극의 베일"이라 불렀던 바로 그 문화. 시각 영역에서 천천히 읽기는 마치 수영장 벽을 박차고 나가는 것을 기대하는 것과 같으며, 이를 통해 작품 표면이 화이트 큐브와 접선할 수 있다—[켄트리지의] 우부의 죄수들이 상승하는 필름 스트립을 지나 추락하며, 영사기 입구로 되감겨 들어가게 해주는 것처럼 말이다. 바르트의 '텍스트'는 시각을 위해 추구되고 시각에 의해 발견되는 『언더 블루 컵』의 '토대'다.

바르트는 정치를 향한 투신이 기표 문화의 쇠락을 야기했다고 비난한다. 그는 이 쇠락을 야기한 자들을 "텍스트의 적"이라 부른다. 이제껏 봐온 것처럼, 그들에 대한 바르트의 경멸은 끝이 없다. 바르트에게 그들은 "문화적 순응주의나 (문학의 '신비로움'를 의심하는) 고집스러운 합리주의 때문에, 또는 정치적 도덕주의나 기표에 대한 비판 때문에, 멍청한 실용주의 때문에, 또는 공허한 비방 때문에, 담론의 파괴 때문에, 말하려는 욕망의 상실 때문에 텍스트와 텍스트적 즐거움에 파산을 선포하는 온갖 종류의 바보들"이다. 바르트는 이 순응주의와 구별하기 위해 텍스트의 즐거움을 "비사회적(aso-

118

cial)"이라 부르고, 그것을 "희열(bliss)"이라 칭하며, 텍스트의 "성애학(erotics)"을 이야기한다.[11]

여기에서 우리는 수전 손택(Susan Sontag)이 『해석에 반대한다(Against Interpretation)』의 말미에 '해석학'을 향한 동시대의 강박적인 충동을 대체하기 위해 "예술의 성애학(erotics of art)"을 열렬히 간청했던 것을 떠올리지 않을 수 없다.[12]

한때 적대적이었던 동/서독의 관계를 되풀이하는 도쿠멘타 X의 설치 작업들이 갖는 강박적인 정치성은 바르트가 말한 "정치적 도덕주의"의 일례로서, 이는 최근 관계미학(relational aesthetics)의 '문화적 순응주의'에 길을 내준 바 있다. 생산이 서비스 경제로 대체되었음을 선포한 관계미학은 [작품의 생산이 아닌] 사회적 교류의 지속적인 소환을 통해 텍스트의 '비사회적' 본성의 쇠락을 찬양한다.[13] 관계미학의 주요 이론가인 니콜라 부리오(Nicolas Bourriaud)는 다음과 같이 말한다. "예술 생산은 이제 (미니멀리즘처럼) 중공업에 연동되기보다 서비스 산업과 비물질적 경제에 더 연동한다. 작가들은 가시적인 것의 어떤 영역에 대한 접근권을 제공한다. … [하지만] 그들은 더 이상 실제로 '창조'하지 않으며, 대신 재구성해낸다."[14] 관계미학은 텍스트의 비사회적 특성에 대한 바

119

르트의 주장을 반박하면서, 활기 넘치고 연회적인(convivial) 사회적 모델을 소환한다. 관계의 장소들은 항구한 정체성과 공동체 대신에 임시 모임이나 비슷한 관심사에 따라 일시적으로 형성된 즉석 만남을 제공한다.

부리오에게 예술은 "세계에 더 잘 거주하는 법을 배우는" 하나의 방식이다. 그것은 "유토피아적 현실"이 아니라, "삶의 방식이며 그 규모가 어찌되건 기존 현실 안에서의 행동 모델"이다. 나아가 "전시는 특수한 '교환의 장'을 촉발한다는 점에서 그러한 일시적 모임이 발생하는 특별한 장소다." 이 새로운 작업을 판단하기 위한 기준은 "그것이 우리에게 제안하는 '세계'의 상징적 가치이며, 그러한 가치가 드러내는 인간관계의 이미지다."[15]

예술은 공공 영역에서 전통적으로 부르주아적인 기관들을 개혁하기 위해 소환된다. 여기에서 텍스트는 부리오가 "사색(contemplation)의 공간에서 '살아가는 법'에 대한 실험(experiments)의 장소로 이행하는 미술관의 변화"라 부른 것에 진정으로 압도된다.

그러한 선언문을 듣는 우리는 다음과 같이 물어야 한다. 이것이야말로 텍스트에 대한 집요한 '해석학'이 아니고 무엇이란 말인가?

120

자, 여기 부리오의 예시들이 있다. "리크리트 티라바
니자(Rirkrit Tiravanija)는 한 컬렉터의 집에서 저녁 만찬을
준비하고, 타이 수프를 만들기 위해 필요한 모든 재료를 가져
온다. ··· 카르스텐 휠러—〈돼지우리〉의 창조자—는 사랑을 나
눌 때 인간의 뇌에서 분비되는 분자들의 화학 공식을 재구성
한다. ··· 피에르 위그(Pierre Huyghe)는 배역을 정하는 모임
에 사람들을 불러모은다. ··· 아무렇게나." 그리고 부리오는 다
음과 같이 결론짓는다. "예술의 체스판(매체의 기사는 어디에
있단 말인가?) 위에서 실행되는 가장 활기 넘치는 요인은 상
호적이고 사용자 친화적이며 관계적인 개념과 연관 있다."[16]

'기표의 문화'는 매체의 문화다. 바르트의 관점에서 그
것은 자기 토대를 향해 열린 기표를 드러내는 '절단'의 여운을
즐기는 방법이자, 바르트가 그 속에서 즐거움을 취하는 천천
히 읽기다. 따라서 그는 다음과 같이 말한다.

옷이 살짝 벌어진 곳이야말로 몸의 가장 에로틱한
부분이 아닌가? (텍스트적 즐거움의 영역인) 도착
(perversion)에는 '성감대'(게다가 바보 같은 표현이
다)가 없다. 정신분석학이 매우 타당하게 진술하고 있
는 것처럼, 에로틱한 것은 간헐적이다. 입은 옷(바지

121

와 스웨터) 사이에서, 두 가장자리(앞섶이 열린 셔츠, 장갑과 옷소매) 사이에서 깜짝 노출된 피부의 간헐성 말이다. 우리를 유혹하는 것은 바로 이 노출이다. 다시 말해, 에로틱한 것은 숨기면서 드러내기(an appearance-as-disappearance)를 연출하는 것이다.[17]

이 열림에 '사용자-친화적인'것은 전혀 없다. 그것은 환영의 완전함에 대한 화이트 큐브의 레버리지 효과, 즉 수영장 벽면 또는 수영 선수가 박차고 나가는 평평한 표면의 반대급부적 효과에 대한 최근의 반감을 무시한 채, 기표를 토대에 연결한다.

'존재론적 대립'에 대한 카티의 사망 선고, 그리고 화이트 큐브의 종말에 대한 오르텐시아의 수긍은 파산의 징후이자, '욕망 상실'의 징후, 포스트미디엄의 상태가 희열을 거부하는 징후다. 여기 롤랑 바르트의 즐거움, 수전 손택의 에로틱, 『언더 블루 컵』의 수영장 벽면이 있다. '정치적 도덕주의'를 위해 이러한 즐거움을 포기하는 것이야말로 질병이다.

122

M밀란 쿤데라—참을 수 없는 키치의 가벼움
Milan Kundera—*The unbearable lightness of kitsch*

만약 돼지우리와 철로 위의 식물들이 겉만 번지르르하고 제
멋대로이며, 따라서 진짜가 아닌 가짜 예술로 즉시 느껴지지
않는다면, 이는 키치가 우리가 숨쉬는 바로 그 문화의 오염된
공기가 되어버렸기 때문이다. 키치로서 그러한 작업들의 정
체성은 매체 개념에 대한 그들의 무책임한 무관심, 그린버그
가 오래전 「아방가르드와 키치(Avant-Garde and Kitsch)」에
서 책망했던 바로 그러한 무관심에서 유래한다. 그린버그가
정의한 대로, 키치란 모조 효과를 내는 대체물들로 타락해버
린 취향인바, 이때 이 모조 효과는 특정성의 논리에 의거한 예
술작품의 재귀적 테스트, 즉 그린버그가 "자기 비판(self-crit-
icism)"이라고 명명했던 테스트를 결여한 효과를 말한다. 밀
란 쿤데라(Milan Kundera)는 자신의 소설 『참을 수 없는 존재
의 가벼움(The Unbearable Lightness of Being)』에서 키치를
더 깊고 강력히 비난한다. 그 책에서 키치는 간단히 "똥(shit)"
으로 번역된다.[18] 쿤데라에 따르면, 터무니없는 결벽증으로 인
해 인간의 해부학적 요구를 [고상한 척] 에둘러 말하는 것이야
말로 "인간 존재가 인간적 차원을 잃고, 참을 수 없이 가벼워

지게" 되는 요인이다.[19] 이것이 설치미술의 "참을 수 없는 가벼움"이며, 지금은 '블랙 큐브들'의 퍼레이드—카티의 "미디어적 실천"의 가짜 단호함으로 점철된—로 옹호되는 문화의 모조품인 것이다.

가짜(fake)라는 칭호는 카벨이 기만(fraudulence)이라 부르는 것과 즉각 연결된다. 그것은 모더니즘의 전개를 방해할 뿐만 아니라 이제 '동시대 미술의 경험에서 만연한 질병'이 되어버렸다.

> 관객이 스스로에게 반복해서 역사의 순간을 장식한 항거와 파업과 분노에 대한 유명한 일화들을 되뇌이는 것이야말로 모더니즘과 그것의 '영원한 혁명'을 위해 중요한 일이다. 엉터리로 외치고 뛰쳐나가려는 충동은 어디에나 있지만 닥칠 결과에 대한 두려움이 그 충동을 다스린다. … 현대의 특성이 되어왔던 것은 단지 기만의 위협과 믿음의 필요성만이 아니라, 마찬가지로 역겨움, 창피함, 조급함, 당파성, 해방 없는 흥분, 평온함이 없는 침묵에 대한 반작용이다.[20]

"한 겹의 물감이 칠해진 캔버스는 예술일까?"라고 카벨은 묻는

124

다. "익숙한 답변은 시간이 말해주리라는 것이다. 그러나 나의 질문은, 시간이 대체 무엇을 말해준다는 것인가? … 시간이 무언가 말해주기를 기다리는 동안, 우리는 현재가 말하는 것을 놓친다—기만의, 그리고 [맹목적인] 믿음의 위험은 예술의 경험에 필연적이다. … 모더니즘은 오직 예술에 대해 언제나 [시대에 구애받지 않고] 진실했던 것들을 드러내고 명백히 한다."[21]

『언더 블루 컵』은 논쟁적이다. 설치미술의 키치를 향해 '가짜'이고 '기만'이라고 단호히 외치기 때문이다. 진짜의 효과는 기억에서 사라지지 않으며, 씻겨나가지도 않는다. 이 책에서 벌이는 논쟁은 설치미술의 '잊어버리라(forget)'는 유혹의 노래에 대항해 기억하라(remember)는 요청이다.

N 새로운 삶—길 위에서
New Life—*On the road*

카트린 다비드는 카셀에서 선보일 동시대 미술을 영웅적으로 찾아다니면서 기차, 비행기, 여객선, 리무진으로 이어지는 현란한 이동 장면을 통해 서반구 전역을 종횡무진한다. 여행 말미에 매번 도쿠멘타를 위한 완벽한 작품을, 화이트 큐브의 관에 박아

125

넝을 황금 못이 되어줄 작품을 찾고자 하는 한, 그녀는 오르텐시아가 설파한 바로 그 부활절 달걀을 쫓고 있는 것이다.

그녀의 우아한 수트를 제외한다면, 다비드는 잭 케루악(Jack Kerouac)의 소설 『길 위에서(On the Read)』에 나오는 한 인물일 수 있겠다. 살 파라다이스, 딘 모리아티, 그리고 그들의 동반자들은 게임대를 좌충우돌하고 전광판에 불을 번쩍이게 만드는 핀볼처럼 대륙을 여기저기 쏘다닌다. 여행의 열병과도 같은 강렬함, 그 완고한 강박, 미칠듯한 질주는 길 자체를 소설의 토대(support)로, 혹은 다시 말해 그것의 '매체(medium)'로 만든다. 케루악은 그 책을 하나의 거대한 종이 롤 위에 썼다. 타이핑지를 매번 갈아끼우는 것이 자기 언어의 흐름을 방해할 것이라 생각했기 때문이다. 결국 그 책은 120피트[37미터] 길이의 긴 한 장의 원고로, 이를테면 '하나의 긴 서사의 길(a road of verbiage)'로 만들어졌다. 케루악은 다음과 같이 말한다. "뱃사람이었을 때 나는 파도가 배 몸체 아래로 그리고 저 밑의 바닥 없는 해저에서 몰아친다고 생각하곤 했다—이제 나는 내 몸의 한 20인치[50센티미터] 아래에 있는 길을 느낄 수 있다. 바퀴에 달라붙은 미치광이 아합[고대 이스라엘의 폭군]과 함께 신음하는 대륙을 가로질러 놀라운 속도로 활개치고, 날아다니고, 쉭쉭거리는 그 길 말이다. 눈을 감으면 내가 볼 수 있는

126

13. 에드 루샤, 〈길 위에서, 잭 케루악이 쓴 고전 소설의 아티스트 북
(On the Road, An Artist Book of the Classic Novel by Jack Kerouac)〉,
2009. 에드 루샤 디자인, 228장, 하네뮬레지 220g, 후지 크리스탈
아카이브 용지, 가죽 제본 양장과 슬립 케이스. ⓒ 에드 루샤. 가고시안
갤러리 소장.

14. 스튜어디스 같은 카티, '현대미술의 만남,
카트린 다비드와 도쿠멘타 X', 8월 20일
아르테 방송, 1997.

모든 것은 길, 나를 향해 풀리는 그 길뿐이다."[22]

　케루악과 비트 세대로 알려진 시인들이 추구한 그 일탈은 그들이 가로질러갔던 도시들로 가늠되었다. 그들은 서부에서 동부로, 카운실 블러프스, 쉘턴, 컬럼버스, 노스 플랫, 오그던, 샤이엔, 덴버 등 매번 또 다른 도시명을 기대하면서 히치하이킹해나갔다.

　로고와 같은 단어들이 캔버스를 가로지르는 그림으로 유명한 L.A. 출신 작가 에드 루샤는 자신의 예술적 발전사에 대해 큐레이터 월터 홉스(Walter Hopps)와 이야기를 나눈다. 홉스는 루샤가 처음으로 만든 단어 회화(word painting)라 말했던, SWEETWATER라고 명명된 작업에 대해 묻는다. 홉스는 성경 구절처럼 말을 이어간다. "그러면 처음에 말씀이 있었군요. 그리고 기억을 잘 더듬어보면, 그 말씀은 스위트워터였고요." 그 말에 루샤가 대답하길, "그렇죠. 스위트워터는 테네시주에 있는 마을이에요. 제가 1952년에 플로리다로 내려갈 때 히치하이크해서 들렀던 곳이죠. 조지아주의 더블린은 다음 마을이었고요 …."[23]

　1968년에 샌프란시스코에 머물면서 루샤가 겪었던 경험을 한꺼풀씩 벗겨내자 케루악과 같은 비트 세대 영웅들의 이름이 나온다. 루샤는 다음과 같이 말한다. "비트쟁이

(Beatniks)들이 끼여들었고, 그들의 라이프 스타일은 우리들 모두에게 매력적으로 보였어요. 잭 케루악 등은 우리 모두에게 강한 영향을 미쳤죠"(114).『길 위에서』의 등장인물 딘 모리아티의 모델이었던 닐 케서디(Neil Cassady)는 또 다른 영감의 원천이었다. 질문: "래리 클라크(Larry Clark), 제임스 딘(James Dean), 닐 케서디, 밥 딜런(Bob Dylan), 그리고 에드 루샤. 이들 사이에 어떤 연관성이 보이세요?" 루샤의 대답: "모두 방황하는 영혼들이라는 점이 아닐까요?"(335).

　　이주(migration)의 이미지는 젊은 시절 루샤의 마음을 사로잡았으며, 그를 서부로 몰아갔다. "1950년대 초반에 난 워커 에반스(Walker Evans)의 사진과 존 포드(John Ford)의 영화, 특히 〈분노의 포도(Grapes of Wrath)〉에 각성되었는데, 거기에는 가난한 '오키스(Okies)'(주로 자신의 소작지가 가뭄에 말라버려 떠도는 [오클라호마] 농부들)가 배를 곯으며 오클라호마에 머무는 대신, 차에 침구를 싣고 캘리포니아로 향하는 장면이 나오죠. 캘리포니아로 가는 길에 나는 주유소의 중요성을 발견했어요"(250).

　　"L.A.의 무엇이 당신의 눈을 예술적으로 사로잡은 것이죠?"—로스엔젤레스에 대한 질문을 받자 루샤는 다음과 같이 대답한다. "내가 반응했던 것은 일종의 동시대적 네카당스

130

였어요. 내 생각에 그것은 자동차나 주유소, 뭐 그런 것들과 깊은 관계가 있었던 것 같아요"(283). 또는 이어서 다음과 같이 말하기도 한다. "나는 로스엔젤레스에 대해 사람들이 생각하는 가장 상투적인 것에 끌렸던 것 같아요. 자동차, 선탠, 야자수, 수영장, 구멍 뚫린 셀룰로이드 사진 필름 같은 것 말이죠. 심지어 '선셋'이라는 거리명조차 멋들어지게 들렸죠. 서부는 더웠어요. 동부는 추웠지만요. 새로운 삶이었죠. ⋯ 치카노(Chicano)[24]의 상과 자동차 스타일링은 L.A.가 여태껏 만들어낸 가장 가치 있는 공헌 중 일부가 아닐까 생각합니다"(242-243).

　　　　루샤와 대화하는 이들은 그의 작업을 포괄하는 한 방식으로서 자동차라는 주제에 주목한다. 헨리 바렌즈(Henri Barendse)가 묻는다. "당신이 얘기했죠, 진담 반 농담 반처럼요. 당신은 야자수 나무와 멋진 차가 좋아 켈리포니아에 왔다고요. 당신은 야자수에 관한 책을 만든 적이 있네요. 그런데 자동차에 대한 것은 하나도 없어요. 자동차는 그 책들에서 잃어버린 연결 고리처럼 보입니다. 말 그대로 그렇죠. 왜냐하면 자동차야말로 야자수와 같은 도시의 전형을 서로 연결하는 것이고, 수영장, 아파트, 그리고 당연히 주차장이나 주유소 사이를 연결하는 도관이기 때문이죠. 아마도 내가 여전히 그것들을 너무 있는 그대로 받아들이고 있는지도 모르겠네요." (앤

131

디 워홀Andy Warhol조차 놀랄 정도로) 자신의 사진 작업에서 인간의 등장을 결코 허락한 적이 없는 루샤는 다음과 같이 대답한다. "아닙니다. 자동차는 사람만큼이나 너무 많아요. 완전히 깊이 빠져들지 않고 자동차에 대해 말하는 것은 어려울 겁니다. 내 생각에 자동차는 ⋯ 그러니까 나는 그냥 자동차를 가지고 아무것도 할 수 없었어요. 그래서 일반적으로 예술의 소재로 선택되지 않을 다소 중립적인 대상을 선택했던 것이죠"(213).

바렌즈가 질문한다. "이동성(mobility)이라는 아이디어는 어떤가요? 당신의 작품에서 미국 문화의 한 국면을 드러내는 용어로서요. 주유소, 자동차, 자동차 문화, 즉 우리 삶에서 중요한 이동성 말이죠. 나는 이 대부분의 연관이 의식적으로 이루어졌다고 보진 않지만 그래도 이동성이 어떤 역할을 수행한다고 인정할 수 있지 않을까요?" 루샤가 답하기를, "맞아요, 확실히 그렇죠. 난 그저 1939년형 포드차를 타고 다니곤 했어요. 차의 스타일리시한 양상을 즐기기보다 차를 타고 주변을 돌아다닌다는 점에 더 흥미를 느끼는 것이죠"(161-162).

케루악이 기록한 쉼없음(restlessness)이 루샤에 의해 표명된다. "나는 일 년에 너댓 번 (오클라호마로) 운전해서 돌아가곤 했어요." 루샤가 말한다. "그리고 LA와 오클라호마 사

132

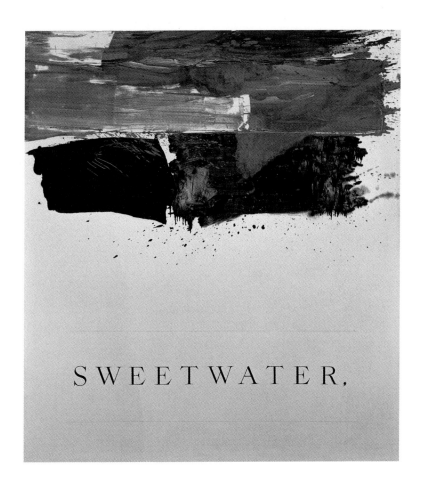

15. 에드 루샤, 〈스위트워터(Sweetwater)〉, 1959(파손됨).
캔버스에 잉크와 유화. © 에드 루샤. 가고시안 갤러리 소장.

이에 버려진 땅이 너무 많아서 누군가 시 당국에 그 뉴스를 전해야 한다고 느끼기 시작했죠. 나중에 이 아이디어를 책 제목으로 썼어요―『스물여섯 개의 주유소(Twentysix Gasoline Station)』―그리고 그것은 내가 반드시 따라야 하는 내 마음속의 공상적 규칙 같은 것이 되고 말았죠"(232-233).

O유화―매체는 규칙이다
il on canvas[25]―*The medium is the rule*

루샤의 '아이디어'는 그가 들른 고속도로의 정류소를 실제로 센 것에서 유래한 것이 아니라, 그가 무의식적으로 그 시리즈에 연관시킨 숫자에서 유래한 것으로, 아마도 그 시리즈는 알파벳 글자의 수일 것이다. 스물여섯은 나에게도 떠올랐는데, 그것은 이 책의 서로 연관된 작은 텍스트 조각들의 배열로서, 마치 신경 네트워크처럼 나타난다. 알파벳순의 조직은 기억하기 규칙에서 발생한 패턴으로, 『언더 블루 컵』의 오토마티즘이 되었다.

　　매체라는 말이 바렌즈에게 건넨 루샤의 대답에서 빈번하게 들리고, 이는 그의 다양한 프로젝트 제목에서 확인된

134

다. 예를 들어 〈얼룩(Stains)〉은 유화에 좌절했던 루샤의 증언이다. 그가 말하기를, "지금, 나는 매체를 탐구하기 위해 나와 있습니다. 그건 놀이터나 해변에서 가능한 한 많은 모래를 공중에 날려보내는 것과 같아요. 다음 번에 아마 나는 아이오딘(iodine)으로 인화를 할 겁니다. 매체를 통제하고 있어야만 해요. 유기적 요소들이 만족스럽게 결합되어야 하죠. 내가 관심 있는 것은 가능한 범위이며, 또한 가공된(processed) 미디어의 사용이죠. 새로운 매체들이 나를 독려합니다"(30).

알파벳의 스물여섯 글자는 (미디어를 전달 체계로 보는) 미디어 이론가들, 즉 (앞서 논의된 매클루언의 『구텐베르크 은하계』에서처럼) 알파벳을 책이라는 시대에 뒤진 매체와 연관짓고 있는 이들의 눈에는 하나의 매체다. 컴퓨터는 모든 상징 체계를 숫자의 흐름으로 코드 전환함으로써 알파벳적인 질서를 뛰어넘었다.

유화라는 매체는 루샤에게서 끝나가고 있는 중이었다. "나는 책 표지에 그림을 그리고 있어요. 그저 또 다른 토대를 찾는 중인 것 같아요. 어쩌면 나는 캔버스를 떠나고 있는 중이겠지만 예측할 순 없어요. 나는 여전히 캔버스 위에 그림을 그리지만 어딘가에서 또 다른 변화가 생기고 있다고 생각합니다. 아마도 완전히 급진적인 것은 아니겠지만 그래도 최

135

소한 내가 달라붙어 시도하고 싶어할 변화겠죠"(323).

바렌즈가 제안했던 것처럼, 자동차는 루샤가 의거하는 [작업의] 토대로 기능했다. 주차장, 주유소, 선셋대로 역시 그러한데, 이것들은 그가 매년 정기적으로 자신의 차창 밖으로 사진을 찍고 또 찍은 것이기 때문이다.

"어쩌면 나는 캔버스를 떠나고 있는 중"이라고 루샤가 말할 때, 그는 포스트미디엄 상황의 세 가지 사건 중 하나인 '포스트모더니즘' 시기에 등장한 화가들의 불만을 반영하고 있다. 스스로 '캔버스를 떠났던' 이들, 이를테면 쿠치(Enzo Cuchi)나 클레멘테(Francesco Clemente)와 같은 화가들은 헤라클레스적 영웅과 괴물들로 회화의 평면성에 도전하기 위해 모더니즘 추상의 법칙에 저항했다. 이렇게 회화의 전통적인 토대가 쇠락하게 되자, 루샤는 회화를 대신할 매체를 '창안'해야만 했다. 자동차가 루샤 작업의 지속적인 프레임이 되었던 것은 바로 이러한 난국에서였으며, 아마도 케루악의 선례에 대한 인식 역시 한몫했을 것이다. 자동차는 '기술적 토대'로서 그것이 오가게 되는 도로(케루악처럼)에서부터 주유소, 나아가 주차장에 이르기까지, 스스로를 뒷받침하는 것들의 목록을 제공했다. 책에서부터 회화에 이르는 루샤의 작업에서 자동차는 재귀적 구조로 만들어진다. 〈주차장(Parking Lots)〉

136

의 격자무늬들이 책 페이지의 평면성을 선언한다거나, 주유소가 역으로 자동차를 지원하는 고속도로에 대해 말하고 있는 것처럼 (케루악의 길이 '[그를] 향해 풀려나오고 있는 것'처럼) 말이다. 케루악의 길은 알파벳적인 진행의 끊어진 스타카토가 아니라, 쉼없는 기대감의 흐름이다.

　　자동차의 그 무엇도 전통적인 매체라 말할 수 없다. 오히려 그것은 루샤가 자신을 위해 과거의 매체들이 작동했던 방식대로 의미화되는 재귀적 구조를 만들기 위해 '창안'한 것이다. "나는 책표지에 그림을 그리고 있어요. 그저 또 다른 토대를 찾고 있는 중인 것 같아요"라고 말한 루샤를 우리는 기억한다. 이 책은 그러한 또 다른 토대를 기술적 토대라 부르고 있다.

O 아스팔트 위의 기름—얼룩의 동맥류
il on tarmac—*The aneurysm of the stain*

매체(medium)는 색채를 전개시키는 전통적인 의미의 유화 물감 같은 요소를 의미하기도 하지만, 그 단어에 대한 루샤의 용법대로, 그의 〈얼룩〉에 사용된 아이오딘, 초콜릿 시럽, 처트

137

니(chutney) 소스와 같은 것을 말하기도 한다. 그것은 또한 전통적인 방식으로 [프레임에 맞게] 당겨진 캔버스 천을 의미하지만, 루샤에게 타페타(taffeta)[26]처럼 직물로 묶인 책 표지 또는 책의 내용을 구성하는 사진과 같은 기술적 토대를 의미하기도 한다.

(차 윤활유나 캐비어와 같은) 매트릭스를 창안하는 엉뚱한 발상 외에도, 매체를 일종의 토대로 보는 매체 개념에 대한 루샤의 관심은 일련의 규칙 형태를 띤다. 그는 다음과 같이 회고한 바 있다. "나는 『스물여섯 개의 주유소』와 같은 책 제목을 생각해냈고, 그것은 내가 반드시 따라야 하는 내 마음속의 공상적 규칙 같은 것이 되고 말았죠."

루샤는 자신의 '규칙' 때문에 연료를 넣을 필요성, 주차할 장소의 필요성과 같은 자동차의 필수 불가결한 요구에 이끌렸다. 루샤의 얼룩은 책들의 표지 위로 넘칠 뿐만 아니라, 엔진에서 아스팔트 바닥으로 샌 기름으로 주차장에서 차가 떠난 자리를 나타내기도 한다. 켄트리지 작업에서 지우기의 거뭇한 흔적 역시 일종의 얼룩이다. 그는 CT 촬영, 초음파 영상, MRI와 같은 첨단 의학 영상 기술의 시각적 양태에 대한 애정이 있다. 그의 말대로, "X-레이 사진의 부드러운 회색톤과 종이 위에 발린 목탄 가루의 부드러움 사이에는 커다란 유사

138

Universal Studios, Universal City

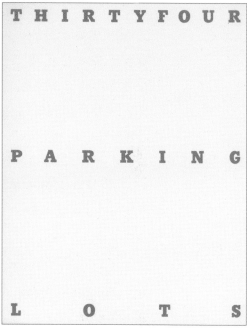

16. 에드 루샤, 〈서른네 개의 주차장
(THIRTYFOUR PARKING LOTS)〉의
18번 도판, 1967. 48페이지, 31개의
일러스트(한 장의 접힌 페이지),
25.4x20.32x0.31cm, 17g, 글라신지 책
표지; 사철 제본. 첫 번째 판본: 2500부,
1967. 두 번째 판본: 2000부, 1974. © 에드
루샤. 가고시안 갤러리 소장.

17. 에드 루샤, 〈서른네 개의 주차장
(THIRTYFOUR PARKING LOTS)〉,
1967. 48페이지, 31개의 일러스트(한 장의
접힌 페이지), 25.4x20.32x0.31cm, 177g,
글라신지 책 표지; 사철 제본. 첫 번째
판본: 2500부, 1967. 두 번째 판본: 2000부,
1974. © 에드 루샤. 가고시안 갤러리 소장.

성이 있"다.[27] 루샤의 얼룩은 1960년대 색면추상이라 불리기
도 했던 얼룩 회화(stain painting)—엷은 얼룩을 남기기 위해
밑칠을 하지 않은 새 캔버스 위로 안료를 쏟아붓는 그림—가
출현했던 때로 회화의 역사를 거슬러 올라간다. 이를 통해 얼
룩은 루샤가 포기하고 또 재창안하고 있는 매체의 '기억'으로
기능한다.

　　루샤의 매체는 그의 주유소들과 더불어 물질성이 아
닌 규칙 체계와 더 깊은 관련이 있다. 이것이 스탠리 카벨이
오토마티즘이라 부르기로 결심한 체계다.

P 다성음악—미학적 오토마타
olyphony—*Aesthetic automata*

오토마티즘이나 오토모빌의 접두사로, 자기(self)를 의미하는
그리스어 오토(auto)는 이러한 맥락에서 의미심장하다. 루샤
와 마찬가지로 카벨에게 규칙은 일단 작가가 스스로 전통에
서 떨어져 나와 '무엇이든 예술이다'라는 말이 횡행하는 영역
에서 정처없이 떠돌고 있다고 느낄 때, 반드시 필요한 것이 된
다. 오직 그러한 규칙만이 창작 행위에 목표를 부여할 뿐만 아

140

니라, 가짜들의 끊임없는 위협에 대한 판단의 근거를 제공해 주기 때문이다. 만일 오토마티즘에 내장된 규칙이 작가의 즉흥적 창작 행위를 가능하게 해주는 것이라면, 이는 카벨의 말대로 베토벤(Ludwig van Beethoven)에 이르는 모든 음악이 그렇게 즉흥으로 만들어진 것이라 여길 수 있음을 의미한다.[28]

카벨의 오토마티즘을 매체를 대체하는 용어로 사용하는 것은 솔깃한 일이다. 매체라는 말은 그린버그의 환원적 도그마를 곧이곧대로 반영하는 유해한 어휘가 되어버렸기 때문이다. 카벨은 오토마티즘이 매체의 실천과 자연스럽게 통하리라고 생각한다.

> 나는 모더니즘 작가의 임무를 새로운 예술을 창조하는 것이 아니라, 자신의 예술을 통해 새로운 매체를 창조하는 것으로 규정한다. 우리는 이것을 새로운 오토마티즘을 확립하는 임무로 여길 수 있을 것이다. ⋯ 스스로의 물리적 기반을 탐구하고, 존재의 조건을 탐색하는 모더니즘 예술은 하나의 예술로서 자신의 존재가 물리성으로 보장되지 않는다는 사실을 다시금 발견한다. 모더니즘 예술은 의미에 대한 우리의 비난을 정중하게 받아들인다―감각과 영혼이 분리된 피조물

인 우리 지구인들에게 의미란 표현의 문제라는 사실을 받아들이는 것이다. 그리고 표현의 부재는 의미가 유예된 것이 아니라, 의미의 특별한 방식이라는 것을 받아들이는 것이다.[29]

『언더 블루 컵』에서 이 대체는 초현실주의와 그것의 '심리적 오토마티즘'과의 연관을 가져올 것인바, 이는 오로지 매체의 엄격함이 무의식적 기제의 혼돈 속으로 침출되어 들어가게 하기 위함이다. 이 주장을 관철시키기 위해서는 매체를 정확히 규명하고 매체가 기억과 맺는 연관성을 지속적으로 설명하는 것 말고는 다른 방법이 없다.

Q 사중주—매체는 음악이다.
Quartet—*The medium is the music*

바흐가 다섯 개의 성부를 이용해 푸가를 즉흥적으로 지어낸 것, 그리고 슈만(Robert Schumann)의 연주자들이 작곡가가 요구했던 클로징 카덴차를 즉흥적으로 연주하는 것은 오로지 성조(tonality)에서 유래한 규칙 때문에 가능하다. 카벨에

142

게 규칙은 관습의 또 다른 이름이다. 뒤에 자세히 설명하겠지만, 이것이 빅토르 시클롭스키(Viktor Shklovsky)가 "기사의 움직임(knight's move)"이란 말로 환기시켰던 바로 그 관습이다.

Rules—The medium is still the frame
규칙—매체는 여전히 프레임이다.

카트린 다비드가 더블린에 와서 제임스 콜맨의 작업을 마주했을 때, 그녀는 그 작업이 화이트 큐브를 제압한다는 것에 매료된다. 녹음된 사운드트랙과 동조를 이루는 슬라이드 장면을 정밀히 투사하는 콜맨의 작업은 대개 블랙 큐브 안에 설치된다. 그의 슬라이드 테이프가 영화 필름과 같은 것이기 때문에, 콜맨의 어두운 갤러리에는 관객들이 앉아서 볼 수 있는 의자가 제공된다. 슬라이드 테이프는 기차역과 공항에서 그녀가 본 적 있는 빌보드 간판처럼 카티에게 친숙하다. 그것은 서구 사회에 광범위하게 퍼진 광고 문화의 일부로, 출퇴근하는 사람들의 시선을 빼앗고 쇼핑객들을 위무하는 대중적 오락의 한 형식이다. 카티는 이미 도쿠멘타의 중앙역을 위해 제프 월의 사진 빌

보드를 골라놓았다. 월과 달리, 콜맨의 슬라이드 테이프 버전은 오락으로서 이러한 조건을 인식하는 나름의 규칙이 있는 것처럼 보였으며, 이러한 점에서 그의 등장인물들은 종종 슬라이드 안에서 마치 연극이 끝난 뒤 무대 인사를 할 것처럼 수평적으로 줄 세워진다. 대체적으로 그 규칙은 자기 참조의 형식을 띤다. 회전 목마가 앞으로 회전하는 것처럼, 슬라이드가 투사될 자리를 찾아갈 때 나는 스타카토 사운드가 〈이니셜(INITIALS)〉이라는 작업의 사운드트랙에서 모방되는데, 이는 특히 테이프의 굵은 더빙이 복잡한 단어의 철자—esophagus—를 하나하나 내뱉으며 전할 때 그러하다.

　　콜맨이 창안한 또 다른 규칙이 있다. 카트린은 콜맨의 작업을 처음 감상할 때 이를 놓쳤는데, 그녀가 여행에 지쳐 있었고, 이 생생한 작업을 설명하는 일련의 익숙하고 해체적인 관념에 전적으로 의존하고 있었기 때문이다. 그녀가 해체주의의 차연에서 배운 바대로, 인간 주체는 선천적인 '자아'도, '나는 누구인가'라는 근본적인 자의식도 가지고 있지 않다. 대신, 주체란 구축된 것일 뿐이다. 주체에 대한 그 무엇도 생물학적으로 결정되지 않는다. 주체는 오히려 우리 각자가 따르게 될 역할을 생산하는 사회적이고 인종적이며 성차적인 전제들의 연쇄다. 카트린은 콜맨의 대본이 [주체가] 사회적 구

144

18. 제임스 콜맨, 〈이니셜(I N I T I A L S)〉 스틸컷,
1993-1994. 오디오 내레이션과 영상 이미지. ⓒ 제임스
콜맨. 작가와 메리앤 굿맨 갤러리 사진 소장, 뉴욕.

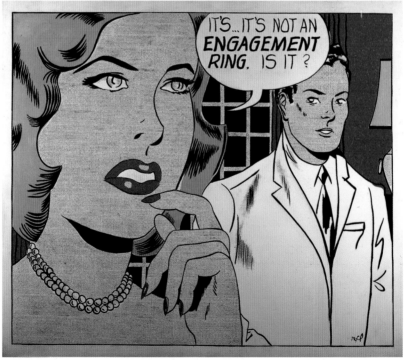

축이라는 이 과정을, 즉 개개인이 사회적 구축물의 요구에 굴복하는 방식을 구현한다고 판단한다. [그러나] 카트린은 콜맨 작업에 대한 자신의 정치적 읽기에서 콜맨의 등장인물들이 슬라이드의 무대 위에서 만들어내는 특이한 동선을 눈치채지 못하고 또 묻지도 않는다. 하나의 프레임 안에 최소 두 명만이라도 있게 되면, 그들은 이상하게도 서로를 보는 대신, 카메라를 직접 바라보며 상호작용한다. 카트린은 이러한 방식을 이해하기 위해 로이 리히텐슈타인(Roy Lichtenstein)의 연인들이, 말풍선("그거 […] 그건 약혼 반지가 아니지? 그렇지?")으로는 서로를 향한 가장 다정한 친밀감을 나타내고 있으면서도, 항상 만화책 프레임 바깥을 응시하고 있는 방식을 떠올렸을지 모른다. 그녀는 영화의 문법이 리히텐슈타인이나 콜맨 그 누구에게도 허락되지 않았다고 생각했을 것이다. 왜냐하면 영화는 화자의 얼굴과 화자가 말을 건네는 사람 사이를, 눈 깜박할 사이에 발생하는 전환(앵글/리버스 앵글)을 통해 이리저리 넘나들 수 있기 때문이다.

콜맨에게 영화의 앵글/리버스 앵글을 모방하는 것은 [콜맨의 캐릭터들이] 슬라이드의 창문 너머를 직접 응시하도록 하는 것보다 더 '현실감을 자아냈을' 것이다. 하지만 그것은 또한 가장 간단한 시선 교환을 만들기 위해 필요한 이미지의

147

19. 제임스 콜맨, 〈이니셜(I N I T I A L S)〉 스틸컷, 1993-1994. 오디오 내레이션과 영상 이미지. © 제임스 콜맨. 작가와 메리앤 굿맨 갤러리 사진 소장, 뉴욕.

20. 로이 리히텐슈타인, 〈약혼 반지(The Engagement Ring)〉, 1961. © 로이 리히텐슈타인 재단 / SACK Korea 2023.

숫자를 고려해본다면 지나치게 늘어진 과정일 수도 있다. 따라서 대화하는 연기자 양자가 결연히 카메라를 바라보게 해 자신들의 가장 강렬한 감정을 표현하도록 하는 것이 더욱 효과적이다. 그렇다면 콜맨의 규칙 중 하나는 '이중 페이스 아웃(double face-out)'[30]이라고 부를 수 있겠다. 그는 이러한 규칙을 만화책뿐만 아니라 사진 소설이나 광고와 같은 다른 시각적 서사 형식에서 가져왔다. 이것이 그에게 제공하는 것은 서구 선진 사회에서 그러한 친밀함의 비상투적 표현을 그토록 개연성 없게 만드는 시간 압박의 감각이다. 그것은 또한 스크린의 물리적 표면을 그러한 규칙을 도출하는 근본적 원칙으로 환기하는 것이기도 하다. 롤랑 바르트는 역설적이게도 영화의 본질이 움직임이 아니라 정지(stasis)라고 선언한 바 있다.[31] 바르트에게 여전히 매체로서의 영화의 '게니우스'라 정의되고 있는 할리우드의 사진 프로덕션처럼 말이다. 그는 스틸 사진이 영화적 플롯의 전개에 저항한다고 설명한다. 바르트가 플롯에 대항해 "새로운 기표"라고 부른 것을 창안하도록 하는 '반서사적인(counter-narrative)' 무언가를 요구하면서 말이다. 그리하여 이것은 새로운 매체의 가능성을 연다. 이 매체적 가능성은 바르트가 만화책, 사진 소설, 스테인드글라스 창문에 대해 "일화적 이미지(anecdotalzied image)"라 부른

148

것과 연관이 있다.[32] 우리는 콜맨의 슬라이드를 이러한 범주에 포함시켜야 한다.

　　　카티가 여행 다니면서 찾아낸 모든 미디어 프로젝트 (영화, 사진, 비디오)는 그녀를 의기양양하게 만든다. 그것은 바로 화이트 큐브의 죽음에 대한 증거라는 것이다. 만약 화이트 큐브가 수십년 간의 모더니즘 시기 동안 '특정성(specific-ity)'을 위한 초석이었다면—오르텐시아와 도쿠멘타의 안내 자들이 동의했듯 [매체] 특정성이 '존재론적 대립'이라는 개념의 원천이며, 대상의 '순수성'을 보증하고 있었기에—이 새로운 작업들을 위한 블랙 큐브 환경은 카티의 믿음대로 예술 매체의 문제에 대한 자신들의 냉담함을 정당화해준다. 그녀의 관심은 이제 콜맨으로부터, 애니메이션 필름을 통해 광산과 광석 더미에 수반된 아프리카 전역의 인종차별 문제를 추적하는 남아프리카공화국 출신 작가 윌리엄 켄트리지로 옮겨간다. 그러나 [카티의 관심과 달리] 켄트리지는 일련의 규칙을 창안하고 있는 또 다른 작가다. 그의 기법은 지우기(erasure)다. 모든 선은 지우기의 잠재적 흔적이며 수정하게 될 표시로서, 각각의 수정 사항은 영화의 각 프레임에 기록된다. 이 각각의 프레임은 이후 애니메이션의 생생한 움직임을 만들어내는 영사기 안에서 합쳐져 돌아간다. 이 규칙은 많은 장면을 만

149

들어낸다. 가령 빗속을 운행하는 자동차의 와이퍼가 앞유리에 비친 바깥 풍경을 리드미컬하게 흐리게 만드는 장면에서 와이퍼의 규칙적인 흐려짐은 재귀적으로 지우기라는 바로 그 행위의 이미지가 된다. 그렇다면 자동차의 내부는, 켄트리지의 기법이 그 [지움/망각의] 과정 자체를 부단히 서사화하는 것처럼, 〈주요 불만의 역사(History of the Main Complaint)〉의 서사적 절정을 이루는 외상적 기억의 공간이 된다. 지우기는 얼룩이 그리기(drawing)와 관계하는 것처럼 선(line)과 관계한다. 두 작가[루샤와 켄트리지]는, 지우기가 전통적인 그리기의 [형상을] 에워싸는 외곽선에 저항하는 것처럼, 자신들의 과정을 '명쾌하게 꿰뚫어보게(perspicuous)'[33] 만드는 일련의 동일한 규칙을 발견했다.

카티가 그러했듯, 이러한 일치는 놓치기 쉽다. 그러나 그녀의 관심은 이미지가 투사되는 공간의 검음(blackness)에 있고, 이 검음이야말로 그녀가 작가 탐색 여행에서 강박적으로 찾고 있는 부활절 달걀이다.

150

S화이트큐브에서 헤엄치기—명쾌하게 꿰뚫는 재현
Swimming in the white cube—*Perspicuous representation*

1997년 여름 내내 나는 파리에 머물면서 피카소와 패스티시 (pastiche, 혼성모방) 문제에 관한 책을 쓰고 있었다. 도쿠멘타 X가 카셀에서 막 개막했고, 매일 저녁 프랑스, 스페인, 독일, 이탈리아, 영국이 합작한 텔레비전 문화 채널인 아르테(Arte)는 뉴스의 마지막을 도쿠멘타의 가장 특이한 설치미술에 대한 짧은 영상으로 마무리했다. 〈돼지우리〉에 관해 3분, 카셀 중앙역에서의 작은 전시에 3분, 전철역 침목 사이에 심어진 이주노동자(Gastarbeiter) 식물들에 3분이 할애되었다. 기차 안에서 진행된 카트린 다비드와의 인터뷰는 우리가 그녀의 여행을 한 대륙에서 다른 대륙으로 쫓아가는 것처럼 밤에서 밤으로 이어졌다. 나는 그녀가 다음과 같이 선언하는 소리를 듣는다. "화이트 큐브는 끝났어요." 그녀는 자기가 할 수 있는 가장 단호한 어투로 그리 말하지만, 현대미술의 실천에 대한 나의 지식에 기반해 볼 때 그녀가 틀렸음은 나에게도 똑같이 자명하다. 그리하여 카트린 다비드는 이 책이 벌이고 있는 십자군 전쟁에—화이트 큐브의 붕괴에 대한 이 책의 저항에—적이 되었다.

151

21. 윌리엄 켄트리지, 〈주요 불만의 역사(History of the Main Complaint)〉 비디오 스틸컷, 1996. 작가와 메리앤 굿맨 갤러리 소장, 뉴욕/파리.

화이트 큐브는 우리가 눈으로 감지하는 기반이다. 그것은 수영장의 벽이 물속에서 우리를 반대 방향으로 박차고 나가게 하는 추력을 제공하는 표면이듯 [그런 반대급부적] 기반을 제공한다. 곧 보게 될 것처럼, 이것은 파로키의 〈인터페이스(Interface)〉에서 두 개의 이미지[34]에 대한 벽의 간섭과 같다. 매체에 의해 발생되는 규칙이 큐브의 저항적 표면을 박차고 나가도록 우리를 독려하는 것이다. 이는 우리가 큐브를 왕궁의 방이 아니라 수영장으로 여기도록 돕고, 큐브에서 그것의 '정치학'을 배출시켜 버린다. 오르텐시아 강연의 블랙 큐브는 화이트 큐브와 서로 대척점에 놓인다. 블랙 큐브의 검음이 [화이트 큐브의] 저항적이고 물질적인 표면을 용해시켜 버리고 관객의 눈을 무용하게 만들기 때문이다. 어두움은 영상의 투사 범위를 '연장(extend)'하지만, 동시에 그것은 지각적 판단을 '절단(amputate)'한다. 그렇다면 어두움은 어떤 대기(atmosphere) 같은 것으로, 그 속에서 영화나 텔레비전의 내러티브는 중단되고 젖은 안개 속의 환상 같은 것이 되고 만다.[35]

1960년대의 젊은 독립영화 제작자들은 자신들의 매체를 위해 화이트 큐브의 일부를 차지하려는 캠페인을 벌였으며, 그것은 곧 블랙 큐브의 비가시적 토대를 포기하는 것을 의미했다. 영화적 움직임은 '시각의 지속'에 관한 생리학적 사

153

실에 근거한다. 즉 어떤 시각적 자극이 마치 우리 눈앞에 멈춘 것처럼 망막에 남아 있는 자극의 유령적 복제본(잔상afterim-age이라 불리는)을 유발하며, 이 잔상들이 한 자극에서 다음 자극으로의 부자연스러운 이동(slippage)을 감추는 역할을 한다. 그래서 우리는 하나의 필름 프레임이 다른 프레임으로 바뀌는 것을 결코 '알아보지' 못한다. 우리는 영사기의 입구를 통한 필름 스트립의 움직임을 목격할 수 없다. 바로 이것이 영화가 준거하는 지속적인 움직임의 환영을 가능하게 해주는 비가시성이다. 따라서 영화적 장치의 많은 부분이 이러한 이유로 비가시적이다. 스크린은 큐브[미술관]의 벽처럼 단단하거나 두드리면 소리가 나는 것이 아니다. 그 대신 스크린은 투과성이 있고 위치가 고정되어 있지 않다. 때때로 스크린은 그 위에 영사되는 이미지보다 우리에게 더 가깝게 보이기도 하고, 다른 경우 구름과 같은 일종의 비물리적(immaterial) 거리를 만들며 더 멀리 떨어져 보이기도 한다.

　　독립영화(종종 구조주의 영화structural film라 불리는)[36]는 영화적 장치의 모든 부분을 가시적이고 명쾌하게 꿰뚫어보이게 만들려고 노력했다. 역설적이게도 그것은 영사기의 입구를 통과하는 필름 스트립의 움직임과 함께 시작되었다. 폴 샤리츠(Paul Sharits)나 페터 쿠벨카(Peter Kubelka)

154

와 같은 감독들은 환영을 파괴하기 위해 셀룰로이드 스트립을 가위로 잘라, 불투명하고 긴 검은 리더(film leader)[37]나 때론 단일한 포화색(saturated color)의 프레임을 [영사기 입구에] 삽입했다. 결과는 '깜박임(flicker, 플리커 현상)'이었으며, 이는 마치 영사기가 자신의 빛을 거슬러 깜박거리고 있는 것과 같은 정보의 진동이었다. 다음 행동은 환영적 질감에 여전히 맞서면서, 그 투명한 베일이 시야에서 퍼득거리도록 먼지한 무더기나 긁힌 흔적을 만들어내기 위해 셀룰로이드 필름 자체를 두드려 손상시키는 것이었다. 그렇게 되자, 구조주의 영화는 화이트 큐브의 벽면에 부딪히고 눈앞에서 요동치면서 그 벽면들을 박차고 나갔다.

윌리엄 켄트리지는 구조주의 영화의 중심부에서 멀찌감치 떨어져 자신의 예술을 발전시켜 왔다. 장치들을 가시화하려는 그의 충동 역시 마이클 스노우(Michael Snow)나 홀리스 프램턴(Hollis Frampton), 폴 샤리츠와 같은 구조주의 영화감독들에게 영향을 받은 것이 아니다. 하지만 켄트리지는 〈우부, 진실을 말하다〉의 추락하는 수용자들 장면에서처럼, 영사기를 통해 움직이는 필름 스트립의 실현을 완수해냈다. 그는 또한 그 과정을 명쾌하게 꿰뚫어보게 만드는 시각적 은유를 발견하기도 했다. 이 시각적 은유는 비밀스럽게 발생하

155

는데, 이는 그것이 카메라가 정지해 있는 동안 드로잉 위에 가해진 지우기이기 때문이다. 목탄이 짖이겨진 모니터와 의학 장치들이 가득 그려진 스크린은 켄트리지의 표면에 대한 일종의 얼룩인 셈이다.

켄트리지의 〈망명 중인 펠릭스(Felix in Exile)〉는 파리의 호텔 방에 있는 펠릭스 타이텔바움(Felix Teitelbaum)의 이야기다. 그의 여행가방은 요하네스버그에서 가져온 드로잉으로 가득 차 있는데, 그 드로잉들은 구타당하고 훼손된 흑백 분리 정책의 희생자들이 바닥에 쓰러진 채 누워 있는 모습을 보여준다. 펠릭스가 그 피범벅이 된 형상들을 살펴보자, 드로잉들은 그들을 덮는 담요가 된다. 마치 그 시신들이 가을 낙엽 더미 속에 묻혀 있는 것처럼 말이다. 바람이 이 덮개들을 흩트리는 것처럼 보인다. 그러자 드로잉 종이들은 시체 주변의 공중으로 날아가고, 그 유령 같은 외곽선들은 마치 수많은 천이 그 선들을 지우고 뭉개기 위해 동원된 것처럼 공간 속으로 끌려들어간다.

켄트리지의 규칙은 영사기의 입구로부터 지우는 행위에 이르기까지 자신이 고안한 장치의 모든 부분을 명쾌하게 꿰뚫어보게 만들려는 것처럼 보인다. 가시성을 향한 이 압박은 개념미술의 가정, 즉 이제 언어가 시각을 대체하며, 말해

156

진 것(the said)이 보이는 것(the seen)을 쇠락하게 한다는 가정을 거스른다. 실로 개념미술에서 규칙 자체는 로렌스 와이너(Lawrence Weiner)가 '명제(proposition)'(가령 '갤러리 바닥에서 도려진 3미터 정사각형')로 작품을 만들었던 것처럼, 글쓰기의 격자(grid of writing)다. 이는 다시 말해 명제가 다음과 같은 체계를 통해 배열되어야 한다는 가정이기도 하다.

1. 작가는 작품을 구상할(construct) 수 있다
2. 작품은 조정될(fabricated) 수도 있다
3. 작품이 만들어질(built) 필요는 없다[38]

개념미술가가 아니었던 리처드 세라(Richard Serra)조차도 자신이 선택한 펠트와 납이라는 재료가 '동사 목록(Verb List)'을 초래했었던 것으로 이해했다. 마치 그 동사 목록이 재료들을 최종적으로 처리하는 규칙인 것처럼 말이다.

말다(to roll)
구기다(to crease)
접다(to fold)
가두다(to store)

157

구부리다(to bend)

줄이다(to shorten)

꼬다(to twist)

찢다(to tear)

쪼다(to chip)

쪼개다(to split)

자르다(to cut)

떨구다(to drop)

이 각각의 동사들은 결국 하나의 작품을 초래했다. '찢다'는 약 2.5제곱미터 크기의 정사각형 납 판을 찢어, 모서리들을 낡은 띠 모양으로 구부리고 스튜디오 바닥 위에 박리시킨 세라의 작업 〈찢기(Tearing)〉의 배후에 놓인 규칙으로 기능했다. 그 뒤 1971년에 '떨구다'라는 동사는 〈납을 잡는 손(Hand Catch-ing Lead)〉이라는 짧은 영상 작업을 촉발시켰다. 이처럼 언어에 소구하는 방식은 세라에게 일반적인 것은 아니다. 조각 매체에 대한 세라의 헌신은 시각장과 물질장 사이의 연계에 집중되거나, 우리가 마치 의례용 낙타에 탄 [선지자] 칼리프처럼, 어디로 갈지 모르는 몸 위에 올라탄 [예측하는] 눈을 가진 신체라는 사실에 집중되어 있기 때문이다.[39]

158

루샤, 콜맨, 켄트리지, 세라가 이해한 규칙은 작업 과정과 재료에서 분리되어 있는 이러한 개념주의적 언어의 파편들이 아니라, 그들 작업의 복잡한 토대 속에 깊이 내장되어 있으며, 그 작업을 보는 관객에게 명백히 드러난다.

호랑이의 도약—잠재성으로서의 매체
Tiger's leap—*The medium as latency*

발터 벤야민에게 역사는 공허하고 얼어붙은 시간이 아니다. 그에게 역사는 잠재성(latency)의 구조다. 어떤 것이 기다림 속에 놓여 있으며, 이 기다림의 대상인 역사적 행위자(actor)는 호랑이의 도약(Tigersprung)처럼 순식간에 시간을 거슬러 잡아채진다.[40] 로마는 혁명을 위한 무대장치(décor)를 제공하기 위해 로베스피에르(Maximilien de Robespierre)[41]를 기다리고 있었다고 벤야민은 말한다. 얼룩 회화(stain painting)는 유화 때문에 좌절했던 그를 위로해주기 위해 에드 루샤를 기다리고 있었던 것이다.

159

T 진실을 말하다—길 위에서의 나 자신
ells the truth—*Myself, on the road*

3월 17일 수요일—1999년 봄, 뇌동맥류에 걸리기 몇 개월 전에 나는 템즈 & 허드슨 출판사의 창립자이자 출판인 발터 노이라트를 추모하기 위한 내셔널 갤러리에서의 강연을 위해 런던에 있었다. 당연하게도 내 최근의 소신에 따라 강연 주제는 내가 "포스트미디엄 상태(the post-medium condition)"라 부르는 것이었으며, 그것은 내 바람대로 포스트미디엄 상태의 옹색함에 대한 설득력 있고 열정적인 주장을 진술하는 것이었다. 다음날 아침 일찍 나는 "다른 어딘가에서의 기호(Sign Elsewhere)"라고 명명될 바르셀로나 현대미술관(MACBA)의 기획전 준비를 위해 바르셀로나로 날아갔다.[42] 그 전시는 입체주의 콜라주에서부터 제스퍼 존스(Jasper Johns)에 이르기까지 문자적 기표(written signifier)가 모던 아트의 표면을 점유했던 방식을 다루기 위해 기획된 것이었다. 마침 바르셀로나 현대미술관은 윌리엄 켄트리지의 영상 작업에 대한 멋진 회고전을 개최하고 있었는데, 그 전시는 내 기획전 업무 외 시간을 그의 예술을 알아가는 완전한 기쁨으로 만들어주었다.

160

켄트리지의 작업이 모더니즘의 최고 출력으로 내게 폭발한 것은 바로 그 순간, 즉 〈우부, 진실을 말하다〉에서 경찰서 건물—그 '영사기 입구 시퀀스'에서 수감자들이 건물에서 쏟아져 나오는—이 어두움을 배경으로 한 빛의 사각형 격자들(빛나는 창문들의 배열을 통해)로, 그 자체가 필름 프레임의 반복적인 이미지 역할을 하는 그런 방식으로 재현될 때였다. 영화적 매체를 반영하는 이러한 제시 방식과 함께, 나는 '명쾌하게 꿰뚫는 재현'의 또 다른 예시와 조우하게 되었으며, 즉시 켄트리지를 매체를 위해 싸우는 나의 또 다른 기사로 임명했다.

U율리시스—"조지아주의 더블린은 또 다른 마을이었다…"
lysses—"*Dublin, Georgia was another town* …

10월 5일 토요일—나는 1996년 초가을의 밝은 햇살을 받으며 파리를 떠난다. 내 좌석의 접이식 탁자 위에 『율리시스(Ulysses)』 한 권을 펼쳐놓는다. 창밖을 내다보니 코크(Cork)[43]가 비행기 아래로 지나쳐 간다. 나는 더블린으로 가고 있다. 거기서 나는 제임스 콜먼을 방문해 그의 다음 전시 카탈로그

에 들어갈 에세이를 준비할 예정이다. 며칠간 머물며 그의 작품을 볼 것이다. 이번이 블룸의 세계(Bloom's world)[44]로의 네 번째 방문이다. 『율리시스』를 읽을 때마다 나는 매번 100페이지 언저리에서 포기하고 만다. 이번에는 꼭 그 책을 독파하리라. 도시를 가로지르는 블룸과 스티븐의 행로에 놓인 그 명소들을 떠돌아다니며 말이다. 내 복잡한 임무는 조이스(James Joyce)의 세상으로의 침잠을 더욱 긴요하게 만든다. 콜먼의 아일랜드는 내가 전혀 모르는 세상이며, 그래서 아마도『율리시스』는 조이스가 "아버지의 땅(Sireland)"이라 부른 그곳으로 나를 안내해줄 것이다.

공항에서 만난 콜먼은 나를 마중 나온 것이 마냥 기쁜 것처럼 보인다. 그는 나를 차에 태우고 더블린 시내를 돌아다니며 '유럽'으로의 편입이 아일랜드에 가져왔던 그 모든 발전상을 보여주려 한다. 이 번영이 풍부한 일자리와 새로운 기회 때문에 유예된, 북아일랜드와 남아일랜드 사이의 반목이라는 '골칫거리'에 대한 해법을 가져올지 모를 일이다.

우리는 리피강(River Liffey)을 따라 달리다 마운트조이 광장에 있는 콜먼의 작업실에 가기 위해 북쪽으로 방향을 바꾼다.『율리시스』에서 조이스는 콘미 신부가 그 광장을 따라 걸으며, 광장 주변의 우아한 조지 왕조풍 저택 중 하나를

162

22. 더블린의 제임스 콜맨 스튜디오.
© 제임스 콜맨.

소유한 임대인의 부인을 맞이하도록 한 바 있다. 앞으로 나흘간 나는 임대한 저택의 응접실을 차지하게 될 것이다. 그 저택은 콜먼이 1층을 상영실로 개조했던 공간으로, 그곳에서 여러 개의 빔프로젝터 빛줄기를 아치 모양의 출입구로 이어진 옆방의 또 다른 응접실 맞은편 벽에 쏘아 보내게 되어 있다. 나는 얼기설기 만든 램프 옆에 앉는다. 그 램프는 빛의 손실을 막고자 베일로 씌워졌지만 그럼에도 내가 필요한 메모를 하거나 간략한 드로잉을 하기에 충분한 빛을 제공한다. 콜먼은 세심하게 조율된 '원본'의 전시가 아닌 그 어떤 버전의 작품도 허락치 않을 것이다. 나는 작품이 갖는 이미지와 문자 사이의 복잡한 상호작용을 기억하기 위해 재빨리 작은 스케치들을 그려내고, 작품에 관계된 것이라 여겨지는 논점을 정신없이 표시해두어야 한다. 콜먼에게 자기 예술의 기술적 토대인 슬라이드 테이프로 만들었던 작업은 적어도 두 개 이상의 프로젝터를 결합해 스크린의 한 지점에 투사되도록 한 것이다. 그리하여 투사된 이미지는 눈부시게 밀도 높은 정보를 발산하고, 그 색채는 놀랄 만큼 맑고 깊으며, 음량은 극명하게 증대된다. 컴퓨터가 슬라이드의 진행과 프로젝터 렌즈의 초점을 통제함으로써, 초점의 변화에 따라 이미지의 부분들 간 관계가 페이드인(fade-in), 페이드아웃(fade-out), 디졸브(dis-

164

solve)[45]와 같은 영화적 효과의 모습으로 조정될 수 있다. 컴퓨터는 이미지들 속 캐릭터들에게 생명력과 방향성을 부여하는 굵직한 내레이션이 담긴 녹음된 사운드트랙도 조율한다.

　　　나는 내가 찾을 수 있는 콜먼에 관한 모든 비평문을 읽으면서 이 만남을 준비해왔다. 그의 작업은 거의 알려져 있지 않았고 중요성도 과소 평가되었기에 그리 많지 않은 읽을거리였다. '포스트식민주의 연구(postcolonial studies)'와 '포스트국가적 정체성(postnational identity)'에 대한 최근의 높은 관심이 많은 비평가들을 이 아일랜드 작가에게로 이끌었다. 비평가들은 콜먼의 작업에서 서유럽과 미국에서 제련된 주류 모더니즘 미학에 대항하는 논점을 발견하고자 했을 것이다. 이것이야말로 카트린 다비드가 환영했던 바로 그 논점이다. 콜먼에 대한 '정체성주의적(identitarian)' 읽기는 주체성이란 선천적인 것이 아니라, 시각-청각적인 것들을 포괄하는 잡다한 문화적 상투형에 의해 구축되는 것이라는 후기구조주의의 강령에 따라 짜인다. 이 강령에 따르면, 우리는 우리가 쓰는 언어와 우리에게 고유한 시각적 이미지들이 허락하는 위상에 우리를 동일시함에 따라 자아로 성장해간다. '포스트식민주의 연구'는 이러한 상투형이 야기한 딜레마에 초점을 맞추는데, 그것은 식민화된 타자들이 외래 통치자들의 식

165

민적 구속의 한 결과로, 이 상투형들을 거부함과 동시에, 그러나 모순적으로 그들 자신과 민족적 전통—얼마나 상투적인가에 상관없이 이것이 문화적 독립의 근간이다—을 구축하기 위한 유일한 수단으로 받아들이는 것을 의미한다.[46] 에비극장(Abbey Theater)[47]과 아일랜드 문예부흥운동(Irish literary Renewal)은 아일랜드 사람들에 대한 상투적 표현("stage Irishman")을 피하고자 결심했던 반면, 그들의 연극은 그럼에도 관객들이 알아볼 수 있는 전형적인 아일랜드인적 행동의 소환을 필요로 했다.

V 부흥—쿨 호수의 야생 백조[48]
ReVivals—*Wild swans at Coole*

에비 극장은 1904년 레이디 그레고리(Lady Augusta Gregory)와 윌리엄 버틀러 예이츠(William Butler Yeats)에 의해 설립되었다. 아일랜드 문학의 활기 찬 부흥을 돕기 위한 두 사람의 협력이 에비 극장의 설립으로 정점을 이룬 것이다. 이 부흥을 주도했던 게일어 연맹(Gaelic League)[49]은 종종 레이디 그레고리 소유의 영지인 쿨 호수공원에 모였다. 그중 한 모임에서

166

회원들은 자신들의 목적을 위한 공동의 헌신을 인증하기 위해 이름의 이니셜을 쿨 공원의 너도밤나무에 새겨 넣었다. W. B. Y.(윌리엄 버틀러 예이츠), G. B. S.(조지 버나드 쇼), J. M. S.(존 밀턴 싱), S. O.(숀 오케이시), O. W.(오스카 와일드), J. J.(제임스 조이스)가 그것이다. 그 이후, 공원(오늘날 예이츠의 시 「쿨 호수의 야생 백조(The Wild swans at Coole)」로 유명해진)의 방문자들은 이 역사적 각인들이 마치 그래피티의 본보기인양 여겨왔다. 방문자들은 생각없이 나무의 보호 담장에도 아랑곳없이 나무 껍질에 자신들의 이니셜을 새겨 넣어 나무를 훼손했던 것이다. 콜먼의 〈이니셜〉은 이 상황을 작업의 도입부에 소환한다. 텍스트는 제목의 문자들을 그 역사적 연맹에 연결시킨다. "서명 나무 껍데기에 쓰인 이니셜을 알아보는 것은 어렵다. / 그것은 어렵다—이니셜을 알아보는 것은 어렵다. 이니셜은 말이 없다."

　　10월 6일 일요일, 점심식사를 위한 휴식 시간에 우리는 4.5미터 높이의 거실 스튜디오에 올라갔다. 스튜디오에 있는 장중한 창문들이 광장을 내려다보고 있으며, 장식적인 회벽 처마는 제임스 조이스 박물관과 거의 똑같이 생긴 18세기 조지왕 시대의 건축적 특징을 보인다. 거기에 콜먼의 아들 A. J.가 식사를 위해 빵과 치즈 그리고 과일을 차려놓았고, 나는

167

콜먼이 자료로 남긴 〈이니셜〉의 스토리보드를 자유롭게 검토할 수 있었다. 나는 그가 연기자들에게 주었던 지시 사항을 엿들을 수 있었으며, 그들 동작의 유형이 콜먼 작업이 근거하고 있는 감상적 소설의 분위기를 발산하고 있다는 것을 알게 되었다. 결핵 환자와 진찰 결과를 말하는 간호사, 이렇게 두 명의 인물이 중심인 장면에서 콜먼은 (밀스 앤 분Mills and Boon[50]의 조악한 간호사-의사 '로맨스' 소설에서 텍스트를 베껴온 듯) 다음과 같은 지문을 써놓았다.

> 그의 눈은 어두워졌고 그녀와 눈맞춤을 했다. 너무 의도적이라 그녀는 시선을 낮추고 말했다. "아무리 혼란스러운 관계일지라도 안정적인 시기가 있기 마련이예요. 사람들은 일생에 한 번은 조화를 얻게 되지요."

> 쓸쓸함의 기운이 그의 목소리를 돋아세웠다. "그들은 몹시 운이 좋군요." 그런 다음, 마치 대화를 이어갈 의도가 없다는 듯 덧붙이길, "이제 난 일하러 가봐야겠어요. 내게 상황을 알려주고 사건을 너무 잘 해결해줘서 고마워요."

168

DA[ndy] 확신컨데 … 당신은 (미소 짓는다) 내가 느끼
는 대로 보는군요(만족한 듯?)

… Why do you …?—*The medium is self-reference*

〈이니셜〉이 아일랜드의 문학적 열정을 명백히 소환하고 있음
에도, 나는 아일랜드에 대한 정체성주의적 읽기가 그 작업의
주요 역량을 설명한다는 관점을 수용하고 싶지 않다. 오히려
나에게는 그 작업이 화이트 큐브의 벽면과 [그에 대한] 저항을
통해 얻을 수 있는 추진력을 포기하지 않으려 하는 것처럼 보
인다. 대본을 소리 내 읽는 째지는 듯한 아이의 목소리는 종종
과호흡 소리와 함께, 즉 U N F O L D E D 나 C O N D U I T S
처럼 대본 속의 다양한 단어를 발음하는 진지한 구절들에 따
라오는 깊은 숨소리와 함께, 단어의 흐름 속으로 빨려들어간
다. 내 생각에, 각 문자를 지껄이듯 말하는 소리 그리고 그 소리
를 알아들을 수 없게 분산시키는 것은 다시금 콜먼의 프로젝
션 장치를 떠올리게 한다. 그것들은 슬라이드 필름이 환등기의
자리를 찾아 들어갈 때 나는 클릭 소리에 대한, 그 회전 동작에

169

대한, 그렇게 이미지 영역의 시각적 흐름을 분산시키는 장치에 대한 참조다. 따라서 그가 '투사된 이미지(projected images)'의 복합적 구조를 만들어내는 한, 특정성은 콜맨 작업의 관심사다. 이중 페이스 아웃의 빈번하고 도발적인 사용은 그의 장치를 (앵글/리버스 앵글 편집 기술을 이용하는) 영화적 장치와 구분지으려는 것이며, 그것은 콜먼이 탐구하고 또 창안하고자 하는 매체에 특정적인 조건을 숙고하려는 자신의 관심사에 대한 또 다른 예다.

콜먼이 "투사된 이미지"라 부르는 매체로 만들어낸 작업을 전시했을 때, 이 작업들은 그가 매체와 그것의 특정성에 대해 충실한 사람이라는 나의 신념을 재확인시켜 주었다. 그 덕택에 나는 콜먼을 매체에 복무하는 또 다른 기사로 여기게 되었다. 파리로 돌아왔을 때, 내가 천착했던 문제는 오토마티즘의 규칙을 발견하고 분명히 설명해내는 것이 되었다. 이러한 내 노력에서 콜먼의 작업은 나름 도움을 주는 자료를 제공했다. 예이츠의 극본 『뼈의 몽상(The Dreaming of the Bones)』에서 건져 올린 구절을 활용하는 〈이니셜〉의 대본은 두 명의 스쳐 지나가는 연인들에게 질문하는 화자를 인용한다. "어째서 당신들은 따로따로 응시하고 … 그런 다음 돌아서죠?" 이중 페이스 아웃이라는 콜먼의 규칙에 대한 완벽히 자의식적인 서술이다.

170

Fau╳marbre—*Portrait of the artist as a young man*

가짜 대리석—젊은 예술가의 초상[51]

10월 7일 월요일—콜먼은 자신의 경력 초반에 이탈리아에서 만들었던 작업에서 시작해 자기 예술의 발전 과정에 대한 전사(全史)를 내게 제공해주면서 내가 자신의 예술에 대해 글을 쓸 수 있게 준비시키고 있다. 그가 내게 보여주었던 가장 초기 작업 중 두 편은 영상 작업이다. 첫 번째 것은 시골집의 숲과 들판을 향해 난 창문 쪽으로 고정된 프레임이다. 미친 듯이 창유리에 부딪히고 있는 파리가 집 안에서 달아나려 하고 있는 동안, 카메라는 그것들의 다급하고 불운한 비행을 촬영하고 있다. [유리창 (따라서 화면) 위를] 기어다니고 충돌하는 파리들의 움직임은 그렇지 않았다면 빛나는 어스름 속으로 침잠하고 말았을 영화의 스크린을 구체화한다(materialize). 그리하여 구조주의 영화처럼, 〈파리(Fly)〉는 영화적 장치의 일부를 [수영장 벽면처럼] 박차고 나간다. 이는 〈펌프(Pump)〉에서도 마찬가지다. 〈펌프〉에서 카메라는 양동이의 하얀 내부에 고정되어 있고, 양동이는 검은 펌프 위의 수도꼭지에서 흘러나오는 물로 서서히 채워진다. 처음에 물은 포말로 양동이를 덮으며 바닥을 흐리게 만든다. 그러나 물이 차오르자, 그것은

171

점점 더 투명해져서 결국 양동이가 다 차면, 그 내부는 처음에 그랬던 것처럼 완전히 가시적으로 바뀐다. 그렇다면 이 [투명하게 채워진] 물덩어리는 그것을 통해 우리의 보기가 이루어지는 투명한 매체인 카메라 렌즈와 같으며, 그것은 신기하게도 영상과 물의 움직임으로 가시화된다. 렌즈 그 자체를 가시적으로 만든다는 것은 구조주의 영화의 규칙을 따른다는 것이다.[52]

호텔로 돌아와서, 나는 내가 지금껏 콜먼에 대해 읽었던 배경 지식을 거스르는 이러한 해설에 대해 생각해본다. 콜먼의 비평가들 대부분은 그의 작업을 주체 구축에 대한 후기구조주의 이론의 틀에 끼워 맞추고 있으며, 그것은 모든 본질적인 사유('너는 누구인가'에서 누구에 대한 사유)를 경멸하듯 기각해버리는 해체적 이론이다. 마이클 뉴먼(Michael Newman)은 자신의 논문 「주체의 알레고리: 제임스 콜먼의 작업에서 정체성이라는 테마(Allegories of the Subject: The Theme of Identity in the Work of James Coleman)」에서 이렇게 말한다.

이 논문의 주요한 전제는 '주체성'이 하나의 본질, 즉 개인의 특성이나 전유물이며 변함없고 행동이나 예

172

술작품에 의해 표현되는 그러한 본질이 아니라, 각각의 인간 주체는 재현과 담론에 의해 제공되는 입장에 의해 구축된다는 점이다.[53]

그러나 구조주의 영화는 자기 매체의 기반을 탐색할 때 반본질주의적 사유, '자기 현전'에 대한 해체주의의 경멸, 또는 "존재론적 차이"에 대한 카티의 폄훼를 비웃어버린다. 그 대신 구조주의 영화 운동은 본질주의를 포용하고, 장치의 모든 부분이 영화의 관객에 의해 계속해서 '재구축'될 수 없는 그런 불변의 물리적 사실이라고 믿는다.

　　나는 어제 저녁 식사를 마치고 내게 보여주기 위해 콜먼이 찾아 내왔던 자료들에 의거해서, 특히 그가 루브르 미술관에 방문했을 때 만들었던 그려진 모조품에 의거해서, 이것[콜먼이 예술의 매체적 본질을 추구하고 있다는 사실]에 대해 생각해본다. 그는 루브르의 르네상스 갤러리에 이젤을 설치해놓고 호화로운 17세기 느낌을 내기 위해 갤러리 벽에 그려진 대리석의 줄무늬를 열심히 모사해나갔다. 복제품이 완성되자 그는 그것을 직원에게 제출했다. 직원이 복제품의 뒤편에 도장을 찍어줘야 미술관 밖으로 가지고 나갈 수 있었기 때문이다. 처음에 그 행정 직원은 콜먼의 그림이 어떤 작품을 모

173

사한 것이 아니었으므로 공식적인 모사품이 될 수 없다고 말하며 승인을 거부했다. 하지만 콜먼은 그것이 루브르의 벽에 있는 그려진 부분의 모사인 한, 승인받을 자격이 없다는 것은 말이 안 된다고 주장했다. 마침내 직원이 수긍했고, 콜먼은 가짜 대리석(faux marbre)을 그린 그의 멋진 캔버스를 들고 미술관을 떠날 수 있었다.

가짜 대리석은 본질주의와 아무런 상관이 없다. 하지만 루브르 벽에 대한 콜먼의 관심은 예술작품을 위한 벽의 '토대성'에 초점이 맞추어져 있다. 그 어떤 것도 작가의 작품이 박차고 나갈 수 있는 수영장 벽면이라 할 수 있는 이 물리적 배경만큼 그의 관심을 끌지 못했다. 나는 〈파리〉, 〈펌프〉, 그리고 내가 상상하는 가짜 대리석 그림을 통해서 콜먼 작업을 주체의 사회적 구축으로 해석하려는 그 모든 담론이 너무 겉멋 든 소리이며, 콜먼 작업의 야심에 들어맞지 않는 이론적 헛소리라는 것을 깨달았다. 나는 콜먼의 야심이 모더니즘으로 돌아가는 길을 찾는 것과 같다고 결론 내렸다. 회화나 조각처럼 고갈된 매체를 받아들임으로써가 아니라, 루샤가 자동차를 활용했던 그 방식대로 새로운 매체를 창안함으로써 모더니즘으로 돌아가는 것 말이다.

174

Y 이 멍청한 녀석—포르투나[54]
You daft—*Fortuna*

〈우부, 진실을 말하다〉가 수영장의 벽을 박차고 나가는 켄트리지의 추력에 대한 생각으로 나를 불현듯 이끌었다면, 〈기념비(Monument)〉와 〈탄광(Mine)〉은 켄트리지 특유의 작업 과정을 '명쾌하게 꿰뚫어보게 표상함'으로써 이러한 내 신념을 발전시켰다. 베케트(Samuel Beckett)의 연극 「파국(catastrophe)」[55]에 기반한 〈기념비〉는 등에 무거운 짐을 진 채 좌대 위에 놓인 남아프리카 노예를 묘사한다. 베케트의 연극에 등장하는 연출자는 자신의 조연출을 무대 중앙으로 보내 상상의 관객들 앞에 포즈를 취하고 있는 정지된 배우의 의상과 분장을 매만지게 해 그의 마지막 이미지를 공들여 만들어낸다. 연출자가 한쪽에서 큰소리로 지시하면, 조연출은 하나하나 조금씩 그 지시를 수행하는데, 그때마다 매번 그는 무대 밖 감독에게 되돌아가기를 반복한다. 켄트리지의 영상들은 그의 작업실을 가로질러 카메라에서 이젤 위의 드로잉 사이를, 즉 윤곽선을 약간씩 수정하기 위해 그가 지워나가는 그 드로잉 사이를 왔다갔다하는 바로 이 이동에 의해 제작된다. 이 과정 다음에 그는 수정된 이미지의 한 프레임을 찍기 위해 카메라로

175

다시 돌아간다. 이러한 프레임들의 시퀀스를 영사하면 움직임의 환영이 만들어진다. 켄트리지 자신은 자신의 작업 과정에 근본적인 카메라와 이젤 사이의 이 왕복운동을 "드로잉 뒤쫓기(stalking the drawing)"라고 부른다.

〈탄광〉은 침대에 누워 아침을 먹는 광산 소유주 소호 엑스타인(Soho Eckstein)의 이야기다. 아래로 깊이 뚫린 동굴에서 아프리카의 보물 전체가 그의 침대보로 난 갱도를 따라 올라온다. 켄트리지가 영상 제작의 세세한 과정을 자신의 청중과 나누기 위해 썼던 강연록인 「포르투나: 계획도 아니고 우연도 아닌 이미지 제작(Fortuna: Neither Program nor Chance in the Making of Images)」은 켄트리지가 영상 시작부에서 어떻게 하면 소호를 침대 밖으로 나오게 해 자신의 산업 제국을 경영하도록 그의 사무실로 가게 할지에 대한 고민을 서술하고 있다. [장면 구성상] 아침을 주문하기 위해 전화를 걸었으므로, 소호의 앞에 놓인 쟁반에 커피포트가 필요해 보였다. 그러자 그것은 하나의 행운(fortuna)—켄트리지가 그의 작업실을 돌아다니다 우연히 맞닥뜨린 어떤 것—으로, [소호를 화면 안에서 이동시키는] 지엽적인 문제를 해결했을 뿐만 아니라, 영화 전체를 위한 골조를 제공했다.

켄트리지는 이 발견의 즉흥적인 성격을, 자신이 배회

1/6

하다가 그러한 발견에 이르렀다는 사실과 함께 강조한다. "부엌에서 내가 마실 것을 준비하는 동안 무슨 일이 있었던 것인가? '차가 아냐, 거기에는. 바보같으니라구, 커피라구. 에스프레소가 아니라 카페티에르(cafetière), 이 멍청한 녀석, ⋯ 날 믿으라구. 난 내가 뭘 하는지 잘 알아'라고 말하는 어떤 내가 있었을까? 만약 내가 그 아침에 차를 마셨더라면, 침대 속 소호의 난국이 계속되었을까?"[56]

 켄트리지는 카페티에르— 플런저(plunger)가 달려 커피 가루를 압착하는 원통형 유리 핸드드립 기구—라 부르는 것을 찾아낸 후에 다음과 같이 말한다. "그린 것을 지우고, 그것을 매번 몇 밀리미터 아래로 조정하는 드로잉 행위에서, 플런저가 [드립기의] 절반쯤 내려갔을 때 비로소 나는 보았고, 알았고, 깨달았다(이에 대한 정확한 단어를 찾을 수 없다). 플런저가 쟁반을 관통하고 침대를 관통해 광산의 갱도가 되리라는 것을"(68). 그리고 이러한 되어감(becoming) 속에서 영화 전체가 그를 위해 열렸다. 탄광과 침대 사이의 관계, 이 안에서 소호가 "땅에서 모든 사회적, 생태적 역사를 발굴해내고 있는 것"처럼 보이는, 그러한 관계의 의미가 켄트리지에게 분명해졌다. "대서양의 노예선, 이페 로열 헤드(Ife royal heads)[57] 그리고 마지막으로 작은 코뿔소 모형들이 모조리 바위에 뚫

177

린 갱도를 따라 모닝 커피를 마시고 있는 소호에게로 끌어올려진다"(60).

포르투나(Fortuna)는 우연과 그 우연을 놓치지 않고 포획하는 행운을 의미하는 켄트리지의 용어다. "[탄광과 침대를 연결하는 커피포트에 대한] 그 감각은 발명이라기보다 발견에 가깝다. 내가 얼마나 좋은 생각을 해냈었는지에 대한 느낌은 없다. 오히려 내 앞에 놓인 것을 간과하지 않았다는 안도가 있을 뿐이다." 부엌을 배회하는 것이 '드로잉 뒤쫓기'라는 작업 과정과 유사하다는 것은 다음과 같은 그의 언급에도 반복된다. "아이디어가 샘솟기 시작하는 것은 직접적으로 드로잉을 하는 바로 그때다. 그리기와 보기 간에, 만들기와 가늠하기 간에 조합이 있으며, 이 조합이 그렇지 않았다면 닫혀 있었을 내 마음의 어떤 부분을 자극한다"(68).

중요한 것은, 켄트리지의 포르투나가 카벨의 오토마티즘과 나란히 비교될 수 있다는 것이다. 매체(medium)라는 말을 버리는 것, 그리고 그러한 폐기를 오토마티즘이라는 복잡한 어휘로 표현하는 것에 대해 카벨이 느끼는 필연성은 자신이 "모더니즘 예술의 운명"이라 부르는 것, 즉 예술을 무도한 환원주의로 이끌었던 그 운명에 대한 그의 큰 실망감에서 비롯된다. 작품 토대의 물리적 사실들—캔버스나 패널의 평

178

면성, 조각되는 돌덩어리의 독립적인 양감—을 단순히 나열하는 것이 바로 이러한 사실들에서 유래하는 의미를 밝히려 노력하는 것과 같다고 생각하는 무도한 환원주의야말로 실망스러운 것이다. 우리가 봐왔던 것처럼, 카벨은 이 무도한 실증주의를 비난한다. "예술의 물리적 기반에 대한 모던 예술의 인식과 책무가 바로 그 물리적 기반에 의거한 예술의 통제력을 단언하고 또 부인하게 강요"하면서 모던 예술을 제한해왔기 때문이다. 오토마티즘은 매체라는 말과 함께 사용되는데, 카벨의 설명에 따르면, 이는 모더니즘 예술의 운명[매체의 물리성을 발견하고 그것에 사로잡힌 운명]을 인정하고 동시에 그것에 저항하는 하나의 방식으로 두 용어를 병행하고자 하기 때문이다. "이것은 또한 어째서 내가 그러한 [예술의] 기반을 부르기 위해, 그리고 아울러 예술적 성취의 방법을 규정하기 위해, 계속해서 같은 단어를 사용하는가에 대한 이유다. 비록 내가 매체의 개념을 다양한 예술의 물리적 기반을 지시한다는 제약에서 해방시키려 할지라도 말이다."[58]

이제 모더니즘에 의해 제기된 문제는 모더니즘 작가들이 수행해야 하는 일이 "더는 예술의 또 다른 사례를 만드는 것이 아니라, 그러한 사례를 통해 새로운 매체를 만드는 것"이라고 주장하면서, 카벨은 이러한 견해를 다른 말로 "새

179

로운 오토마티즘을 수립하는 임무"라고 표현한다. 그리하여 이 임무를 통해 "우리 또는 [오토마티즘의] 수행자들은 우리의 [예술적] 위상이나 목표를 전혀 의심하지 않게 된다." 카벨은 오토마티즘을 통해 작품의 물질적 지지대의 거친 물리적 한계에 갇힌 매체(medium)라는 말의 한낱 기계적이고 경험주의적인 연관을 우회할 수 있게 된다. 켄트리지의 포르투나는 즉흥적인 행위가 자아내는 자발성에 대한 카벨의 생각과 맞아떨어진다. 기사는 규칙에 따라 움직인다. 앞뒤로 두 칸을 갈 수 있으며, 그중 한 칸은 바로 오른쪽이나 왼쪽으로, 혹은 그 반대로 움직인다. 기사는 방해하는 적을 뛰어넘어 갈 수 있는 자유가 있지만, 기사의 규칙은 기사가 떠올려내지 않을 수 없는 체스판이라는 토대를 자신이 참조하고 있음을 분명히 해준다.

181

23-24. 윌리엄 켄트리지, 〈탄광(Mine)〉의
드로잉들, 1991. 작가와 메리앤 굿맨 갤러리
소장, 뉴욕/파리.

셋
기사의 움직임

기사의 움직임에서 보이는 특이성에는 많은 이유가
있다. 첫째 이유는 기술(art)의 관습이다.[1] … 두 번째
이유는 기사가 자유롭지 않다는 점이다. 직선의 길은
금지되어 있기에, 기사는 대각선으로만 움직인다.
— 빅토르 시클롭스키, 『기사의 움직임(Knight's Move)』[2]

격자(grid)는 시클롭스키가 언급한 "관습"의 한 종류였다. 격
자 모양이야말로 작가들(피카소, 몬드리안, 말레비치Kazimir
Malevich)이 대대로 캔버스의 '투명한 단단함'을 확립하는 재
귀적 구조 중 하나였으며, 그렇게 격자는 모더니즘의 시대를
지탱해왔었다. 시클롭스키는 예술의 관습에 대한 최고의 문
장가다. 그는 러시아 형식주의자로, 위대한 예술이 "발가벗기
게" 될 "장치(devices)"라고 부른 것을 가만히 기다린다.[3] 때로
그는 이러한 태도를 "장치에 동기를 부여하기"라고 부른다.
장치는 작품의 미적 쾌의 원천을 '가리키는' 재귀적이고 형식
적인 책략이다. 시클롭스키에게 "장치를 드러내는" 것은 이야
기에서 플롯의 전환일지도 모른다.[4] 소호의 차에 달린 앞유리

185

와이퍼가 켄트리지의 지우기라는 '장치'를 드러내는가? [그렇다면] 빗속의 운전이라는 내러티브가 '그 장치에 동기를 부여함'이 틀림없다. 나보코프(Vladimir Nabokov)가 『세바스천 나이트의 진짜 인생(The Real Life of Sebastian Knight)』에서 보여준 것처럼, [결국 같은 존재인] 두 상대가 체스를 두고 있는 중이란 말인가?[5] 이 질문은 그 이야기를 체스판이 회화적 '장치'로서의 격자에 대한 내러티브적 대체물이라는 관점으로 연결시킨다. 위베르 다미쉬는 수많은 이들이 르네상스의 성당과 궁전의 바닥을 체스판 무늬로—흰색에 맞대어진 검은 대리석 사각형—표현했기에, 체스판에 [자신의 미학적] 관심을 기울인다. 그것은 공간에 줄을 그어 구분했던 그들의 기하학적 격자였으며, 후일 원근법으로 정립되었다.[6]

수많은 체스판이 있다. 체스판이야말로 기사를 조종하고, 그의 자유를 제한하며, 시클롭스키가 말한 "예술의 관습"에 따라 그를 통솔한다.

시클롭스키가 운용하는 기사들은 형식주의의 십자군이다. 그들은 규칙에 따라 체스판을 누빈다. 그들은 규칙을 창안할 수 없고 오로지 그 규칙에 복종한다. 이것이 체스판과 그 관습을 체스의 기술적 토대로 만든다. 내 매체의 기사들은 시클롭스키의 기사들과 같다. 그들은 기술적 토대를 탐색 중이

186

며, 그렇게 매체의 삶을 연장해나간다.

> 기사를 능숙하게 활용하는 것이야말로
> 실력 있는 게임자의 특징이다.

시클롭스키는 '사태(event)'의 기저에서 사태에 동기를 부여하는 형식적 장치를 발굴할 줄 아는 '실력 있는 게임자'였다. 바로 이런 점에서 거트루드 스타인(Gertrude Stein)이 시클롭스키를 천재라고 불렀을 것이다. "천재란 무엇일까요? 피카소와 나는 그것에 대해 자주 이야기하곤 했어요. 당신이 진정 내면에서 우러나는 천재일지라도 천재가 아닌 사람들의 내면 작용과 당신의 내면 작용을 완전히 다르게 구분해주는 것이 그 내면에는 없죠. 그냥 그런 것이예요."[7] 비평가는 형식주의자처럼 스스로를 실력 있는 게임자로 만들 수 있다. 천재가 아닐지라도 말이다. 그들은 귀를 땅에 빠짝 붙이고 진군하는 기사의 말발굽 소리를 찾아 체스판의 표면에 귀를 기울인다.

크리스천 마클리는 [무성]영화(movies)를 유성영화(talkies)로 바꾸는 동시 음향이라는 기술적 토대를 탐구하는 매체의 기사다. 마클리의 〈비디오 사중주(Video Quartet)〉는 유명한 영화의 짧은 장면들을 모아 붙인 것이다. 그는 영상이

187

상영되는 네 개의 수직축이 교차하는 수평의 프리즈(freize)를 형성하기 위해 12미터 벽 전체에 네 대의 DVD 스크린을 펼쳐놓는데, 이때 각각의 기둥은 지속적으로 돌아가는 필름 통 역할을 한다. 종종 그 수평적 배열은 네 개의 스크린이 각각 어떤 장면을 순환적으로 보여줄 때처럼, 주어진 형식을 반복한다—가령 턴테이블 위의 레코드판은 드럼헤드와 유비를 이루고, 그 드럼헤드들 역시 돌아가는 룰렛 회전판과 유비를 이룬다. 여기서 이 순환은 둥글게 감긴 필름 자체를 '표상해냄'으로써 그 '장치'에 동기를 부여한다. 수직축은 덜 형식적이고 오히려 더 시간적이다. 가장 왼편의 스크린이 피아노 건반 위로 소리없이 지나가는 바퀴벌레 장면으로 확대될 때 발생하는 놀라운 순간처럼 말이다. 여기서 시간적 충동은, 마치 우리가 역사를 1929년으로 되감아 동시 음향의 분출이 초기 무성영화의 침묵 속으로 빨려들어가는 것을 상상하는 것처럼, 스스로를 되감는다. 그 감각이란 침묵을 실제로 보는 것이라 할 수 있다. 마치 우리가 사운드트랙을 만들어주는 필름 스트립의 가장자리를 뜯어내 그 보일 리 없는 오디오테이프를 볼 수 있을 것처럼 말이다. 침묵은 마치 〈비디오 사중주〉가 악보대 위에 놓인 오케스트라 악보와 함께 시작하거나, 페달을 밟는 오르간 연주자의 맨발과 함께 시작하는 것처럼 종종 시

188

각화된다.

동시성(synchrony) 역시 시각화된다. 가령 어떤 장면에서 우리가 탁탁 위협적으로 박자를 맞춰 손가락을 튕기는 〈웨스트 사이드 스토리(West Side Story)〉의 깡패들과 마주하게 되는 것이 그 예다. 〈신사는 금발을 좋아해(Gentlemen Prefer Blonds)〉에서 따온 장면에서 마릴린 먼로(Marilyn Monroe)는 한 게이샤가 바로 옆 스크린에서 부채를 휙 접을 때 나는 소리와 동일하게 세팅된 탁 소리와 함께 자신의 부채를 접는다. 만약 이 동시 음향이 '장치'라면, 그것은 침묵에 의해 '동기 부여된다.' 침묵과 소리는 /발화(speech)/의 패러다임을 위한 이항 대립이라고 할 수 있다. 무성영화를 유성영화로 바꾼 것은 발화였던 것이다. 〈비디오 사중주〉의 이미지들과 더불어, 마클리의 기사도(knighthood)는 동시 음향을 자신이 창안한 매체의 기술적 토대로 만들려는 결정으로 발현된다.

패턴은 수정되었다.
기사는 체스판 위에서 가장 중요한 말이다.

모더니즘의 '패턴'은 목적론적인 것으로 여겨진다. 그것은 주어진 매체의 본질로의 논리적 환원을 향한 집요한 일방적 질

189

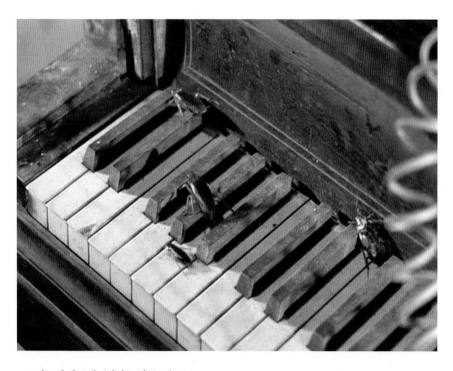

1. 크리스천 마클리, 〈비디오 사중주(Video
Quartet)〉 스틸컷, 2002, 4채널 DVD 영상과
소리, 14분, 각 화면 243.84x304.8cm,
전체 설치 243.84x1219.2cm. © 크리스천 마클리.
파울라 쿠퍼 갤러리 소장, 뉴욕.

주인바, 이 환원의 제 국면은 이전 단계를 낡게 만들고 그것을 대체하게 된다. 그러므로 예술은 예술 자체를 자기 정의의 단순한 진술로 본질화해야 한다는 조지프 코수스의 확신, 또는 회화가 평면성 자체로 환원되어야 한다는 미니멀리스트의 선언은 평범한 사물과 다름없는 것으로 귀결되고 만다. 기사는 매체의 논리를 다시 이 환원적 행진의 원점으로 되돌림으로써, 그들 매체의 전사(前史)를 자유롭게 기억해냄으로써 그러한 확신을 반박한다.

마클리는 길잃은 바퀴벌레를 통해 동시 음향의 시발점으로 시계를 되돌린다. 혹은 〈얼룩〉이라는 작업이 1960년대 색면추상의 실험으로 이어질 때, 루샤는 '얼룩 회화'의 출현을 요구했던 역사를 환기시킨다. 혹은 브로타스가 〈그림의 분석〉에서 해양 풍경화의 세부를 '페이지 넘버'로 소제목을 붙인 텅 빈 스크린들로 대체했을 때, 그 바다 풍경의 세부는 모던 회화를 시작한 마네의 [초기 해양] 그림이나 쿠르베(Gustave Courbet)의 파도에서 단색 추상의 절정으로 도약한다. 여기에서 그 '페이지들'은 미술사책을, 앙드레 말로가 "벽 없는 미술관"이라 불렀던 미술의 운명을 암시한다.

기사는 적군이 차지한 길을 넘어갈 수 있다.

191

기사는 언제나 다른 색의 사각형 자리에서
움직임을 멈출 수 있다.

자크 라캉(Jacques Lacan)이 '주체에 대한 기표의 우위'에 대
한 글을 썼을 때 기사를 이야기하고 있었던 것은 아니다. 라
캉의 「'도난당한 편지'에 관한 세미나(Seminar on 'The Pur-
loined Letter')」는 그것을 소유한 사람에 대한 알파벳 편지[문
자 letter]의(기표의) 우세함을 다룬다. 구조주의는 알파벳 문
자를 반대의 것들과 짝을 이루는 기표로 혹은 패러다임으로
이해한다. 즉, M(en남성) 대 W(omen여성)는 성차에 관한 패
러다임을 생산한다.

W는 여성(Woman)을 뜻한다─주체에 대한 문자의 우위
W is for Woman─*The dominance of the letter
over the subject*

기사의 행마에서 [흑백의] 상반된 색깔은 라캉이 「무의식에서
문자의 역할(The Agency of the Letter in the Unconscious)」
에서 전개했던 패러다임을 잘 설명한다. 그 논문에서 문자는

192

성별에 따라 구분된 공중화장실 표시에서 명백해지는 알파벳적인 기표로, 이때 그 표시는 인간을 두 개의 그룹으로 나누고, 그래서 그들이 선택한 어떤 문으로 들어가든 그들은 라캉이 "기표의 협곡(defiles)"이라 부른 채널로 들어가게 된다.[8] 「'도난당한 편지'에 관한 세미나」에서 라캉은 의도적으로 레터(letter)의 이중적 의미로 유희를 벌인다. 첫 번째 의미의 혹은 알파벳 의미의 [문자를 뜻하는] 레터는 주체를 기표의 지배하에 굴복시키는 무의식의 기표다. 반면 두 번째 측면에서 레터는 에드거 앨런 포(Edgar Allan Poe)의 단편소설 「도난당한 편지(The Purloined Letter)」에서처럼 도난당하고, 등장인물들 사이를 돌아다니는 편지다. '주체에 대한 문자의 우위'라는 법칙에 따르면, 무의식-으로서의-문자(letter-as-unconscious)는 남성 소유자의 행동을 여성 소유자의 행동으로 변형시키면서, 얼마나 잠깐 동안이었는지 상관없이 그 이야기에서 실제 편지를 보관하고 있는 모든 주체를 점령한다.[9]

　　「도난당한 편지」는 내실에 있던 왕비가 왕의 갑작스런 방문에 놀라 그녀가 읽고 있던 편지를 화장대 위에 뒤짚어 놓는 바람에, 남자 주인공과 여자 주인공 사이를 돌아다니는 실제 편지에 관한 이야기다. 때마침 들어온 장관이 편지에 쓰인 주소[부정한 발신인의 주소]를 알아채고, 왕비의 눈앞에서

[태연하게] 편지들 집어 들고 나가버린다. 장관은 언젠가 왕비에게 대항해 유용하게 사용할 결정적인 순간이 올 때까지 편지를 숨겨둘 요량으로, 그의 아파트 우편물 선반 위에 주소를 위로 향하도록 편지를 뒤집어 걸어두었다. 라캉의 분석에 따르면, 이 물리적 편지는, 장관이 편지로 모종의 조치를 취하는데 실패하자 그것을 점점 잊어버리는 것처럼, 편지의 소유자를 능동적인 남성에서 수동적인 여성 여왕으로 변환시킨다. 라캉은 다음과 같이 적는다. "따라서 장관은 편지를 사용하지 않게 되면서 그것을 잊어버리기 시작한다. 이 점은 장관이 취하는 행동의 일관성에서 나타난다. 그러나 신경증적 무의식에 다름없는 그 편지는 그를 잊지 않는다. 편지가 장관을 거의 잊지 않았기에 그것은 점점 더 장관을 자신에게 편지를 발견케 한 왕비의 이미지로 변환시킨다. 그리하여 장관은 결국 백기를 들고, 왕비의 방식을 따라 누군가 유사한 방식으로 편지를 발견하도록 놔둘 것이다."[10]

　이 두 번째 발견은 [정신]분석자처럼 어디에서 편지를 찾으면 되는지 이미 이전부터 알고 있던 탐정 뒤팽에 의해 행해진다. 이 행동은 여왕 행동의 거울 이미지이며 뒤팽을 같은 입장에 위치시킨다. 나머지 이야기는 (여성화된) 장관이 보관하고 있던 편지를 뒤팽이 어떻게 훔치는가에 대한 것이다. 장

194

관을 주체로서 '점령했던' 기표-로서의-편지(letter-as-signifier) 말이다.

W창문은 회화를 뜻한다—그러나 편지는 그를 잊지 않는다
indow is for painting—*But letter does not forget him*

화가는 거의 처음부터 그림을 창문과 동일시하면서 캔버스의 '투명한 단단함'에 구멍을 내는 상상을 했다. 이는 그림의 표면을 열고 아울러 그 평면에 깊이를 돌려준다는 관점이었다. 원근법이 창안된 후, 창문의 틀은 회화 자체의 기표가 되었다.

회화의 특정성과 화이트 큐브 간의 상호의존성은 일정 부분 갤러리 벽의 저항력에서 유래하지만 그것은 또한 그림과 길쭉한 사각형 액자의 토대가 되는 그 방의 직각 형태에서 유래하기도 한다. [화이트 큐브의] 이 구조적 형태는 그림의 정체성에 너무나 결정적이어서 우리는 그것을, 편지와 주체에 대한 라캉의 정신분석학적 고찰에서처럼, 회화의 현존을 나타내는 기표라고 불러야 할지도 모르겠다.

포의 장관처럼, 설치미술 작가들의 결정은 회화라는

195

편지, 그들이 작가의 역할을 자처하는 한 결코 그들을 잊지 않는 그 회화라는 편지에 의해 정해진다. 설치미술 작가들은 자신들의 주장을 관철시키기 위해 화이트 큐브의 일종이라 할 수 있는 예술 기관의 공간—미술관, 갤러리, 아트 페어—에 전시할 물건들을 모아놓는다. 그런 다음에 그들은 억압된 것의 귀환으로 고통받는 신경증 환자처럼 자신들이 잊기로 결심한 바로 그 매체의 환영을 생산한다.

　　레베카 혼(Rebecca Horn)—설치미술의 영악한 대가—은 계속해서 그 회화적 편지를 소환해낸다. 갤러리 바닥 위에 덩그러니 놓인 얇고 검은 사각 수조(pool)로 구성된 〈재의 책(Book of Ashes)〉(1985)은 브로타스의 〈그림의 분석〉의 하얀 돛처럼, 모노크롬 회화의 전 역사를 환기시킨다. 한편, 〈하이 문(High Moon)〉(1991)에서 두 정의 소총이 갤러리 천장에 매달려 있는데, 늘어뜨린 수직의 줄들은 마주한 총열로 연결되어 뒤편의 갤러리 벽에 직사각형 모양 '액자'의 아웃라인을 만든다. 그렇다면 이 공간 안에 떠오르는 '달(moon)'은 회화적 편지의 잔영으로 빛날 뿐이다.

　　기사는 두 개의 넓게 포진한 말들을 동시에 위협하는 데 사용할 수 있다. (이것은 '포크'라

2. 레베카 혼, 〈재의 책(The Book of Ashes)〉,
2002, 금속, 거울, 카본, 금색 잎, 기계적
구조물, 재, 첼로, 두 개의 첼로 활, 기계적
구조물과 음향, 가변크기, 거울 254x180x10cm,
기계 바늘427cm, 첼로 133x79x109cm.
사진: 아틸리오 마란자노, ⓒ 레베카 혼. 숀 캘리
갤러리 소장, 뉴욕. ⓒ 레베카 혼 / VG Bild-Kunst,
본—SACK, 서울, 2023.

3. 레베카 혼, 〈하이 문(높은 달)High Moon〉,
1991. 두 대의 윈체스터 라이플 장총, 유리
깔때기, 원형 톱, 붉은색 페인트, 분사기계,
금속 구조물, 전자장비, 모터, 가변크기. 사진:
존과 앤 애벗, ⓒ 레베카 혼. 숀 캘리 갤러리
소장, 뉴욕. ⓒ 레베카 혼 / VG Bild-Kunst,
본–SACK, 서울, 2023.

4. 소피 칼, 〈전화번호 수첩(The Address
Book)〉, 2009. 스크린 인쇄된 바인더에 사진
28장이 수록된 작품집과 세 장의 연관
인쇄물, 38.7x32cm. ⓒ 소피 칼 / ADAGP, 파리–
SACK, 서울, 2023.

불린다.) 만약 이 위협 중 어떤 것이 왕을 향한다면,
다른 말은 반드시 잃을 수밖에 없다.

소피 칼의 기술적 토대는 신문의 탐사보도 장르에서 취해
진다. [『워싱턴포스트(Washinton Post)』의] 우드워드(Bob
Woodward)와 번스타인(Carl Bernstein) 기자가 워터게이트
사건을 폭로한 것처럼, 칼은 비밀스럽고 부재하는 핵심 인물
의 정체를 구축하기 위해 모든 보조 목격자들의 인터뷰를 사
용한다. 텍스트에 사진을 덧붙이는 신문 포맷은 실로 그녀의
모델이다. 예들 들면, 칼은 소유자가 남자일 것이라고 추측한
주인 잃은 주소록을 발견하고, 그 주인 없는 주소록의 소유자
에 관해 인터뷰하기 위해 기재된 모든 전화번호로 전화를 건
다.[11] 이 인터뷰는 매일 프랑스의 일간지 『리베라시옹(Libéra-
tion)』에 게재되었으며, 따라서 신문 구독자들에게 그녀의 기
술적 토대를 '떠올려내게' 해주었다. 신문 기사의 이야기가 매
일매일 펼쳐지면서, 작가는 그것이 언제 끝날지 전혀 알 수 없
게 되고, 따라서 구독자보다 전혀 유리한 점이 없게 된다. 이
통제 상실이 어쩌면 작품의 '부재하는 핵심 인물', 즉 그녀가
현실 밖으로 촉발시키고 있는 지표(index)로서의 사진적 기
록물을 통해 추적하는 바로 그 인물을 강조하는지도 모른다.

200

칼의 테크닉은 소설가 폴 오스터(Paul Auster)의 관심을 끌었고, 그는 칼을 자신의 소설『리바이어던(Leviathan)』의 등장인물로 만든다. 오스터는 칼의 장치를 모방해, 자신의 죽은 친구 벤자민을 찾아 나서며, 벤자민의 생전 모습을 구축하기 위해 그의 지인들을 인터뷰해나간다. 앙드레 브르통(André Breton)이『나자(Nadja)』에서 보여주었듯이, 그 사진적 소설은 신문 기사처럼 주체 자신을 실재의 흔적으로 지표화하기 위해 다시 돌아온다.[12] 브르통은 자신의 설명대로 자신이 나자와 함께 배회했던 장소들에 대한 자기 경험의 관점에서 찍은 사진들로 소설을 꾸민 것이다.[13]

이처럼 지표를 사용해 작가 자신의 주체성을 관통하는 작업은 칼이 2007년 프랑스 문화부 요청으로 베니스 비엔날레 프랑스관을 위해 만든 작업 〈잘 지내길 바래(Take Care of Yourself)〉(2002)에서도 나타난다. 2008년에 그 작업은 파리 국립도서관 열람실에 설치되었다. 일련의 모니터가 각각 한 사람의 퍼포머(그중 몇몇은 잔 모로Jeanne Moreau와 미란다 리처드슨Miranda Richardson 같은 여배우다)를 비추고 있다. 그들은 칼에게 온 편지를 읽고 있는데, 그 편지는 칼과의 연애를 잔인하게 끝장내고, 위선적이게도 편지 말미에 "잘 지내길 바래(take care of yourself)"라고 쓴 연인에게서 온 것이

었다. 그 작업은 파리에서 책으로 가득한 도서관 열람실의 벽 한가운데에 자리 잡았다. 테이블을 따라 늘어선 칼의 모니터들은 '읽기'의 반복적인 실행을 보여주면서, 마치 설치미술인 양 그 공간에 참여하고 있다. 그러나 편지를 읽는 각각의 퍼포먼스는 관객을 칼 나름의 토대로 원위치시킨다. 큐브의 벽이라 할 수 있는 책장들에 부착된 터치 스크린에서, 동시에 미지의 대타자(Other)인 편지 발송인의 정체를 알아내려 시도하는 탐사 저널리즘에 대한 그녀의 암시에서 분명해지는 그 토대 말이다. 설치라는 생각이 붕괴되는 것은 오직 관객들이 이 '타자'가 아마도 칼 자신일 것이라는 점을 깨달을 때—포크 (fork)[14]에 걸렸을 때—다. 그렇게 칼의 개별적 매체에 특정성을 부여하는 것은 그 방이 아니라, 그녀를 희생양으로 채근한 실재의 지표에 대한 탐색이다.

　　기사는 설치미술을 무시하지 그것과 전투를 벌이지 않는다—그저 설치미술이나 개념미술이 통제하는 [체스판의] 사각형을 뛰어넘어갈 뿐이다. 기사는 그 반대의 색면에 안착해, 특정한 매체의 역사적 아프리오리를 다시 개시한다. 베를린의 작가 하룬 파로키의 〈인터페이스〉 역시 수영장 벽면을 박차고 나가면서, 그 벽들[모더니즘의 재귀적 규칙]을 명료히 꿰뚫게 하면서, 설치미술을 체스의 묘수(fork)로 붙잡아둔다.

203

5. 소피 칼, 〈잘 지내길 바래(Take Care of
Yourself)〉 설치 광경, 프랑스 국립도서관, 파리,
2008. © 소피 칼. 파리 페로탕 갤러리 및 뉴욕
파울라 쿠퍼 갤러리 소장. © 소피 칼 / ADAGP,
파리-SACK, 서울, 2023.

F파로키의 묘수
Farocki's fork

파로키는 항상 영화감독으로 불렸으며, 그의 예술은 설치미술로 여겨졌다.[15] 실제로 미술관 전시에서 관객들에게 벤치가 제공되었으며, 관객들은 거기에 앉아 눈높이에 맞게 각각의 좌대 위에 병렬로 설치된 두 개의 모니터에서 펼쳐지는 작품을 감상한다. 관객들을 비디오로 에워싸는 빌 비올라와 같은 작가의 비디오 설치미술과 반대로, 벤치에서 모니터까지의 거리는 미학적 경험에 필수적인 비평적 숙고를 가능케 하면서 작업을 객관화시킨다.[16] 때론 인접한 스크린상의 이미지가 서로 서사적으로 연결되기도 하는데, 이에 따라 관객은 자신의 눈을 한 모니터에서 다른 모니터로 번갈아 움직이게 된다. 〈인터페이스〉에서 이 서사적 연쇄는 타자기를 2차 세계대전 중 나치가 사용했던 유명한 암호 장치인 에니그마(Enigma) 속의 회전판 도식에 비교한다. 파로키는 이 장면에서 에니그마 암호의 해독법을 찾아내려는 영국 정보기관(Bletchley Park)의 노력에 대해 이야기한다. 〈인터페이스〉에서 파로키는 자신의 비디오 편집실에서 시간을 끌며, 그 방의 기계장치들을 보여준다. (이미지와 사운드를 처리하기 위한 작업실로,

204

6. 하룬 파로키, <인터페이스(Interface)> 스틸컷, 1995. 하룬 파로키
필름프로덕션 소장.

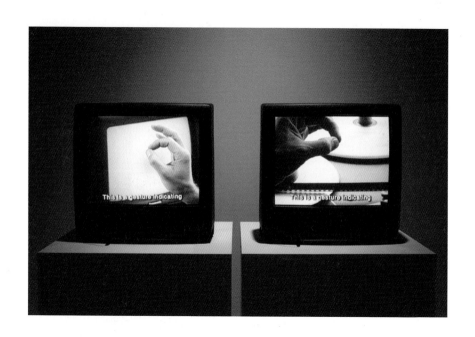

7. 하룬 파로키, ⟨인터페이스(Interface)⟩
스틸컷, 1995. 하룬 파로키 필름프로덕션 소장.

8. 하룬 파로키, "하나의 이미지는 이전의 것을
대체할 수 없다" 의 ⟨인터페이스(Interface)⟩
설치 광경, 레너드 & 비나 앨런 아트 갤러리,
콩코디아대학교, 몬트리올, 2007. 하룬 파로키
필름프로덕션 소장. 사진 © 2007 리처드-막스
트램블리.

비디오 편집은 녹화를 위해 콘솔 제어판control deck과 테이프 제어판tape deck이 필요하다.) 우리는 갤러리의 좌대와 작업실의 콘솔 박스 간의 거울 효과에 사로잡힌다. 각각은 동시에 보여질 두 개의 이미지들을 가지며, 한 스크린은 다른 스크린과 연계된다. 파로키는 자신과 관객 모두를 위한 이 이중 스크린의 중요성을 강조한다. 그는 다음과 같이 말한다. "요즘 만약 스크린상에 이미지를 동시에 띄워놓지 않는다면 나는 거의 작업을 할 수 없습니다. 사실 두 스크린 모두에 말이죠." 파로키는 2분짜리 장면을 작업 중인 영화에 삽입하기 전에, 자신이 미편집 영상에서 복사하는 테이프의 길이가 얼마나 긴지 언급하면서 자신의 작업 과정을 설명한다.

필름에서 취한 아날로그 이미지들은 AVID와 같은 컴퓨터 프로그램에 의해 비디오 스크린의 디지털 정보로 바뀐다. 디지털적으로 제작된 테이프는 이러한 간섭 흔적을 전혀 남기지 않을 것이다. 파로키가 보여준 대로, 이 [디지털적] 삽입은 필름 스트립이 감긴 롤과 달리 손으로 만진다고 감지되는 것이 아니기 때문이다. 미술관에 앉아 있을 때 보게 되는 이중의 모니터처럼, 비디오 과정 역시 편집자에게 두 개의 모니터를 이용해 한 번에 정보를 살펴 볼 것을 요구한다. 하나는 무편집 영상을, 다른 하나는 첫 번째 무편집 영상에서 따온 조각이 복사

208

되어 들어가는 이미 편집된 장면을 보여주는 두 개의 모니터가 그것이다. 그러나 편집실이 작업의 장치를 반영하는 것 이외에, 눈을 미술관 벽을 따라 탐구적으로 미끄러져 나가게 하는 것은 바로 한 모니터에서 다른 모니터로 이어지는 관객 응시의 통로다. 따라서 눈은 '수영장 벽'을 때린다. 이미지의 시각적 토대—또는 그것을 담는 기반—를 명쾌하게 꿰뚫어보게 하면서 말이다. 파로키가 미술관의 좌대를 환기시키려고 비디오 편집실을 사용한 것은 그러한 구현 방식[미술관에서 다중 채널 영상의 구현 방식] 자체를 '기술적 토대'로 여기게 만든다. 특정성에 대한 파로키의 찬양으로 이중화된 그 이중성—기사의 포크(fork)가 지닌 이중성—은 매체로 등록되며, 설치미술의 왕을 체크[장군]로 몰아세운다. 그는 편집실의 기사(knight)로서, 매체의 종말과 화이트 큐브의 종말에 대한 설치미술의 요구에 "체크[장군]"라고 외치는 것이다. 누군가 파로키의 작업을 설치미술이라 부를지 모르겠지만, 그것은 설치를 우회한다.

빌 비올라는 투사된 이미지의 지속적인 푸른 아우라—우리 상상력과 꿈의 안개—와 함께 화이트 큐브의 수영장 벽면들을 증발시켜 버린다. 텔레비전은 우리가 잠으로 빠져드는 배경이지, 〈인터페이스〉의 좌대들 사이에서 깨어나는 단단한 벽이 아니다.

209

비디오 프로메나드—나우만, 산책을 위해 건축을 취하다
Video promenades—*Nauman taking architecture for a walk*

모던 건축이 발전할 때, 건물이 점점 더 커짐에 따라 제기된 문제 중 하나는 순환의 문제였다. 즉 엄청난 수의 사람들이 고층빌딩과 쇼핑몰, 거대한 호텔의 더 크고 긴 공간 안에서 혼란에 빠지지 않고 기분좋게 오갈 수 있는 방법을 고안해내야 했던 것이다. 건축가들은 점차 순환 자체를 자율적인 형식으로 만들었다. 구겐하임 미술관을 만든 플랭크 로이드 라이트(Frank Lloyd Wright)의 해법을 떠올려보라. 순수한 순환으로서의 나선형 통로는 동시에 전시 공간이 되는바, 그 둘[통로와 전시 공간]을 결합하는 것의 잇점은 누군가 그 통로를 따라 올라가는 순간, 동선의 종착지를 볼 수 있는 현상학적 보상이 생기며, 그리하여 순환과 그 목표가 놀라운 효율성으로 결합된다는 것이다. 모던 건축의 모든 통로와 나선형 계단—르 코르뷔지에(Le Corbusier)는 여기 반드시 포함되어야 한다—은 이면에 바로 이 충동이 있으며, 자동적으로 내포된 이 순환의 축을 가리키기 위해 건축쟁이(archi-speak)들이 사용하는 용어는 프로메나드(promenade, 산책로)였다. 프로메나드는 '디자

210

인에-대한-독자적인-관심'이 곧 건축 자체의 특정성이라는 점을 말해준다. 나우만은 초기 비디오 작업에서 아이디어 탐색 과정을 '구석에서 뛴다'거나 '위아래로 뒤집는' 자신의 모습을 보여주는 방식으로 기록한 바 있다. 나우만이 자신의 작업실에서 시도한 그러한 걸음짓작(pacing)이 일종의 프로메나드였다는 점을 나는 깨닫는다. 그렇다면 이러한 행위를 표시하기 위해 그가 고안한 복도들은 건축의 가장 모던하고 지고한 형식과 연계된다고 할 수 있다. 그러나 그 형식은 복도에 덧붙여진 비디오 모니터들 때문에 프로메나드의 높이에서 감시(surveillance)의 깊이로 하강한다. 즉 그것들은 비디오 감시 장치에 지속적인 경고등이 켜져 있는 사무 빌딩이나 아파트의 익명의 복도와 같은 반(反)건축이 된다.

1986년에 이르러 나우만의 〈폭력적인 사건(Violent Incident)〉—결국 서로에게 총을 쏘는 두 인물 간에 시작된 언쟁과 그 발달 과정을 보여주는 모니터들로 구성된 작업—은 참여자의 시점을 아파트 복도에서 감시되고 있는 대상에서 감시 주체의 시점으로 바꾼다. 즉, 보이는 자로부터 보는 자로 바꾼 것이다. 그리고 이 자리바꿈과 더불어, 나우만은 비디오의 매체적 특정성을 찾아내기에는 불확실한 영역으로 들어갔던 것 같다.

9. 브루스 나우만, 〈라이브-녹화 비디오 복도(Live-Taped Video Corridor)〉, 1970. 가벽, 비디오 카메라, 두 대의 비디오 모니터, 비디오 플레이어, 비디오테이프, 365.8x975.4x50.8cm. 솔로몬 R. 구겐하임 미술관의 판자(Panza) 컬렉션, 뉴욕. 스페론 웨스트워터 소장, 뉴욕. © 브루스 나우만 / ARS, 뉴욕−SACK, 서울, 2023.

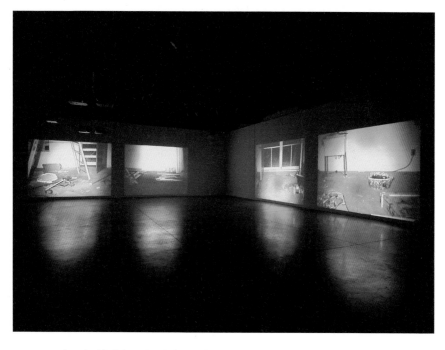

10. 브루스 나우만, 〈작업실을 지도화하기 I(희박한 가능성 존 케이지) MAPPING THE STUDIO I(Fat Chance John Cage)〉, 2001. 일곱 개의 DVD, 일곱 개의 DVD 플레이어, 일곱 개의 프로젝터, 스피커 일곱 쌍, 일곱 개의 로그 북, 각 DVD길이는 05:45:00(컬러, 유성), 가변크기. 라난 재단 컬렉션; 디아 아트 재단에 장기 대여; 뉴욕. 스페론 웨스트워터. ⓒ 브루스 나우만 / ARS, 뉴욕—SACK, 서울, 2023.

비디오는 미학적 토대로서의 아무런 특정성도 갖지 않았을 뿐 아니라, 작품의 의미를 물리적 형식의 특수한 본성을 표출하는 것에 두려는 모더니즘 프로젝트 전체를 무효화하는 것처럼 보였다. 이 개념적 허점은 비평가와 이론가들이 비디오의 모호한 본질 문제에 천착했던 6-70년대에 관심을 끌었다.

프레드릭 제임슨의 반응은 비디오를 후기 자본주의의 주요한 미학적 형식으로 다루는 것이었는데, 이때 제임슨에게 후기 자본주의란 포스트모더니즘을 의미했다. 텔레비전에 대한 레이먼드 윌리엄스(Raymond Williams)의 명칭("총체적 흐름(total flow)")을 채택하고 있지만, 제임슨은 또한 그처럼 지속적이지만 변화 없는 감각적 자극—대부분의 이론가들은 단순히 '지루함(boredom)'이라는 말로 요약하는 지속성(continuousness)—의 내재적 작동 방식과 구조를 규정하고자 했다.[17]

제임슨은 포스트모더니즘이 지루하지 않다고 반박한다. 오히려 그것은 매우 작은 인용들의 지속적인 샘플링이라는 자극의 형식을 만들어내는데, 이때 각각의 샘플링은 내러티브의 신호를 일종의 엠블럼이나 로고로서 내보낸다. 마치 대지 위에 불쑥 솟은 거석이 큐브릭(Stanley Kubrick)의 영화

214

⟨2001 스페이스 오디세이(2001: A Space Odyssey)⟩의 전면적인 개시를 순간적으로 알리는 것처럼 말이다. 포스트모더니즘은 그러한 파편적인 인용들의 콜라주이며, 각각의 파편은 실재의 영역에서 그 어떤 지시대상도 없는 기표가 된다. 만약 비디오가 포스트모더니즘의 대표적 매체라면, 이는 비디오가 이미 존재하는 텍스트의 파편들을 쉼없이 다시 섞는 능력을 가졌기 때문이라고 제임슨은 결론짓는다.

스탠리 카벨에게도 텔레비전은 '총체적 흐름'이라는 개념으로 본질화된다. 그러나 카벨은 이것을 "동시적 사태 수용의 흐름(a current of simultaneous event reception)"이라는 말로 재명명한다.[18] 그는 그러한 흐름이 우리가 일반적으로 보기라고 이해하는 것을 통해 지각되는 것이 아니라 오히려 모니터링(monitoring)이라는 좀 더 수동적인 행위를 통해 지각된다고 주장한다. 즉 비디오에서 텔레비전의 기술적 토대를 본격화하는 것은 감시다. 비디오를 이용한 나우만의 활동은 이러한 주장의 맥락에서 지속적으로 발전해왔다. 비록 이것이 분명 나우만에게 친숙한 분석은 아닐지라도 말이다. 대신 나는 나우만이 본능적으로 도처에 설치된 감시 모니터에 끌렸을 것이라 생각하는데, 바로 이 점이 왜 그가 감시 모니터들을 자신의 비디오 복도에서, 그리고 후일 ⟨작업실을 지도화하

기(Mapping the Studio))에서 지속적으로 사용했는지 설명해
준다.

　　감시나 총체적 흐름 중 어느 것도 비디오의 본질을 파
악하지 못하므로, 나는 본질에 대한 관념에 저항하는 이 매체
에 대한 또 다른 이론으로 관심을 돌리고자 한다. 이것은 새뮤
얼 웨버(Samuel Weber)의 뛰어난 논문 「텔레비전: 세트와 스크
린(Television: Set and Screen)」으로, 이 글은 작가의 비디오 작
업보다 방송 텔레비전에 더 천착하고 있다. 웨버는 그가 텔레
비전의 "구성적 이질성(constitutive heterogeneity)"이라고 부
르는 것을 사람들이 언제나 존중해야 한다는 점에 입각해 [본
질적이고 단일한] 존재론을 거부함으로써 존재론적 질문으로
접근해 들어간다. 그에 따르면, 텔레비전의 규정적 조건은 차
이다. 그것은 영화와 다르며, 일반적으로 시지각으로 알려진
것과도 다르다. 그는 다음과 같이 결론짓는다. "무엇보다 텔레
비전은 그 자체와도 변별된다."[19] 왜냐하면 단수명사인 '텔레비
전'이라는 말이 시사하는 현상 안에는 세 가지 은밀한 다른 작
용들이 있기 때문이다. 생산, 전달(방송), 수용이 그것이다. 만
약 텔레비전이 거리를 두고 무언가를 보는 것을 의미한다면,
이는 또한 텔레비전이 관객 앞에 직접 영상을 전달한다고 말
할 수 있다. 그러나 웨버는 단 하나의 육신이 이러한 영상을 지

216

각할 수 없다고 주장하는데, 이는 그것[영상]이 한 번에 세 가지 다른 장소—녹화 장소, 시청 장소, 전송 장소—에서 발생하기 때문이다. 따라서 텔레비전을 본다는 것은 영상이 머물렀던 세 가지 장소 사이에서 쪼개진 시각적 데이터의 비가시적인 분리를 보는 것이며, 텔레비전 스크린이 하는 일은 이 비가시적인 분리를 취합해, 이를 통합된 상(gestalt)의 단일한 시각적 로고로 바꾸는 것이다. 웨버의 결론에 따르면, 텔레비전은 "변별적 특정성(differential specificity)"이라는 용어로 규정되어야 한다. 비록 이 용어가 모순처럼 들릴지라도,[20] 이는 이러한 형식의 복잡성을 존중하기 위해 반드시 필요하다.

　　〈작업실을 지도화하기〉는 모니터링의 한 형식으로서의 비디오에 대한 나우만의 탐구를 지속한다. 작업실 안에 일곱 대의 카메라가 거치되어 있으며, 각각의 카메라는 나우만의 고양이한테 공격을 받는 쥐떼들이 그 공간 안으로 지속적으로 침투해 들어오는 모습을 기록한다. 바닥의 콘크리트 색과 정확히 일치하는 회색 그림자라 할 수 있는 쥐들은 오직 어둠 속의 작고 몽실한 어른거림과 같은 움직임을 통해 우리의 시각장 속으로 몰려 들어온다. 겨우 눈에 어른거릴 뿐인 그 쥐떼들은 녹화된 장소와 보이는 장소 사이에서 분열하는 시각을 위한 토대다. 프로젝션 스크린은—웨버의 관찰대로—정확

히 이 비가시적인 [시각장의] 분리가 통합된 상(gestalt)으로 나타나는 영역이다.

〈작업실을 지도화하기〉는 카벨과 웨버, 특히 제임슨이 말한 텔레비전의 특정성으로 우리를 이끈다. 왜냐하면 우리가 쥐들의 출현을 끈기 있게 기다리는 만큼, 우리는 마치 꼬마 생쥐 제리가 나타나기를 가만히 기다리는 디즈니 만화의 톰과 같은 그러한 수많은 고양이로 변신하고 있기 때문이다. 토요일 오후 TV 어린이 만화 시간에 대한 기억 때문에 우리는 제임슨의 포스트모던적 인용의 관점에서 수립되는 서사성의 분출 속에 잠기게 된다. 그리고 이는 다시 우리를 특정성에 관한 또 다른 논점으로 데려간다. 이를테면 할당된 구역을 무심히 감시하는 무인 카메라의 형체 없는(bodiless) 시각 형식을 재구성하는 지각 같은 것 말이다. 지금 우리가 벽의 이런저런 부분에 초점을 맞추고 시야에 할당된 것을 보는 것처럼, 우리는 녹화 장치를 육화하는 우리 자신을 느낀다. 우리 자신의 지각장을 과거에 녹화된 것이 거기-있었던 적이-있음(having-been-there of past-time recording)과 지금 시청하고 있는 것이 지금-여기-있음(being-there-now of present reception)으로 분열시키면서 말이다. 나우만의 비디오 복도는, 참여자가 다가갈수록 점점 작아지는 모습이 비치는 모니터를 향해 복

218

도를 걸어 들어가는 자신을 보듯이, 녹화와 시청의 동시성과 감시자와 감시받는 자의 동일성(synonymy) 모두를 연출함으로써 이 상이한 지각을 피했다.

〈작업실을 지도화하기〉에서 경험한 것처럼 감시의 주체가 된다는 것은 미셸 푸코가 『감시와 처벌』에서 정립했던 조건을 뒤집는 것이다. 『감시와 처벌』에서 푸코는 감시탑의 간수가 보이지 않게 되자 감시받는 대상이 감시자의 권위를 내면화해 (교권이나 군령에 복종적인 학생이나 군인처럼) 스스로 자기 자신의 감시자가 되도록 압박하는, 판옵티콘의 지속적인 감시 구조가 훈육적 주체를 산출한다고 주장한다. [반면 나우만의 작업에서] 우리가 이러한 응시의 대상으로서 가질 수 있는 유일한 경험은, 바퀴 달린 의자에 앉아서 그리고 그 수많은 생쥐들처럼 공간을 거슬러 달려가며, 우리가 갑자기 스크린상에 분출하듯 나타나는 그 작은 털북숭이들과 닮은꼴이 되는 순간이다.

나우만이 용어에 세심히 신경 쓰며 자신의 작업에 붙인 부제 '희박한 가능성 존 케이지(Fat Chance John Cage)'는 숙고해볼 만하다.[21] 나는 그것이 시적 매체에 관한 모더니즘적 관념의 대가가 남긴 걸작인 스테판 말라르메의 『주사위 던지기는 결코 우연을 없애지 못할 것이다(Un Coup de Dés

219

jamais n'abolira le hasard)』에 대한 품격있는 참조라고 여긴
다. 만약 존 케이지(John Cage)가 매체를 반영하는 모든 가
능성—녹음된 것과 어딘가에서 들려오는 모든 소리를 음악
으로 만들기—을 비워내는 작곡의 한 형식인 우연의 위대한
사도였다면, 말라르메는 시적인 언어의 마술적 특정성, 특
히 시집의 페이지 위에 시어를 배치하는 것, 하얀색(종이)에
대립되는 검은색(글자), 제본 때문에 접히는 책 가운데 부분
을 건너며 사라지고 다시 나타나는 그러한 특정성에 천착했
었다. 나우만의 부제는 우연성을 암시하는 방식으로 응시의
탈육화에 그리고 관객이 [탈육화된] 응시를 재육화하는 것
에 초점을 맞춘다. 따라서 나는 비록 그것이 자기 차이(self-
difference)에 대한 웨버의 모순적 개념일지라도, 그 부제가
비디오의 특정성에 대한 나름의 헌신을 말하는 것이라고 주
장하고자 한다. 비록 일곱 개의 모니터와 그것들을 둘러싼 벽
때문에 〈작업실을 지도화하기〉가 요즘 유행하는 설치미술처
럼 여겨질지라도, 그 작업은 나에게 그러한 유행을 무시하는
것으로 보일 뿐이다.

　　만약 그렇다면 그의 초기 비디오 복도에서 〈세계 평화
(World Peace)〉와 같은 작업, 그리고 종국에 〈작업실을 지도
화하기〉에 이르기까지, 나우만은 매체에 복무하는 기사들의

220

무리에 덧붙여져야 할 것이다. 존 케이지에게는 실로 "언감생심(Fat Chance)"이겠지만 말이다.

W 말—건축의 참을 수 없는 가벼움
Words—*The unbearable lightness of architecture*

2004년 1월 23일—『뉴욕 타임즈(New York Times)』는 산티아고 칼라트라바(Santiago Calatrava)가 찍은 PATH 전차[22]로 연결된 지하철역의 컬러 사진을 게재했다. 그 역은 대홍수의 40일째 노아의 방주에 내려 앉은 비둘기처럼, 그라운드 제로 [9/11 테러 현장] 옆에 내려 앉았다. 칼라트라바는 순수한 시와 같은 강철의 섬세한 그물을 만들고자 했기에, 그 건축물이 전적으로 키치임을 알아차리지 (혹은 저항하지) 못한다.

　　키치의 끔직함은 동시대적 경험에서 점차 약화되었다. 이 점은 그라운드 제로의 건축가 대니얼 리버스킨드(Daniel Libeskind)의 성공을 보면 명백하다. 리버스킨드는 장소와 구조물의 현실을 감추는 위로의 수사를 쏟아붓는 방식으로 구축학(tectonics)을 언어로 영악하게 대체하는 위선의 대가다. 예를 들면, 리버스킨드는 과거 오라니엔부르크(Oranien-

221

burg)[23]의 유태인 수용소가 있었던 작센하우센(Sachsenhausen)을 도시화하기 위한 공모에서 그 오염된 땅을 수사적으로 정화하는 새로운 수로를 통해 그 장소의 지형에 도전하려는 결심을 했다. 그는 이 거대한 운하를 "희망의 절개지(Hope Incision)"라고 불렀으며, 이를 "생태적으로 토지를 다루는 새로운 방식"으로 기술한 바 있다.[24] 리버스킨드의 계획안이 공모에 명기된 10,000호의 주택을 제공하지 못했기에, 그의 프로젝트는 낙선되었다. 그러나 그 계획이 오라니엔부르크의 시민들에게 끼친 즉각적인 호소력 덕분에, 건립 위원회가 리버스킨드의 아이디어를 재평가하라는 모종의 압력이 시장에게 가해졌다.

리버스킨드는 이로부터 배워야 할 교훈을 놓치지 않았다. 일반인들은 현대건축에서 무게와 지지의 매체인 커튼 월(curtain wall, 외벽)이나 캔틸레버(cantilever, 외팔보) 따위를 이해하거나 신경 쓰지 않는다. 그들은 '희망'이나 '위로', '절망'과 같은 말을 신경 쓸 뿐이다. 상업적 이득을 위해 토지를 개발할 필요성은 매우 커서 어떠한 지역도 얼마나 오염되었는가에 상관없이 거대한 스케일의 '생태적' 재활용을 감당하기에 충분히 가치 있는 것으로 받아들여진다. 그 아래가 독일 최초의 유태인 시신 소각장이었다는 사실에도 불구하고 만약 수천 명의

222

젊은 도시 전문직 종사자들이 "희망의 절개지" 근처의 개발구역 안에 사는 것을 선호한다면, 교훈은 명백하다. 오염이 얼마나 심하든, 언어가 그것을 정화할 것이라는 점이다.

그라운드 제로를 위한 리버스킨드의 당선작은 이 교훈을 맨해튼 남쪽의 황량한 테러 현장으로 가져간다. 물론 거기에는 프리덤 타워도 있으며, 황폐한 [붕괴의] 구멍은 스톤헨지의 거석처럼 일 년에 한 번씩 '웨지 오브 라이트(Wedge of light)'에 의해, 리버스킨드 씨가 "첫 번째 항공기가 국제무역센터에 충돌했던 오전 8시 40분과 두 번째 타워가 붕괴했던 10시 28분에 그 장소를 조명하기 위해 디자인한 거대한 공공적 오픈 스페이스"라 설명했던 빛줄기에 의해 기념될 것이다. 리버스킨드 씨는 그 새와 같은 PATH 터미널을 상찬해 마지 않는다. "[PATH 터미널은] 쐐기를 따라 축으로 자리 잡는다—빛이 열린 지붕을 통해 아래의 플랫폼과 트랙을 관통한다. 그 아이디어는 매우 훌륭하게 수용되고 구현되었다."

A**X**ial—*the aneurysm of lightness*
축의—가벼움의 동맥류

아무도 그러한 수사가 얼마나 키치적인지 혹은 그것이 얼마나 9/11테러의 비극적 공간을 참을 수 없이 가볍게 만드는지 고민하지 않는다. [PATH 터미널의] 활기 찬 건축적 선언은 가짜 감정과 기만적인 위로의 '똥(shit)' 속에 테러의 비극을 빠뜨릴 뿐이다. 키치는 당대 문화의 감상주의가 봉인 해제시킨 해묵은 관념처럼 보인다. 그것은 기억의 통로에 난 폭력적인 파열 속에서 씻겨나가 버린 개념이며, 그리하여 프리덤 타워(자유의 여신상을 흉내 내도록 교묘하게 꾸며진)나 웨지 오브 라이트 혹은 착지하는 새처럼 고안된 지하철역과 같은 농담을 던질 뿐이다.

대부분의 설치미술의 터무니없음(bathos)은 바로 이러한 점에서 용인될 수 없다. 빌 비올라는 수조 안에 녹화된 인간 이미지를 담그는 것을 좋아한다. 이를 통해 갤러리들이 음극선관의 푸른색 빛에 흠뻑 잠기도록 말이다. 초월의 치유적 아우라가 [역설적이게도] 죽음의 도상들 위에 떠도는 것이다.

224

상상의 미술관

앙드레 말로의 『상상의 미술관(Le musée imaginaire)』은 사진의 승리를 찬양한다. 사진이 멀리 떨어져 있는 걸작들을 접근 불가능한 위치(캄보디아의 앙코르와트 사원처럼)로부터 부르주아적 작품집의 지면으로 전달해주기 때문이다. 조르주 뒤튀(Georges Duthuit)[25]는 고고학적 장소들을 발가벗기자는 말로의 행복한 격려를 제국주의의 한 방식으로 간주했다. 그의 신랄한 반응은 상상할 수 없는 미술관(le musée inimaginable)이었다.

벽 없는 미술관

말로의 벽 없는 미술관은 특정한 매체의 질서를 방해하기 위해, 말하자면 그것을 씻어내 버리기 위해 역사적 미술을 유희적으로 약탈했던 포스트모더니즘의 전신이었다. 만일 기사들이 항상 자신들의 행마를 반대 색의 정사각형 위에서, 그리하여 설치미술을 훌쩍 뛰어넘어 마친다면, 그들은 또한 모더니즘 예술의 전 분야를 포크에 걸리게 한다. 20세기 초 미술관 갤러리들이, 뒤샹의 〈에탕 도네(Etant Données)〉, 리시츠

225

키(El Lissitzky)의 〈시연실(Demonstration Room)〉, 슈비터스 (Kurt Schwitters)의 〈메르츠바우(Merzbau)〉와 같은 조각적 유입물의 설치장으로 변형된 것이 그 예다.

　　모던 예술은 자신의 전 역사에 걸쳐 모순적이게도 미술관 갤러리들을 설치의 장소로 또는 작가의 작업 속에서만 설명되는 설정(setting)으로 간주하도록 변화해왔다. 엘 리시츠키는 하노버 미술관의 갤러리를 그의 〈시연실〉을 통해 아카이브로 변형시켰다. 미닫이 스크린 위에 그림들이 걸려서, 관람객은 임의로 그것을 밀고 당겨볼 수 있었다(큐레이터가 미술관의 '어두운 수장고'에서 그리 하는 것처럼 말이다).

　　[1장에서 언급된] '세 가지 사건'을 떠올려본다면, 우리는 필라델피아 미술관 한가운데에 〈에탕 도네〉를 구축한 뒤 상을 보게 된다. 그의 〈큰 유리(Large Glass)〉(원제: 〈그녀의 신랑감들에 의해 발가벗겨진 신부, 조차도(The Bride Stripped Bare by Her Bachelors, Even)〉)에 대한 재해석인 그 작업은 건초더미 위에 사지를 벌리고 누운 벌거벗은 신부의 디오라마이며, 사람들의 시야에서 그 볼거리를 막아주는 낡은 문짝에 뚫린 두 개의 구멍을 통해 들여다보도록 관객의 시점에 딱 맞추어져 있다. 관객은 관음증 환자가 되는 동시에, 자신의 시각적 대상을 다른 누구와도 나누지 않는 고독한 구경꾼이 되고

226

만다. 뒤샹의 설치는 한 번의 손놀림으로 예술의 본성과 미술관의 본성 모두에 대한 수세기 간의 지혜를 휩쓸어버린다. 임마누엘 칸트(Immanuel Kant)는 『판단력 비판(The Critique of Judgment)』에서 미적 판단의 대상, 즉 예술작품을 위한 네 가지 조건을 제공한 바 있다. 이러한 조건 중 하나는 '이것이 아름답다'는 판단이 반드시 '보편적인 목소리'에 따라 내려져야 한다는 것이며, 이때 보편적인 목소리란 모든 이들에게 적용되는 것으로서 단지 나의 개인적인 취향에 적용되어서는 안 된다. 이 '보편적인 목소리'를 강화하는 것은 계몽의 기획에서 탄생한 미술관인바, 이 미술관은 미술품을 전시실에 방문하는 모든 방문자가 공히 감상토록 허락하는 것이지 단지 뒤샹의 고독한 관찰자(solitary voyeur)에게만 허락하는 것이 아니다. 뒤샹이 기사가 아니라는 점은 말할 필요도 없다. 그의 예술은 전적으로 매체를 흐트리며, 그것을 그 어떤 판단에 근거해서조차 무효화한다.

국립시청각센터에서의 카티

나는 이 책을 위해 연구하면서 설치미술에 익숙하지 않은 독자들을 위해 도쿠멘타 X에 출품된 설치 작업 사진을 찾으려

227

노력했다. 놀랍게도 전시 카탈로그나 도쿠멘타에 대한 다른 어떤 리뷰에서도 내가 찾는 종류의 사진이 나오지 않았다. 나는 스틸 사진이 작업의 진면목을 보이지 못하리라 염려한 나머지 카트린 다비드가 그러한 이미지들을 통제했다고 느끼기 시작했다. 나는 밤마다 아르테(Arte)의 TV 프로그램에서 설치미술들을 보았던 것을 기억해냈고, 그것들을 다시 보기 위해 국립도서관의 INA로 찾아갔다. INA는 국립시청각센터(Institutes National d'Audiovisuel)를 의미하며, 프랑스 미디어에서 방영된 적이 있는 모든 프로그램을 녹화해둔 엄청난 국립 아카이브다. 이곳이 내가 1997년 8월 20일에 방영된 아르테의 프로그램 '현대미술의 만남, 카트린 다비드와 도쿠멘타 X(A la contre de l'art contempoain, Catherine David et la Documenta X)'를 보았던 곳이다. 기차에서 카트린 다비드와 진행한 45분간의 인터뷰를 담은 그 프로그램은 전시 참여작에 대한 그녀의 탐색 과정을 뒤돌아보고, 그녀가 자신의 주장을 브라이언 도허티의 주장과 연관시킨 대로, 화이트 큐브에 대한 자신의 입장을 전개해나간다. 그녀를 내 책의 한 캐릭터로 만듦으로써 디킨스를 따른다면 부당한 일일까? 그녀의 캐릭터는 그녀가 아르테 방송에 빌려준 공적인 목소리이고, 도쿠멘타의 감독직은 예술계가 수여할 수 있는 가장 강력한 플

228

랫폼이다. 분명 도쿠멘타는 감독이 옹호하는 입장을 펼칠 수밖에 없다. 카트린 다비드는 파리에 있는 또 다른 매우 유명한 미술기관으로, 동시대 미술을 다루는 미술관인 죄드폼(Jeu de Paume)의 큐레이터였다. 그녀는 호감형에 지적이고, 달변가다. 그러니 나는 그녀가 자격 있는 적수라고 생각한다.

확장된 영역으로서의 매체

이 책을 여는 경구 '뇌―매체는 기억이다'는 특히 마셜 매클루언의 경구 "매체는 메시지다"에 대립한다. 매클루언은 매체의 비(non-)특정성에, 항상 이전의 또 다른 매체를 가리키는 매체의 메시지에 환호한다. 그리하여 이 매체 이론가에게는 문자 언어가 인쇄술의 내용이고 인쇄는 전보 매체의 내용인 것처럼, 글쓰기의 내용은 말하기다. 반면 "매체는 기억이다"라는 말은 특정한 장르의 선구자들이 기울인 노력을 현재를 위해 보존하는 매체의 힘에 대해 역설한다. 이러한 보존을 망각하는 것은 기억의 적이며, 그것은 바로 [앞서 언급한] 세 가지 사태가 조장한 망각을 말한다. 따라서 /매체/의 패러다임은 기억 대 망각(memory versus forgetting)의 구도로 도식화될 수 있다.[26] 구조주의의 중립축(neutral axis)에서 비(非)기억과 비

매체

기억 망각

키치 기술적 토대

비기억 비망각

설치미술

(非)망각의 조합은 설치미술일 것이다. 우리는 레베카 혼의 작업과 같은 설치미술에서 자크 라캉이 편지(letter) 혹은 탁월한 기표라 부른 것의 고집스러운 지속을 본 적 있다. 이러한 점에서 '편지'는 회화에 대한 특정한 기억으로부터 얼마나 열심히 달아나려 하든지 간에, 결코 달아날 수 없는 실천의 무의

230

식이다. 혼의 〈재의 책〉이 단색 추상을 동시대의 관심으로 밀어넣어 그것을 잊을 수 없게 만드는 것처럼 말이다.

확장된 영역을 채워보자면, 기억과 그것의 반대항(비기억)의 조합인 키치가 있다. 이 구도에서 키치는 대량 생산된 물질(포마이카)이 수공예적 원본(목공예)을 흉내 내는 방식으로, 대량 생산품이 오직 하찮은 위조를 통해 기억될 수밖에 없는 방식으로 작동한다. 반면에 망각과 비망각의 조합은 기술적 토대가 될 것이다. 여기서 (유화와 같은) 고갈된 매체를 망각할 필요성은 그럼에도 그것들의 역사적 순간들을 불러낸다―루샤의 〈얼룩〉이 우리를 얼룩 회화로 데려갈 때처럼, 마치 그가 잊어버리려고 하는 매체에 대한 역사적 기억으로 거슬러가는 '호랑이의 도약(Tiger's leap)'처럼 그 순간들을 불러내는 것이다.

U 언더 블루 컵―얼룩의 아포리즘
 nder Blue Cup—*The aphorism of the stain*

이 글의 서두에서 나는 "이 서사를 동시대 미술에 결부시킨 후 사라질 것"이라 약속했었다. 그럼에도 나는 매체를 오토마티

231

즘을 가능케 하는 [과거의] 전통을 반영하기 위해 기억의 중첩을 요구하는 것으로 보았다. "매체는 기억이다"라는 말은 그 뒤에 "얼룩에 대한 기억상실"을 따라 나오게 하는 첫 번째 아포리즘적 환기다. 나 자신의 기억력에 대한 [질병의] 공격과 매체의 기억을 위협하는 "그 세 가지 사건" 사이의 유사점이 독자들의 호기심을 자극할 서사를 제공한다. 그것은 한가한 호기심이 아니다. 내 생각에 그것은 이 책의 아포리즘적 연결망 속으로 빠져드는 호기심이다.

나는 태어난다

영어에는 말하기 불가능한 문장들이 있다. 데이비드 코퍼필드[27]의 "나는 태어난다(I am born)"와 같은 문장이 그중 하나이며, 두 번째는 "나는 죽었다(I am dead)"이다. "나는 혼수상태다(I am comatose)"는 틀림없이 세 번째다. 몸의 내재적 지성은 뇌에 가해진 물리적 공격에 몸을 잠들게 하는 방식으로 반응한다. 혼수상태는 뇌의 임무를 덜어주는 동면이며, 그것은 뇌에 스스로를 회복시킬 수 있는 시간과 힘을 준다. 혼수상태에 빠진 동안, 의식은 감각의 물속을 뱀장어처럼 헤엄치는 수영 선수와 같다.

232

중환자실의 간호사들은 혼수상태에 빠진 환자의 가족이 환자에게 책을 읽어주거나 말을 걸어서 그들의 지각 반응을 자극하도록 권한다. 내 남편 드니(Denis)는 침대가에 내가 제일 좋아하는 책 중 하나를 가져와 그 책『우리의 상호 친구(Our Mutual Friend)』를 읽기 시작했다. 프랑스 산문을 읽는 데는 뛰어났지만, 그의 영어 발음과 표현은 덜 분명하다. 그 디킨스 소설의 여덟 번째 장「부도덕한(unconscionable)」을 읽는 동안, 즉 그 책의 주인공이 미래의 고용주에게 말하기를, "나는 당신이 나를 보자마자 받아들여서 저 거리 밖으로 데리고 나갈 수 있다고 생각할 만큼 그렇게 부...도..덕..하지 않습니다"라고 읽는 동안, 그 낭독 소리의 흐름을 거스르는 큰 동요가 내게 찾아왔다. [나중에] 드니는 혼수상태의 수면 밖으로 빠져나온 나를 봤던 것에 대한 놀라움을 설명한다. 그의 발음을 바로잡기 위해 한 마리의 도도한 돌고래처럼 혼수상태의 물 밖으로 올라온 나 말이다. "부.도.덕.한.이라구!" 내가 마침내 말을 했던 것이다.

　이 기억과 언어의 승리는 이후 며칠간 지속되었다. 전화가 울렸고 내 절친인 [화가] 프랑수아 루앙(Francois Rouan)의 인사를 받았을 때에도 기억과 말이 살아나고 있었다. 루앙이 단 한마디의 영어도 하지 않았던 덕분에 우리는 프랑스어

233

로 대화해야 했으며, 그것은 내가 전화기 너머로 이루어낸 기적적인 성취였다.

모든 것은 서로 연결되어 있다

하지만 언어는 공간적 관계와 같지 않다. 며칠 뒤 병원에서 내게 할당해준 전문 치료사에게 테스트 받았던 형태에 대한 지각적 경험은 달랐다. 나의 줄리(내 모든 치료사들은 줄리라고 이름 붙여졌고 따라서 나는 그들을 "나의 줄리my Julies"라 불렀다)가 내게 그림 퍼즐을 보여주었다. 두 살짜리 아이 수준인 퍼즐은 등대로 연결된 방파제 옆에 어선이 있었으며 위에 구름과 동그란 해가 있는 이미지를 조각조각 나누어놓은 것이었다. 각각의 모양은 검은색 외곽선 안에 밝게 채색된 평평한 조각이었다. 여섯 개 부분으로 나누어진 그 그림은 내가 다시 맞출 수 있도록 쟁반 위에 흩뿌려질 것이었다. 드니의 기대가 무너진 것은 내가 배와 방파제와 하늘을 재구성하기 위해 한 부분을 다른 부분과 결합시킬 수 없었을 때였다. 그것은 공간적 관계를 다루는 유아기적 수준의 임무였고, 나는 그것을 다시는 극복할 수 없을 것만 같았다.

나는 디킨스도, 내 경험들을 이어붙이려는 병원의 지

루한 치료 도구인 퍼즐도 기억하지 못한다. 내가 기억하는 것이라곤 전화가 왔다는 것과 모든 거울을 떼어내 버린 벌거벗은 내 병실이다. 로버트 맥크럼(Robert McCrum)은 뇌졸중의 회복을 다룬 책『내 일년 간의 휴가(My Year Off)』에서 휠체어에 실려 병원 밖으로 나갈 때의 일화를 전한다. "나가는 길에 우리는 한 남자를 지나쳤는데 그의 머리는 마치 중고 축구공처럼 전체를 둘러서 꿰매져 있었지."[28] 거울이 제거된 것은 그렇게 해서라도 내가 수술을 위해 면도된 내 민머리를 보지 않게 하기 위한 것이리라. 친구들은 내게 병에 대한 일기를 쓰라고 권했다. 하지만 나는 병의 시작 단계와 최초의 발작, 수술들, 또는 내 혼수상태에 대한 아무런 기억이 없었기에 일기에 손을 댈 수 없을 것만 같았다.

내가 불러낼 수 있는 기억이라곤 오직 그 얼룩[29] 주위를 맴도는 이 스물여섯 개 아포리즘의 연결망뿐이다.

235

주

하나 씻겨나가다

1. Jean-Luc Nancy, *The Muses*, trans. Peggy Kamuf (Stanford: Stanford University Press, 1994), p. 2.

2. 자크 데리다(Jacques Derrida)는 "Signature, Event, Context"에서 "반복 가능성 (iterability)—코드에 의해 구조화된 메시지의 반복—은 발신자의 의도된 뜻(the vouloir dire)을 메시지에 담기 위해 수신자나 발신자의 존재를 무관하게 만든다"고 주장한다. In Derrida, *Margins of Philosophy*, trans. Alan Bass (Chicago: University of Chicago Press, 1982).

3. [옮긴이] 콜베르는 루이 14세 시대의 정치가로 재무장관을 역임했다.

4. 위베르 다미쉬는 *L'amour m'expose* (Brussels: Yves Gevaert, 2000)에서 이를 명시적으로 다루고 있다. 이 책은 2000년 8월 보이만스 판뷔닝언 미술관(Museum Boijmans Van Beuningen)에서 열린 그의 전시회 《행마(Moves)》에 대한 회고록이다. 그는 「비숍의 대각선(The Bishop's Diagonal)」이라는 챕터에서 비숍의 움직임을 다음과 같이 분석한다. "그 자체가 축에서 벗어나더라도, 비숍은 가로와 세로줄 사이로, 말하자면 교차점을 가로질러 움직인다. (원근법 구조 안에서) 체스판 바닥의 평행선 배치를 지시하는 모델에서 비숍의 대각선은, 기사의 움직임처럼, 게임과 게임의 상대적 임의성에 기본이 되는 관습을 보여준다. 그리고 이것은 이러한 움직임이 동시에 파괴적이며 또 건설적일 수 있다는 점에서 더욱 그렇다. 체스판에서 말의 모든 이동은 제한되고 신중하게 계산된 것임에도 위치 변환에 해당한다. 그럼에도 게임이 진행됨에 따라 어느 정도의 엔트로피가 작용하든, 행마의 연계 효과가 일어나고 말들은 점진적으로 감소하게 된다."

237

5. T. J. Clark, *The Sight of Death* (New Haven: Yale University Press, 2006), p. 5.

6. [옮긴이] figuring forth는 떠올린다(기억한다)와 밖으로 꺼낸다(형식화한다)라는 두 가지 의미를 담은 크라우스의 표현으로서, imaging forth와 함께 기술적 토대의 주요 기능을 설명하는 용어로 책 전반에 수차례 등장한다. figure forth는 '떠올려내다', image forth는 '표상해내다'로 번역한다.

7. 그린버그는 자신의 글「모더니스트 회화(Modernist Painting)」(1960)에서 다음과 같이 주장한다. "각 예술에 독특하고 적절한 권한 영역은 각 예술 매체가 지닌 고유한 본성과 일치한다는 사실이 곧바로 드러났다. 자기 비판의 과제는 각 예술의 효과 중에서 다른 예술의 매체로부터 혹은 다른 예술의 매체에 의해 빌려왔다고 여겨질 법한 모든 효과를 제거하는 것이 되었다." In Clement Greenberg, *The Collected Essays and Criticism*, ed. John O'Brian, vol. 4 (Chicago : University of Chicago Press, 1993), p. 86.

8. Stanley Cavell, *The World Viewed* (Cambridge: Harvard University Press, 1979), p. 104: [국역본] 스탠리 카벨, 『눈에 비치는 세계』, 이두진·박진희 옮김(파주: 이모션 북스, 2014).

9. [옮긴이] 그린버그의 이론은 평면성을 회화의 역사적 본질로 설정하면서 동시에 그림이 평면적인 사물로 변하는 것을 경계한다. 마찬가지로 그는 평면적인 예술이 재현적 환영을 거부하지만 동시에 순수 시각적 환영(optical illusion)을 허용한다고 주장함으로써 평면성으로의 완전한 소급을 거부한 바 있다.

10. [옮긴이] 오토마티즘이라는 용어는 카벨이 초현실주의의 자동기술법에 착안해 하나의 구성 원리로 확장시킨 개념이다. 자동기술법이 초현실주의에 고유한 표현 방법인 반면, 카벨의 용어는 보다 광범위한 매체의 작동 원리 혹은 예술의 표현 원리를 지칭한다. 마치 사진가(혹은 영화감독)가 자기 매체의 (기술적) 규칙에 자동적으로 복종함으로써 자신들이 불러오고자 하는 세계 경험의 신뢰성을 높이는 것처럼, 오토마티즘은 작가들이 채택하는 매체의 규칙이 자동적으로 자신들에게

238

창작의 계기와 과정을 허락하는 원리다. 본 번역서에서 이 용어는 초현실주의의 자동기술법과 구분하기 위해 오토마티즘이란 원어를 그대로 사용한다.

11. Stanley Cavell, 같은 책, pp. 101ff. 그는 "나는 모더니즘 작가의 임무를 새로운 예술을 창조하는 것이 아니라, 자신의 예술을 통해 새로운 매체를 창조하는 것으로 규정한다. 우리는 이것을 새로운 오토마티즘을 확립하는 임무로 여길 수 있을 것이다"라고 썼다(p. 104).

12. [옮긴이] 프리드는 그의 유명한 논문 「미술과 사물성(Art and Objecthood)」 (1967)에서 조각을 3차원적 물질성의 극단으로 환원해버린 미니멀리즘의 미학적 오판을 즉자주의, 사물성, 연극성 등의 이름으로 비판한 바 있다.

13. Michael Fried in Hal Foster, ed., *Discussions in Contemporary Culture*, no. 1 (Seattle: Bay Press, 1987), p. 73.

14. [옮긴이] 프리드는 「형식으로서의 형태(Shape as Form)」(1966)에서 스텔라와 같은 화가들이 사용한 캔버스의 다양한 형태가 그 내부에 그려진 그림의 구성 원리를 제공한다고 주장하며, 캔버스의 형태를 일종의 매체("shape as a medium")로 인정한다.

15. Michael Fried, *Art and Objecthood* (Chicago: University of Chicago Press, 1998), p. 41.

16. Michel Foucault, *The Archaeology of Knowledge*. trans. A. M. Sheridan Smith (New York: Pantheon Books, 1972), p. 127. [옮긴이] 푸코가 [경험적] 역사성과 [선험적] 아프리오리를 "당황스럽고" "야만스럽게" 조합해 역사적 아프리오리를 소환한 이유는 진리를 구성하는 언설이 선험적이며 동시에 하나의 역사이기 때문이다. 이때 이 언설의 역사, 즉 문법의 역사는 "시간속에서의 분산의 형태, 계승[국역본에서는 '계기'로 번역됨]의 안정성의 그리고 재활성화의 양태"를 포함한다: [국역본] 미셸 푸코, 『지식의 고고학』, 이정우 옮김(서울: 민음사, 2000), p. 185.

17. 미셸 푸코는 *The Order of Things: An Archaeology of the Human Sciences* (New

York: Pantheon Books, 1971), p. 218 에서 "하나의 유기적 구조와 다른 유기적 구조 사이의 연관은 … 요소들 간의 관계의 동일성임이 틀림없다"고 썼다. (chapter 8, "Labour, Life, Language"를 참조.) ([옮긴이] 크라우스는 푸코가 유비와 계승이라는 언술 양태로 근대의 경제학과 생물학을 재구축해낸 것처럼, 그린버그 역시 동일한 방식으로 (가령 추상표현주의의 평면성이 마네의 평평한 화면과 '유비'를 이루고 그것을 '계승'했다고 주장하는 것처럼) 모더니스트 회화의 발전 과정을 구축하고 있다는 점을 지적하고 있다.)

18. *The Order of Things*의 구조에 대한 푸코와 비코의 관계를 논의한 헤이든 화이트 (Hayden White)의 "Foucault Decoded"를 보라: [국역본] 미셸 푸코, 『말과 사물』, 이규현 옮김 (서울: 민음사, 2012). Hayden White, *Tropics of Discourse* (Baltimore: Johns Hopkins University Press, 1978), p. 254.

19. Cavell. *The World Viewed*. p. 107.

20. [옮긴이] 크라우스의 포스트미디엄 이론에서 가장 중요한 용어 중 하나인 'technical support'는 국내에서 대개 '기술적 지지체'라는 말로 번역되어왔다. 그러나 본문에서 크라우스가 거듭 주장하는 것처럼, 그녀가 medium이라는 말 대신 technical support라는 말을 쓰자고 제안하는 이유는 매체라는 용어가 담고 있는 물질성(물리적 개체)에 대한 강한 그린버그적 논조가 매체의 역사성과 기술적 이종성을 포괄하지 못하기 때문이다. 그러한 매체(medium)의 대체어인 technical support를 '기술적 지지체(體)'로 번역함으로써 이 새로운 용어에 매체의 물리성(-체)을 다시 주입하는 것은 매우 모순적이다. 이에 본 역서에서는 '기술적 지지체' 대신 '기술적 토대'라는 용어를 사용한다. 번역서 곳곳에서 크라우스가 technical support를 캔버스나 대리석과 같은 물질적 대상이 아니라, '이동성' 또는 '연쇄성'과 같은 역사적이고 기술적이며 재귀적인 토대 구조나 규칙으로 이해하고 있음이 확인된다.

21. Roland Barthes, *The Neutral*, trans. Rosalind E. Krauss and Denis Hollier (New

York: Columbia University Press, 2005), p. 42: [국역본] 롤랑 바르트, 『중립』, 김웅권 옮김(서울: 동문선, 2004). [옮긴이] 콜레주 드 프랑스 강의록인 『중립(The Neutral)』에서 패러다임은 '중립(neutre)'이라고 하는 중도적, 타협적 담론을 위반하는 구조로 상정된다. 바르트는 패러다임이 "중립에 반기를 든 법칙"으로서 "긍정/부정(+/-)"으로 표현된다고 말한다. 패러다임은 이러한 이항 대립의 구조 속에서 분명해지는 담론의 패권이다.

22. [옮긴이] 크라우스가 「확장된 영역에서의 조각」(1978)이라는 논문에서 제시한 유명한 도식의 배경이 된 클라인 그룹을 의미한다. '클라인 그룹(Klein Four-Group/클라인 4원군)'이란 1872년 독일의 수학자인 펠릭스 클라인(Felix Klein)이 고안한 수학적 모델로서 네 가지 원소로 구성되며, 각각의 원소가 특정한 조건하에 교환 관계를 형성한다. 레비스트로스는 자신의 문화인류학적 분석의 모델로 클라인 그룹을 사용한 바 있으며, 그레마스(A. J. Greimas)의 기호사각형(크라우스 도식의 기본형)은 바로 이러한 구조주의적 선행 연구의 영향 속에서 탄생했다.

23. 확장된 영역은 나의 *The Originality of the Avant-Garde and Other Modernist Myths* (Cambridge: MIT Press, 1985)에서 발전된다. 기억과 망각의 이분법은 제3장 「확장된 영역으로서의 매체(The Medium as Expanded Field)」에서 전개된다.

24. [옮긴이] 칸트에게 초월적 연역의 기본 조건은 개념이 경험에 우선할 수 있다는 것이고, 이때 이 개념의 우선성은 '경험 가능성의 조건'에 의해 보증된다. 크라우스는 칸트의 이러한 주장을 근거로 예술의 결과에 우선하는 원인을 연역해 내는 일(figuring for the / imaging forth)이 논리적으로 충분히 가능함을 주장하고 있다.

25. 현대미술에 익숙한 독자라면 여기서 크리스 버든(Chris Burden), 로버트 스미스슨(Robert Smithson), 리처드 롱(Richard Long), 그리고 월터 드 마리아(Walter De Maria)의 작품을 예시로 떠올릴 것이다.

26. 독자들은 여기서 안젤름 키퍼(Anselm Kiefer), 산드로 키아(Sandro Chiao), 엔조 쿠치(Enzo Cuchi)와 같은 포스트모더니즘 작가를 떠올릴 것이다.

27. Cavell, *The World Viewed*, p. 105.

28. [옮긴이] 실제로 루샤의 〈선셋 스트립의 모든 빌딩(Every Building on the Sunset Strip)〉(1966)은 마치 할리우드 촬영 장비처럼, 픽업 트럭에 카메라를 거치하고 수초 간격으로 자동 촬영되도록 세팅한 후 그 거리를 주행하며 제작한 것이다.

29. Roland Barthes, *Camera Lucida*, trans. Richard Howard (New York: Hill and Wang, 1981), p. 3: [국역본] 롤랑 바르트, 『밝은 방』, 김웅권 옮김(서울: 동문선, 2006). [옮긴이] 바르트는 『밝은 방』의 서두에 사진의 존재론적 불확실성을 '게니우스'와 연관시킨다. 램프의 요정 '지니'의 어원이기도 한 게니우스는 거기에 있으나 확신할 수 없고 오직 소환해내려 애쓸 때 나타나는 현상학적 요정과 같다. 크라우스는 여기서 어떤 작품의 기술적 토대를 (캔버스나 대리석과 같은 전통적인 매체와 달리) 눈에 쉽게 보이지 않지만 항상 거기에 있으며 자동적으로 작품을 존재하게 하는 게니우스로 비유하고 있다.

30. 같은 책, 117.

31. Jacques Derrida, *Speech and Phenomena*, trans. David Allison (Evanston: Northwestern University Press, 1973), p. 59: [국역본] 자크 데리다, 『목소리와 현상』, 김상록 옮김(고양: 인간사랑, 2006).

32. 같은 책, p. 6.

33. 같은 책, pp. 59, 58.

34. In Catolyn Christov-Bakargiev, *William Kentridge* (Brussels: Palais des Beaux-Arts, 1998), p. 75.

35. Thierry de Duve, *Kant after Duchamp* (Cambridge: MIT Press, 1996), p. 333를 보라.

36. 같은 책, p. 145.

37. [옮긴이] Joust는 중세 기사들의 마상 창 시합을 일컫는 용어로, 기사도의 가장 명예로운 대결이다.

38. 티에리 드 뒤브(Thierry de Duve)에 따르자면 그것은 "마치 이 본질이 특정한 것

242

이 아니라 일반적인 것과 같다"(같은 책, p. 151). 여기서 우리는 "왜 다만 하나가 아닌 여러 개의 예술이 있는가"라는 장뤄크 낭시의 질문을 떠올릴 필요가 있다.

39. De Duve, *Kant after Duchamp*, p. 151.

40. [옮긴이] 셰익스피어의 『템페스트(The Tempest)』에 나오는 요정 에어리얼의 노래 구절.

41. Maurice Merleau-Ponty, *The Phenomenology of Perception*, trans. Colin Smith (London: Routledge and Kegan Paul, 1962), p. 68: [국역본] 모리스 메를로 퐁티, 『지각의 현상학』, 류의근 옮김(서울: 문학과지성사, 2002).

42. [옮긴이] 카산드라는 트로이의 예언자로서 트로이의 멸망을 누설한 죄로 신의 노여움을 사 죽임을 당한다. 미래를 정확히 예언할 만큼 뛰어난 혜안을 가졌지만 결국 자신과 자기 세계의 종말에 대해서는 알지 못했던 것이다. 크라우스는 키틀러와 같은 미디어 학자가 체계적으로 매체의 종말을 예언하는 데 성공했지만 그와 같은 예언이 매체 전체의 붕괴를 초래한다는 것을 예측하지 못했기에 그를 카산드라 같은 맹목적인 예언자로 여긴다.

43. Marshall McLuhan, *Understanding Media: The Extensions of Man* (New York: Signet Books, 1964), and *The Gutenberg Galaxy* (Toronto: University of Toronto Press, 1962: [국역본] 허버트 마셜 매클루언, 『미디어의 이해』, 김성기·이한우 옮김(서울: 민음사, 2002); and Friedrich Kittler, *Gramophone, Film, Typewriter*, trans. Geoffrey Winthrop-Young and Michael Wmz (Stanford: Stanford University Press, 1999: [국역본] 프리드리히 키틀러, 『축음기, 영화, 타자기』, 유현주·김남시 옮김(서울; 문학과지성사, 2019).

44. Kittler, *Gramophone, Film, Typewriter*, p. 2.

45. Walter Benjamin, "The Work of Art in the Age of Mechanical Reproduction," in Benjamin, *Illuminations*, trans. Harry Zohn (New York: Schocken Books, 1969), p. 222: [국역본] 발터 벤야민, 『기술복제시대의 예술작품/사진의 작은 역사 외』,

최성만 옮김(서울: 길, 2007) 외. 이에 대해서는 Kittler, *Gramophone, Film, Typewriter*, p. 3를 보라.

46. Benjamin, "The Work of Art in the Age of Mechanical Reproduction," p. 223.

47. Kittler, *Gramophone, Film, Typewriter*, pp. 3, 200. [옮긴이] 키틀러는 심각한 시력 감퇴로 고통받던 니체가 타자기로 글쓰기를 전환하게 된 과정(타자기에 의해 니체의 눈은 더 이상 자신이 휘갈겨 쓴 육필 원고를 검토해야 하는 고통으로부터 자유로워짐)을 세밀히 묘사하며, 글쓰는 도구가 글쓴이의 사유와 문체에 영향을 미친다고 주장한다.

48. Benjamin, "The Work of Art in the Age of Mechanical Reproduction," p. 237.

49. Geoffrey Winthrop-Young and Michael Wutz, "Translators' Introduction," in Kittler, *Gramophone, Film, Typewriter*, p. xxxv.

50. Fredric Jameson, The Political Unconcious (Ithaca: Cornell University Press, 1981), p. 154: [국역본] 프레드릭 제임슨, 『정치적 무의식』, 이경덕·서강목 옮김(서울: 민음사, 2015). [옮긴이] 하부의 열망이 상부의 체계들을 무의식적으로 (혹은 '상상적으로') 조건화한다는 것이 제임슨이 '정치적 무의식'이라는 용어로 설명하고자 한 역사적, 문학적 사태다. 제임슨은 하부와 상부의 이항적 대립에서 발생하는 모순들을 레비스트로스의 구조주의를 빌어 일종의 확장적 서사로 기술한다. 이때 이 확장을 견인하는 정치적 무의식은 두 계급적 대립항 간의 모순에 의한 "견딜 수 없는 폐쇄로부터 벗어나기를, 그리고 (최초의 모순 속에 이미 내재한 불일치에 근거하는) 하나의 해결책을 추구"하며, "문화라는 주제"를 전통과 혁신이 구성하는 기호적 관계망 안에 일종의 해결책으로 위치시킨다(제임슨은 그렇게 중국 문화 혁명의 필연성과 당위성을 옹호한다). 크라우스가 기억과 인쇄된 책 사이의 관계가 실재와 영화라는 이항구조로 확장된다고 주장하는 것은 바로 이 같은 구조주의적 판단에서다.

51. Winthrop-Young and Wutz, "Translators' Introduction," p. xxxvi를 참조하라.

244

52. [옮긴이] 작은 상자에서부터 큰 상자에 이르기까지 차례로 꼭 끼게 들어갈 수 있게 한 상자 한 벌.

53. 새뮤얼 웨버는 텔레비전의 '구성적인 이질성(Constitutive heterogeneity)'에 대한 분석에서 [텔레비전의 출현과 함께] 새롭게 초래된 지각, 수신, 전송의 형식을 논하는데, 이 중 뒤의 두 가지는 텔레비전이 방송된다는 사실의 효과다. Samuel Weber, "Television: Set and Screen," in Weber, *Mass Mediauras: Form, Technics, Media* (Stanford: Stanford University Press, 1996), pp. 109-110.

54. [옮긴이] 『마담 보바리(Madame Bovary)』에서 플로베르(Gustave Flaubert)는 자유 간접 화법을 구사하는데 이는 등장 인물(엠마 보바리)의 마음속 생각을 직접 말하듯(들리듯) 서술하는 서사 방식이다.

55. [옮긴이] '그림 속 그림', '이야기 속 이야기', '극중극(劇中劇)'처럼 서사의 복합적 효과를 만들어내는 격자형 구조.

56. Merleau-Ponty, *The Phenomenology of Perception*, p. 68.

57. Roland Barthes, *Writing Degree Zero*, trans. Annette Lavers (New York: Hill and Wang, 1968), p. 16: [국역본] 롤랑 바르트, 『글쓰기의 영도』, 김웅권 옮김(서울: 동문선, 2007).

58. Emile Benveniste, "The Correlation of Tense in the French Verb," in Benveniste, *Problems in General Linguistics*, trans. Mary Elizabeth Meek (Coral Gables: University of Miami Press, 1971), pp. 205-222를 보라: [국역본] 에밀 뱅베니스트, 『일반언어학의 여러 문제1』(2012), 『일반언어학의 여러 문제2』(2013), 김현권 옮김(서울: 지만지).

59. Barthes, *Writing Degree Zero*, p. 16.

60. Barthes, *The Neutral*, p. 54: [국역본] 롤랑 바르트, 『중립』, 김웅권 옮김(서울: 동문선, 2004). [옮긴이] 바르트는 여기서 "두 개의 대립되는 특질이 있고, 이것들을 결합하고 화해시키는 특질이 있다"고 말하며 언어학자 브론달이 이 중립을 '복

245

합도' 또는 '영도'로 지칭한 것을 언급한 바 있다. 두 개의 대립되는 특질을 중재하는 중립으로서 영도는 가령 '매운/부드러운'을 중재하는 '쓴'과 같은 형용사다.

61. [옮긴이] 기술적 토대의 기호사각형을 해설하는 것이다. 이 사각형 도식은 이 책 3장의 말미에 소개된다.

62. Raymond Queneau, *The Bark Tree*, trans. Barbara Wright (London: Calder and Boyars, 1968), p. 244.

63. 『밝은 방(Camera Lucida)』에서 롤랑 바르트는 이것을 타타타(Tathata [공(空)의 절대성―옮긴이])라고 불렀다. 이에 대한 내용은 나의 책 *The Originality of the Avant-Garde*에 수록된 글 "Notes on the Index"를 보라.

64. Barthes, *Camera Lucida*, p. 15.

65. Barthes, *Writing Degree Zero*, pp. 14-15.

66. *Mallarmé*, trans. Wallace Fowlie (Chicago: University of Chicago Press, 1954), p. 227. 원문은 Stephane Mallarme, *Oeuvres completes* (Paris: La Pléiade, Editions Gallimard, 1945), p. 27를 참조하라.

67. [옮긴이] 3권으로 구성된 19세기 영국의 소설 출판물 형식.

68. [옮긴이] 프랑스 신문의 문예란.

69. [옮긴이] 노동자들의 거리.

70. Roland Barthes, *The Pleasure of the Text*, trans. Richard Miller (New York: Hill and Wang, 1975), pp. 14-15: [국역본] 롤랑 바르트, 『텍스트의 즐거움』, 김희영 옮김(서울: 동문선, 2022).

71. 같은 책.

72. [옮긴이] 수사적 효과를 위해 단어, 문장, 문단 사이에 접속사 등의 연결사를 생략하는 기법으로, 이와 반대로 각 항목 사이를 연결해주는 접속사를 사용하는 것을 폴리신데톤(polysyndeton)이라고 한다.

73. 같은 책, p. 12.

246

1. [옮긴이] 카르스텐 휠러(Carsten Höller)와 로즈마리 트로켈(Rosemarie Trockel)의 〈돼지들과 사람들을 위한 집(Ein Haus für Schweine und Menschen)〉과 더불어 도쿠멘타 X를 상징하는 작업이 된 로이스 바인베르거의 〈1번 식물 목록에 있는 것(Das über Pflanzen ist eins mit ihnen)〉(1990-1997)은 카셀의 폐쇄된 기차 길에 설치되었다.

2. [옮긴이] 로즈마리 트로켈과 카르스텐 휠러의 공동 작품 〈돼지들과 사람들을 위한 집〉을 말한다.

3. From "A la rencontre de l'art contemporaine, Catherine David et la Documenta x," television program, Arte, broadcast August 20, 1997.

4. Brian O'Doherty, *Inside the White Cube: The Ideology of the Gallery Space* (Berkeley: University of California Press, 1999): [국역본] 브라이언 오 도허티, 『하얀 입방체 안에서』, 김형숙 옮김(서울: 시공사, 2006). 이 책은 1976년에서 1981년 사이 출간된 [다음과 같은] 네 편의 에세이가 담긴 수필집이다. "Inside the White Cube: Notes on the Gallery Space," *Artforum* 14 (March 1976); "Inside the White Cube: The Eye and the Spectator," *Artforum* 14 (April 1976); "Inside the White Cube: Context as Content," *Artforum* 15 (November 1976); "The Gallery as Gesture," Artforum 20 (1981).

5. O'Doherty, "Inside the White Cube: Notes on the Gallery Space"; O'Doherty, "Inside the White Cube: Context as Content," p. 44.

6. Ann Reynolds, *Robert Smithson: Learning from New Jersey and Elsewhere* (Cambridge: MIT Press, 2003)를 보라.

7. O'Doherty, "Inside the White Cube: Context as Content," p. 44.

8. Brian O'Doherty, *Studio and Cube: On the Relationship between Where Art Is Made*

247

and Where Art Is Displayed (New York: Buell Cemer/FORUM Project, 2007), p. 10.

9. [옮긴이] 디킨스의 소설 『황폐한 집』에 나오는 한 배경.

10. Charles Dickens, *Bleak House* (Oxford: Oxford University Press, 1998), p. 282: [국 역본] 찰스 디킨스, 『황폐한 집』, 정태룡 옮김(서울: 동서문화동판, 2014) 외. [옮 긴이] 목사의 동어반복적이고 공허한 수사들이야말로 카티와 오르텐시아의 묘 사 방식이다.

11. Roland Barthes, *The Pleasure of the Text*, trans. Richard Miller (New York: Hill and Wang, 1975), pp. 15, 17: [국역본] 롤랑 바르트, 『텍스트의 즐거움』, 김희영 옮 김(서울: 동문선, 2022).

12. Susan Sontag, *Against Interpretation* (New York: Farrar, Scraus and Giroux, 1961), p. 14: [국역본] 수전 손택, 『해석에 반대한다』, 이민아 옮김(서울: 이후, 2002).

13. Helen Molesworth, "The Anyspacewhatever," *Artforum* 47 (March 2009), p. 102; Nicolas Bourriaud, *Relational Aesthetics*, trans. Simon Pleasance and Fronz Woods (Dijon: Les Presses du Réel, 2002: [국역본] 니콜라 부리오, 『관계의 미학』, 현지연 옮김(서울: 미진사, 2011)을 보라.

14. Nicolas Bourriaud, interviewed by Bennett Simpson, *Artforum* 39 (April 2001), p. 48.

15. Bourriaud, *Relational Aesthetics*, pp. 13. 17-18.

16. 같은 책, p. 7.

17. Barthes. *The Pleasure of the Text*, p. 10.

18. [옮긴이] 2차 대전 중 영군군 장교와 감옥에 갇힌 스탈린의 아들 야코프는 변기 에 찬 똥을 치우지 않는다는 비난과 모욕을 견디지 못해 전기철조망에 몸을 던져 자살한다. '신의 아들' 야코프는 존재의 과도한 무게감으로 인해 똥을 부정하고 마치 존재하지 않는 것처럼 치부하는, 즉 존재의 무거움을 가장하는 키치의 예가

248

언더 블루 컵

된다(소설의 인물들은 모두 저마다의 입장에서 존재의 이 거짓된 무거움과 실체적 가벼움 사이를 오간다). 쿤데라가 키치를 "똥에 대한 절대적 부정"으로 기술하는 것은 바로 이런 이유 때문이며, 따라서 "그 책이 키치를 똥으로 번역"했다는 크라우스의 해석이 틀린 것은 아니다.

19. Milan Kundera, *The Unbearable Lightness of Being*, trans. Michael Henry Heim (New York: HarperCollins, 1991), p. 244: [국역본] 밀란 쿤데라,『존재의 참을 수 없는 가벼움』, 이재룡 옮김(서울: 민음사, 2009).

20. Stanley Cavell, *Must We Mean What We Say?*(New York: Charles Scribner's Sons, 1969), pp. 206-206, 229.

21. 같은 책, pp. 188-189.

22. Jack Kerouac, *On the Road* (New York: Penguin Books, 1957), p. 235: [국역본] 잭 케루악,『길 위에서 1』,『길 위에서 2』, 이만식 옮김(서울: 민음사, 2009).

23. Ed Ruscha, *Leave Any Information at the Signal: Writings, Interviews, Bits*, Pages. ed. Alexandra Schwartz (Cambridge: MIT Press, 2002). p. 313; 다음 단락에서 이 자료는 본문의 괄호 안에 인용되어 언급된다.

24. [옮긴이] 미서부에 많이 거주하는 멕시코 이주민들.

25. [옮긴이] 캔버스 위의 기름을 가리키기도 한다.

26. [옮긴이] 광택이 있는 빳빳한 견직물.

27. Carolyn Chrisrov-Bakargiev, *William Kentridge* (Brussels: Palais des Beaux-Arts, 1998), p. 112.

28. Cavell, *Must We Mean What We Say?*, p. 200.

29. Stanley Cavell, *The World Viewed* (Cambridge: Harvard University Press, 1979), p. 104.

30. [옮긴이] 영상의 등장 인물이 각자 따로 화면 밖(카메라/관객)을 응시하는 것.

31. [옮긴이] 바르트에게 영화는 정보적 의미, 상징적 의미 너머로 그가 '무딘 의미(le

sens obtus)'라 부르는 "제3의 의미"에 의해 본질화된다. 무딘 의미는 "불연속적"이고, "반서사적"(수직적)이며, 따라서 "자연스러운 이야기에 무관심"하다. 그것은 "이야기를 전복시키지 않고 영화를 다르게 구조화한다." 그리고 이러한 "제3의 의미의 층위에서만 영화적인 것이 나타난다." 바르트에게 '정지된 영화'인 스틸 사진은 움직임과 시간에 예속된 영화 자체보다 불연속적이고 반서사적이며 수직적 절단인 영화의 기호적 본질을 더 잘 드러낸다. 콜맨의 스틸 사진들은 바로 이 정지를 전략화함으로써 바르트적 영화를 토대로 삼는다.

32. Roland Barthes, "The Third Meaning," in Barthes, *Image, Music, Text*, trans. Stephen Heath (New York: Hill and Wang, 1977), p. 67.

33. [옮긴이] perspicuous의 사전적 정의는 '명쾌한', '명료한' 등이다. 그러나 본문에서 이 단어는 원래 '꿰뚫다'는 어원을 갖는 단어의 함의대로, 어떤 작품의 특별한 제작 방식이 작품의 기술적 토대나 의미를 (자동적이고 재귀적인 방식으로) 꿰뚫어보게끔 만들어준다는 뜻으로 사용되고 있다.

34. [옮긴이] 두 개의 모니터를 통해 재생되는 노동 현장에 관한 두 개의 다큐멘터리 이미지.

35. 위베르 다미쉬는 그의 저서 『구름 이론(Theorie du Nuage)』(Paris: Editions du Seuil, 1972))에서 르네상스 회화의 엄격한 기하학적 구조에 저항하는 구름의 대기적 저항성과 함께 구름(cloud)의 역설적 중요성을 발전시키는데, 이는 하나의 체계로서 원근법의 완전함을 위한 것이다.

36. P. Adams Sitney, *Visionary Film: The American Avant-Garde* (New York: Oxford University Press, 1974).

37. [옮긴이] 필름을 영사기에 끼워넣기 위해 마련된 여분의 가이드 필름.

38. [옮긴이] 로렌스 와이너가 1969년 선보인 유명한 명제 작업이다.

39. 할 포스터는 "The Un/making of Sculpture"에서 다음과 같이 말한다. "(리처드 세라) 역시 미니멀리즘에 비판적이었다. 구조의 폐쇄적인 체계뿐 아니라 회화에

250

대한 이상한 집착에 대해서도 그러했다. 미니멀리즘 작업은 종종 '조각'으로 잘 못 명명되었지만, 그것은 기본적으로 하드 엣지 페인팅에서 발전되어 나온 것이다(저드의 초기 작업들이 증명하듯). 세라에 따르면, 미니멀 작업의 단일한 형태와 연쇄적인 배치는 [유럽] 회화의 관계적인 구성의 관습을 극복하는 것이었기 때문에, 미니멀리스트들은 이러한 [단일성과 연쇄성의] 생각에 너무 빠져 있었던 것이다. 그의 동료들처럼, 세라는 회화성(pictoriality)을 타파하기를 원했는데, 이는 특히 회화성이 예술에 대한 게슈탈트적 읽기, 즉 그가 작품의 구성을 숨기고 관람자의 신체를 억압하는 관념론적 총체화(idealist totalizations)로 여긴 그러한 게슈탈트적 읽기를 뒷받침했기 때문이다." In Foster, ed., *Richard Serra* (Cambrdge: MIT Press, 2000), p. 177. [옮긴이] 크라우스는 세라의 동사 작업이 (동사를 그대로 수행하는) 개념적 과정 너머에 신체에 대한 각별한 관심을 가지고 있다고 여긴다. 특히 〈납을 잡는 손〉과 같은 영상 작업에서 용해된 납물의 낙하는 그 '어디로 튈지 모르는' 납물의 궤도를 예측하고 손을 내미는 물질과 눈의 협동에 의해 창출되는 조각적 행위의 일부가 된다. 크라우스는 이를 '낙타에 올라 탄 칼리프'가 자신의 몸으로 낙타의 움직임을 예측하고 제어하는 과정으로 묘사하고 있다. Rosalind Krauss, "Richard Serra: Sculpture", in *Richard Serra* (Cambrdge: MIT Press, 2000), pp. 99-143 참조.

40. Walter Benjamin, "Theses on the Philosophy of History," in Benjamin, *Illumina-tions*, trans. Harry Zohn (New York: Schocken Books, 1969), p. 261.

41. [옮긴이] 자코벵의 일원으로 프랑스 혁명을 주도했고 앙시앵 레짐의 낡은 유산을 청산하려는 급진적 개혁을 추진했던 막시밀리앙 드 로베스피에르 (Maximilien de Robespierre)를 말한다. 현대 프랑스 공화국의 가치인 자유, 평등, 연대를 입안한 것으로 알려진다. (벤야민에게 19세기 파리는 고대와 근대가 만나는 기원적Ursprung 장소다. 크라우스에게 루샤는 전통과 현대를 만나게 하는 역사적 행위자며, 그렇게 루샤의 얼룩 회화는 모더니즘을 쇄신하는 역사적 실

천이 된다.)

42. 바르셀로나 현대미술관(MACBA)의 디렉터인 마놀로 보르하(Manolo Borja)를 제외하고, 이 프로젝트의 나의 공동 연구자는 벤저민 부클로(Benjamin Buchloh) 와 카트린 드 제거(Catherine de Zegher)였다.

43. [옮긴이] 아일랜드 남부의 주요 도시. 남부 정치 경제의 중심이자 국제 무역항이 있다.

44. [옮긴이] 제임스 조이스의 소설 『율리시스』의 주인공 레오폴드 블룸의 세계인 더블린을 말한다.

45. [옮긴이] 페이드인은 영화나 텔레비전에서 화면이 처음에 어둡다가 점차 밝아지는 일을, 페이드아웃은 화면이 처음에 밝았다가 점차 어두워지는 일을 가리키고, 디졸브는 한 화면에서 다음 화면으로 장면 전환하는 일을 가리킨다.

46. 다음 자료를 참고하라. Seamus Deane, "Critical Reflections," *Artforum* 32 (December 1993).

47. [옮긴이] 아일랜드 국립극장.

48. [옮긴이] 「쿨 호수의 야생 백조(The Wild swans at Coole)」는 아일랜드의 시인 윌리엄 버틀러 예이츠(William Butler Yeats)의 1919년 시집에 실린 동명의 시다. 아일랜드의 격동 속을 살았던 시인의 변화무쌍한 삶을 아일랜드의 마을 쿨(Coole) 의 호수공원에 사는 백조의 변치 않는 아름다움에 빗대어 반추하는 내용으로 이루어져 있다.

49. [옮긴이] 게일어 연맹은 1893년 아일랜드공화국의 초대 대통령인 더글러스 하이드(Douglas Hyde)에 의해 창설된 기구로서, 아일랜드 토착어(게일어)의 지속적인 사용을 목적으로 한다.

50. [옮긴이] 원문의 Hills and Boon은 영국 삼류 로맨스 소설 출판으로 유명한 Mills and Boon의 오기로 보인다.

51. [옮긴이] 『젊은 예술가의 초상』은 제임스 조이스의 소설 제목이자, 콜맨의 젊은

252

시절에 대한 크라우스의 스케치다.

52. 콜맨에 대한 에세이 "Reanimations"에서 조지 베이커는 *Informe*[크라우스의 저술 *Formless: A User's Guide* (1997)]의 비판적 렌즈를 통해 콜맨의 초기 영상 작업을 바라본다(*October* 104 [Spring 1003], p. 41).

53. Michael Newman, "Allegories of the Subject: The Theme of Identity in the Work of James Coleman," in *James Coleman: Selected Works* (Chicago: Renaissance Society; London: Institute of Contemporary Art, 1985), p. 26.

54. [옮긴이] Fortuna는 운명의 여신으로서 우연한 행운을 뜻한다.

55. [옮긴이] 베케트의 「파국」은 어떤 연극의 마지막 연습 장면에 등장하는 연출자, 조연출, 배우 그리고 조명 담당이 만들어내는 부조리한 상황을 중심으로 한다.

56. Christov-Bakargiev, *William Kentridge*, p. 68. 다음 단락에서 해당 자료는 본문에 삽입구로 인용되었다.

57. [옮긴이] 나이지리아 이페(Ife) 지역에서 발견된 아프리카 왕족의 두상.

58. Cavell, *The World Viewed*, p. 105.

셋 기사의 움직임

1 [옮긴이] the convention of art에서 art는 일반적으로 기술을 뜻한다. 그러나 러시아 형식주의자로서 그에게 이 체스의 기술은 예술의 관습으로 확장된다. (따라서 이어지는 문장들에서 the convention of art는 '예술의 관습'으로 번역했다.)

2. Viktor Shklovsky, *Knight's Move*, trans. Richard Sheldon (London: Dalkey Archive Press, 2005), p. 3.

3. "Art as Technique"에서 시클롭스키는 이러한 폭로를 "낯설게 하기(defamiliarization)"로 명명하는데, 이는 지각의 오토마티즘으로부터 대상들을 제거하는 데

253

성공한다. 플롯 구성은 대략적인 형태와 지연에 의해 폭로될 수 있는 또 다른 장치다. In *Russian Formalist Criticism: Four Essays*, trans. Lee T. Lemon and Marion]. Reis (Lincoln: University of Nebraska Press, 1965), pp. 13, 23. [옮긴이] '낯설게 하기'란 시클롭스키라 정립한 러시아 형식주의의 주요 용어다. 시클롭스키는 특히 톨스토이의 문장을 예시하며 이 개념을 설명하고 있는데, 이는 톨스토이가 어떤 대상을 설명하기 위해 그것의 "통상적인 이름을 부르지 않고, 마치 그 대상을 처음 본 것처럼 묘사"하는 것을 말한다. 가령 "채찍질"이라는 통상적인 단어를 사용하는 대신 "법을 어긴 사람의 옷을 벗기고, 바닥에 묶은 다음 엉덩이를 때리는 것" 등으로 묘사하는 방식이다.

4. Viktor Shklovsky, "Sterne's Tristram Shandy," in *Russian Formalist Criticism*, p. 30.

5. [옮긴이]『세바스천 나이트의 진짜 인생』은 1941년 출간된 블라디미르 나보코프의 첫 영어 소설이다. 소설 속의 화자 V는 그의 이복형제이자 숨겨진 작가 세바스천 나이트의 전기를 집필한다. 그러나 전기를 위해 세바스천의 진실을 탐구할수록 혼란에 빠진다. V가 찾아다니던 세바스천이 결국 자기 자신이라는 사실을 느끼기 때문이다.

6. 위베르 다미쉬의 *The Origin of Perspective*, trans. John Goodman (Cambridge: MIT Press, 1994)를 보라.

7. Gertrude Stein, *Everybody's Autobiography* (Cambridge: Exact Change, 1993), p. 86.

8. 다음 자료를 참조하라: Jacques Lacan, "The Agency of the Letter in the Unconscious or Reason since Freud," in Lacan, *Ecrits*, trans. Alan Sheridan (New York: Norron, 1977), p. 167: [국역본] 자크 라캉,『에크리』, 홍준기·이종영·조형준·김대진 옮김(서울: 새물결, 2019). "기표의 협곡"이라는 말은 라캉의 *The Four Fundamental Concepts of Psycho-Analysis*, ed. Jacques-Alain Miller, trans. Alan Sheridan (New York: Norton, 1978), chapter 11, pp. 149-160에 나온다: [국역본] 자크 라캉,『자크 라캉 세미나11—정신분석의 네 가지 근본 개념』, 맹정현·이수련 옮김

254

(서울: 새물결, 2008).

9. "편지에 대해서 왕비가 차지한 위치에, 즉 본질적으로 여성적인 위치에 있으려 했기에, 장관은 왕비가 했던 것과 같은 속임수에 빠지고 만다." Jacques Lacan, "The Purloined Letter," in *The Seminar of Jacques Lacan: Book II*, ed. Jacques-Alain Miller, trans. Sylvana Tomaselli (New York: Norton, 1988), p. 202.

10. Jacques Lacan, "Seminar on 'The Purloined Letter'," in *Ecrits: The First Complete Edition in English*, trans. Bruce Fink in collaboration with Héloïse Fink and Russell Grigg (New York: Norton, 2006), pp. 24-25.

11. [옮긴이] 소피 칼의 1983년 작업 〈전화번호 수첩(The Address Book)〉을 말한다.

12. Denis Hollier, "Sutrealist Precipitates," *October* 69 (Summer 1994).

13. [옮긴이] "나는 누구인가"라는 문장으로 시작하는 브르통의 이 초현실주의적 소설은 화자(브르통 자신)가 '나자'라는 여성과 실제로 만났던 일화를 실제 거리와 장소, 그리고 그러한 장소의 사진들과 같은 지표를 통해 구술함으로써 허구에 실재성을 부여하고, 그렇게 실제와 허구의 경계를 모호하게 만든다.

14. [옮긴이] 기사가 두 개의 상대편 말을 동시에 노려 그중 하나는 반드시 잡히게 하는 묘수.

15. 다음[전시 카탈로그]을 참조 *HF/RG: Harun Farocki, Rodney Graham* (Paris: Jeu de Paume, 2009); Harun Farocki, *One Image Doesn't Take the Place of the Previous One* (Montreal: Leonard & Bina Ellen Art Gallery, Concordia University, 2008); Alice Malinge, "Harun Farocki, autoportrait d'une pratique," master's thesis (University of Rennes, September 2008); Christa Blumlinger, *Harun Farocki: Reconnaitre & poursuivre* (Paris: Theatre Typographique, 2001).

16. 앨리스 멀린지(Alice Malinge)는 석사 논문에서 파로키 작품의 객관화와 베르톨트 브레히트(Bertolt Brecht)가 실천한 소외 효과를 비교하는 데 한 장을 할애한다. 그녀는 자신이 "비판적 독해 가능성의 조건들"이라 명명한 것을 밝혀내길 바

255

라며, 이 효과를 자아내는 파로키의 절차를 다음과 같이 열거한다. 단편적인 스토리, 보이스 오프 혹은 인서트에 의한 빈번한 중단, 부자연스러운 게임, 소리와 이미지의 분리, 해체된 설정, 다양한 자료 인용, 마지막으로 설교하는 듯한 태도 (Malinge, "Harun Farocki," pp. 29-30). 파로키는 세르주 다네(Serge Daney)식의 '이미지'의 가능성과 함께 '시각적인 것'에 마주하려는 브레히트의 반(反)환영주의적 절차와 연관될 수 있을 만한 연구에 착수한다. 세르주 다네에 따르면, "시각적인 것은 앵글/리버스 앵글이 없다. 그 무엇도 시각적인 것에 결핍된 것은 없으며, 그것은 영원한 반복 안에 갇혀 있다. 오직 기관들과 그 자체의 작용에 대한 황홀한 증명일 뿐인 포르노 이미지와 다소 닮았다. … 이미지는 언제나 그 자체보다 더하거나 덜하다." Serge Daney, "Aprés tout," in *La politique des auteurs* (Paris: Cahiers du Cinema, 1984).

17. Fredric Jameson, *Postmodernism, or, The Cultural Logic of Late Capitalism* (Durham: Duke University Press, 1991), p. 70: [국역본] 프레드릭 제임슨, 『포스트모더니즘, 혹은 후기자본주의 문화 논리』, 임경규 옮김(서울: 문학과지성사, 2022).

18. Stanley Cavell, "The Fact of Television," in John Hanhardt, *Video Culture* (New York: Visual Studies Workshop, 1986), p. 212.

19. Samuel Weber, "Television: Set and Screen," in Weber, *Mass Mediauras: Form, Technics, Media* (Stanford: Stanford University Press, 1996), p. 110.

20. 이 역설은 데리다의 '차연'에 관한 것으로 읽힐 수 있다. 그것은 항상 이미 분리되어 있고 따라서 자기 차이(self-differing)를 보여줌으로써 지속적인 '자기(self)'의 '특수성(specificity)'의 가능성을 해체하려는 것을 의미한다.

21. [옮긴이] Fat Chance는 '희박한 가능성', '가망 없음'을 의미하고, 구어체에서 종종 '는 명함도 못 내밀다' 또는 '언감생심' 등을 뜻한다. 〈Fat Chance John Cage〉는 원래 런던의 한 큐레이터(Anthony d'Offay)가 나우만에게 존 케이지와 관련된 작업을 만들어줄 것을 요청하자 나우만이 보낸 전보(telegram) 작업이었다. 큐레

256

이터는 전보의 내용을 '언감생심' 혹은 '작품을 만드는 일이 불가능하다'는 뜻으로 오해하고 그 전보 작업을 전시하지 않는다. 나우만은 이후 fat chance라는 말이 자아내는 이중적 의미에 관심을 갖게 되고 존 케이지적 우연성에 착안한 〈작업실을 지도화하기〉의 부제로 사용한다. 크라우스는 나우만의 작업이 케이지적 반매체주의를 넘어서 우연성을 하나의 매체로 활용하고 있음에 주목한다.

22. [옮긴이] 포트 오소리티 트랜스 허드슨(PATH)은 미국 맨해튼과 뉴저지를 잇는 도시 철도다.

23. [옮긴이] 베를린에서 40킬로미터 떨어진 지역.

24. Daniel Libeskind, 1995 Raoul Wallenberg Lecture, University of Michigan. 인용문은 같은 출처다.

25. [옮긴이] 프랑스의 작가 겸 미술평론가.

26. [옮긴이] 아래의 '기억-망각 도식'에 대한 자세한 설명은 역자의 다음 논문을 참조 바란다. 최종철, 「불멸의 사랑, 미디어의 '확장된 영역'을 위하여」, 『미학예술학연구』 vol. 51, 2019.

27. [옮긴이] 데이비드 코퍼필드는 디킨스의 소설 『데이비드 코퍼필드』(1849)의 주인공이다. 소설은 코퍼필드의 파란만장한 탄생과 성장을 줄거리로 하고 있다. 제1장은 "I am born"으로 제목이 붙여져 있으며, 본인의 탄생 순간을 기술하는 화자의 '불가능한' 기억으로 서사가 진행된다.

28. Robert McCrum, *My Year Off* (New York: Norton, 1988), p. 102.

29. [옮긴이] 크라우스 자신의 흐릿한 기억이자, 모더니즘에 대한 흐릿한 기억의 흔적.

로절린드 크라우스의 포스트미디엄 이론과 '언더 블루 컵'
최종철

1.

『언더 블루 컵』은 미국의 저명한 미술사학자 로절린드 크라우스가 지난 20여 년간 '포스트미디엄'이라는 주제로 진행했던 연구의 주요 의제를 종합한 책이자, 80년대 포스트모더니즘의 도래 이후 그녀가 걸어온 비평적 행로의 원칙과 동기를 밝히는 매우 소중한 저술이다. 권위 있는 저널 『옥토버(October)』의 공동 창립자이며 현대미술에 관한 수많은 저술을 남긴 저자로서 '현대미술의 공룡'이라는 세간의 평가가 어색하지 않은 크라우스이지만, 이 책에서 그녀는 자신이 일구어온 바로 그 현대미술에 신랄한 비판을 가한다. 왜냐하면 오늘날 일군의 현대미술이 반매체와 반미학의 구호를 앞세우고, 이 미학적 진공 영역에 다양한 사회, 정치적 의제를 불러와 미술과 미술 아닌 것 사이의 구분을 없애며, 그 얄팍한 정치적 식견을 관철시키기 위해 창작의 기본인 부단한 예술적 숙련보

259

다 자극적 행위와 기만적 구호를 남발함으로써 예술의 오랜 전통을 훼손하고 있기 때문이다.『언더 블루 컵』의 목표는 바로 이러한 현대미술의 오류를 지적하고 그것을 바로잡기 위한 대안으로서 항상 작품(매체)의 경험에서 드러나는 예술의 특정성에 대한 항구한 가치를 기억해내는 것이다. 이 기억의 임무를 관철시키기 위해 그녀가 자기 이론의 본향으로 여기는 모더니즘의 원칙은 현대미술의 일탈을 비추는 기준점으로 다시 소환되고, 그녀의 포스트모던 비평을 단단하게 조직해 주었던 구조주의의 방법론은 오늘날 해체와 다원의 전략 속에 기생하는 즉흥적인 반예술(키치)의 구조적 결함과 모순을 비판하는 틀로 재작동한다. 그러나 모더니즘과 구조주의 같은 이제는 낡은 전략들이 그저 구태의연하게 재활용되는 것은 아니다. 크라우스는 이러한 과거의 방법론들을 동시대 예술에 대한 첨예한 관찰과 비평을 통해 갱신해가며 그러한 과거가 현대의 병리적 징후를 치유하는 지침이 되도록 과감히 수정해나간다.『언더 블루 컵』이 새롭게 직조해내는 개념어들 —포스트미디엄 상태, 기술적 토대, 오토마티즘, 재귀성, 기억과 망각, 매체의 재창안 등—이 과거에 대한 불가분의 관계 속에서 현재의 변화된 매체 상태를 긴밀히 지시하고 있는 점이야 말로 이 책이 지닌 당대성을 증명한다.

260

2.

크라우스의 『언더 블루 컵』이 그녀의 개인적인 투병의 경험에서 유래했다는 점, 혹은 적어도 이 개인사가 예술의 몸이라 할 수 있는 매체에 관한 전환적 담론의 중요한 은유로 작동하고 있음은 잘 알려진 사실이다. 크라우스는 지난 1999년에 동맥류로 인한 뇌출혈로 죽음의 고비를 넘기고, 그 후유증인 단기 기억상실을 치료하기 위한 지난한 재활의 시간을 갖게 된다. 이 기간은 인간 크라우스뿐만 아니라 미술사학자 크라우스에게도 매우 암울한 시기였다. 이 시기의 미술이 그녀의 바람대로 포스트모더니즘의 혁신적 성과 속에서 모더니즘을 극복하거나 그것을 완성하는 방식으로 전개된 것이 아니라, 단지 파괴와 전복의 교조화된 반모던적 구호('화이트 큐브는 끝났다', '예술의 특정성은 해체되었다', '창조성과 독창성은 무의미해졌다' 등)를 반복함으로써 예술의 고유한 형식과 가치를 부정하고, 무엇이든(돼지 우리도, 철로의 잡초도, 산업 폐기물도) 예술로 공인하는 자기모순에 빠진 것처럼 보였기 때문이다. 미술사와 비평은 각각 과거에 의지하고, 그 과거의 공인된 틀 속에서 현재를 예단한다는 점에서 더 이상 환영받지 못했다. 그리고 이들의 공백을 채운 것은 정치적 도덕주의에 기반한 집요한 해석학적 욕망으로 '읽기의 즐거움'(텍스트에 관한 바

261

르트적 즐거움)과 '예술의 에로스'(수전 손탁의 비해석적 경험)를 중지시키는 '병증(malaise)'의 유발자들인 대형 설치미술의 기획자들이었다.[1] 따라서 크라우스와 같은 미술사가에게 '예술이란 무엇이었는가'를 기억하는 일은 포스트모더니즘 미술의 망각에 대처하는 첫 번째 요청으로 여겨졌는데, 흥미롭게도 이러한 요청은 동맥류로 인한 기억상실의 재활 기간에 크라우스 자신에게 부여된 의학적 요청과 동일한 것이었다. 즉, 뇌혈관의 파열로 야기된 기억상실을 치료하고 자신의 고유한 자아를 회복하는 방식으로서의 '기억하기'가 오늘날 '병변'으로 인식되는 현대미술의 자기 망각을 치료하는 데 쓰일 수 있으리라는 생각이 지난 20여 년간 포스트미디엄에 관한 크라우스의 전환적 사유를 집약한 『언더 블루 컵』의 주제다.

3.

크라우스가 스스로의 기억을 찾아가는 계기를 자신의 몸(몸이 자동적으로 반응하는 어떤 기억들)에서 발견한 것처럼, 예술의 정체성을 재확립하려는 노력에서 예술의 몸을 상기하는 일은 매우 중요한 것으로 상정된다. 왜냐하면 이러한 예술의 몸과 그 몸을 구축하는 항구한 규칙이야 말로 "작가가 스스

262

로 전통에서 떨어져 나와 '무엇이든 예술이다'라는 말이 횡행하는 영역에서 정처 없이 떠돌고 있다고 느낄 때, 반드시 필요한 것"이며, "오직 그러한 규칙만이 창작 행위에 목표를 부여할 뿐만 아니라, 가짜들의 끊임없는 위협에 대한 판단의 근거를 제공해줄 것"이기 때문이다.[2]

크라우스에게 매체란 '기억하기의 한 형식'이며, 이 다양한 형식의 매체는 회화, 조각, 사진, 필름과 같은 특정한 장르의 실천가들의 집합적 기억 속에 내장된 '너는 누구인가'라는 질문에 대한 지지대의 역할을 한다. 크라우스에 따르면, 기억의 지지대인 매체들은 본질적으로 지시하는 것이다. 가령 돌출된 동굴 벽의 울퉁불퉁한 표면이 물소나 말과 같은 동물을 지시한다고 여기며 그 표면을 따라 그림을 그렸던 라스코인의 태도는 바로 이러한 '매체-지시하기'의 역사적 출발점일 것이다. 그런데 이러한 지시하기는 '예술'이라는 범주로 획일화되는 것이 아니라 "미학적 토대(매체/형식)들의 복수성(plurality)"으로 증대되고 보전된다.[3] 몬드리안의 사각형에서 에드 라인하르트의 색면, 프랭크 스텔라의 격자무늬, 솔 르윗의 입방체는 '세상을 향한 (격자의) 창문'으로서, '스스로의 진실을 지시하려는 회화의 노력'이 모더니즘의 다양한 형식 속에서 보전된 예이다.

이처럼 한 예술이 자기 자신의 내적 진실을 지시하고,

263

결코 일반화되지 않을 다양한 형식 안에 그 지시 행위를 보전하는 한 그것은 '특정한 것'이 된다. 크라우스에게 예술작품을 다른 일반적인 사물/개념과 구분하는 기준은 예술작품을 오직 그러한 '특정한 상태'로 가능케 하는 예술의 내적 구조로서, 이는 그린버그와 같이 모든 예술에 공통적으로 적용되는 보편적/물리적 특정성이 아니라, 각각의 예술 형식 내에서 차별적으로 구성되는 개별적 특정성을 의미한다. 특정성이란 다시 말해 스스로의 현실을 지시하는 예술의 자기 지시적 혹은 '재귀적 구조'로서, 이것은 '동굴의 벽' 혹은 캔버스와 같은 예술의 물리적 속성뿐만 아니라, 에드 루샤의 자동차들이 지시하는 '이동성'과 '연쇄성', 제임스 콜맨의 슬라이드 영사기가 자아내는 정지된 이미지의 전환과 단속음, 윌리엄 켄트리지의 그리기와 지우기 등과 같은 비물리적, 기술적 속성 또한 포괄한다. 크라우스는 이처럼 보다 포괄적인 매체 개념을 전달하기 위해 매체(medium)라는 용어 대신 '기술적 토대(technical support)'라는 용어를 고안한다.[4] 뒤에 보다 자세히 설명하겠지만, 우선 기술적 토대란 예술작품의 상태를 결정짓는 통시적이고 재귀적인 구조로서, 마치 말들의 움직임을 미리 규정하는 체스판의 규칙처럼, 작품의 형식과 경험을 지시하는 기술적 선재 조건을 말한다.

264

물론 이러한 '토대'는 어느 날 갑자기 이론이 예술에 부여해 준 것이 아니다. 이는 (크라우스가 철학자 스탠리 카벨의 이론을 빌어 설명하고 있는 것처럼) 자신의 매체에 충실한 예술가라면 누구나 '자동적으로' 체득하는 것이며, 이러한 자동성은 창작뿐만 아니라 예술의 감상까지도 아우르는 포괄적 규범이다.[5] 그런데 그린버그와 같은 이론가는 이러한 자동적이고 포괄적인 규범을 매체와 형식의 물리적 조건에 한정함으로써 이후의 예술가와 이론가의 거센 저항에 직면하게 된다. 그린버그의 '매체 중심주의 이후(포스트미디엄)'의 저항자들(코수스나 솔 르윗과 같은 개념미술가)은 특히 개념과 의도의 복권을 매체와 형식의 완전한 파괴 속에서 이룰 수 있다고 믿었는데, 이 저항의 과정에서 특정성에 기반을 둔 예술의 항구한 규범은 망실되고 만다.

4.

크라우스는 이처럼 예술의 항구한 규범을 망실시킨 저항의 원리를 "포스트미디엄의 괴물적 신화"로 규정한다.[6] 이 신화란 체화된 규범을 망각시키는 힘의 서사로서, 이 힘은 '기억에 연관된 매체적 조건을 씻어내고' 미술사의 기반이라 할 수 있는 형식과 스타일의 발전 도식을 무너뜨린다. 크라우스는 이

를 일종의 '병변'으로 인식하는데, 마치 크라우스 자신을 식물인간 상태로 몰아간 동맥류처럼, 이 포스트미디엄의 '병변'은 모더니즘의 모순뿐만 아니라 그것의 성취마저도 씻어냄으로써 현대미술을 식물인간 상태로 만들고 말았기 때문이다.

그런데 물론 이러한 병변은 동시대의 특수한 조건에서 불현듯 발생한 것이 아니라, 병리적 징후로서의 '동맥류'처럼 오랜 기간 미술사의 흐름 속에 '유착된 부정성'에 기인한다. 이 유착된 부정성의 위험은 그것이 한동안 결코 징후화되지 않다가 어느 순간 갑자기 터져버린다는 데에 있다. 따라서 터진 혈관의 봉합만큼이나, 이 미술사적 동맥류를 치료하는 데 중요한 일은 이 유착의 원인과 과정을 이해하는 것이다. 크라우스는 이 병변의 원인, 혹은 '특정한 매체를 역사의 쓰레기장으로 던져버린' 포스트미디엄 신화의 유착 과정을 다음과 같은 세 가지 미술사적 배경으로 요약한다.

그것은 첫째, '미니멀리스트의 사물성을 거부하고 예술 대상의 물질성을 부정한 포스트미니멀리즘의 태도'이다. 포스트미니멀리스트는 미니멀리즘의 논리를 극대화하면서 동시에 그것을 뛰어넘는 이론적 도약을 이루었다. 그런데 이러한 도약은 특히 미니멀리즘이 정주하고 있던 형식적 논리의 발전 도식을 수정하거나 거부함으로써 매체 특정성에 기

266

반을 둔 모더니즘적 전통과 어떤 결정적인 단절을 불러온다. 가령 솔 르윗이 〈입방체 조각(Modular)〉(1971)과 같은 자신의 작업을 '눈을 위한 미술이 아니라 정신(the mind)을 위한 미술'이라고 정의했을 때, 그것은 '시각성(opticality)'에 대한 그린버그의 집요한 고집을 부정한 것이다. 르윗에게 중요한 것은 작품이 얼마나 논리적으로 '보이느냐' 하는 것이 아니라, 작가가 얼마나 논리적으로 '사유하느냐' 혹은 얼마나 충실히 이 사유의 과정을 통해 감각과 물질에 관련된 불완전하고 부가적인 근대의 형식적 신화를 배격할 수 있는가 하는 것이었다. 따라서 르윗에게 "아이디어란 예술을 만드는 장치"가 되며, "(예술의) 가치는 아이디어의 가치에 따라 결정"되는데, 이러한 시도의 궁극적인 목적은 "물질성에 대한 강조를 순화하는 것"이며, "물질성을 모순적인 방식으로 활용하는 것, 혹은 물질을 개념으로 바꾸기 위한 것"이다.[7]

　　그러나 70년대를 관류했던 이러한 '비물질화(dematerialization)'의 욕망은 동시에 모순을 내포했다. 먼저 그것은 그 어떤 예술가도 결코 완전히 비물질적인 아이디어의 전달을 시현한 적이 없다는 것이다. 가령 언어적 진술만으로도 예술을 창작할 수 있다고 믿었던 로렌스 와이너조차도 텍스트와 그것을 전달하는 표면의 물질성을 극복할 수 없었으며, 따

라서 와이너는 일생 동안 자신의 '명제'가 전시되는 표면의 물리적 소유자들과 저작권에 관련된 지루한 논쟁에 휘말려야 했다. 결국 이 비물질화된 예술이 도달하고자 한 지평이란 결코 도달할 수 없는 "이상한 종류의 유토피아"로서, 이는 70년대의 '반형식(Anti-form)'이 예시하는 것처럼, "타블라 라사(tabula rasa), 그 어떤 구체적인 미학적 표현도 가질 수 없는" 잡동사니(노끈, 펠트천, 철사, 깨진 유리조각 등등)이며, 그리하여 유토피아의 원래 의미처럼 오직 그저 고집스러운 관념 속에서만 존재하는, 그런 "허무주의 아닌 허무주의"에 그치고 말았다.[8] 크라우스는 이렇게 결코 도달할 수 없는 이상을 위해 작가의 창조적 행위의 근거를 말소한 채, 사고팔 수 있는 온갖 잡동사니를 예술의 '위태로운 대안'으로 삼은 포스트미니멀의 태도를 포스트미디엄 신화의 첫 번째 조건으로 꼽는다.

포스트미디엄 신화의 두 번째 배경은, '예술 대상을 사전적 정의로 대체할 것을 선언해버린 개념미술'이다. 중요한 개념미술가이자 이론가인 코수스는 「철학 이후의 예술」에서, "작가가 된다는 것은 예술의 본질에 대해 질문하는 것을 의미"하며, 이 본성에 관한 질문은 회화나 조각이 무엇인가라는 특정하고 (따라서) 협소한 질문이 아니라 예술이란 무엇인가라는 보다 "일반적인" 질문의 형식을 띠어야 한다고 주장한

268

다.[9] 이로부터 특정성과 일반성 사이의 모순적 대결이 시작되는데, 크라우스에 따르면 이것은 결국 '예술이란 무엇인가'라는 모던적(그린버그적) 질문의 반복이며, 특히 코수스가 보다 '순수한' 예술의 이상을 실현시키기 위해 모든 예술을 '분석 명제'(어떤 것이 스스로의 전제 조건 안에서 참인 명제)화하고자 한 것은 이러한 근대적 소망의 뒤틀린 전개에 불과하다.

코수스 자신의 〈하나 그리고 세 개의 의자(One and Three Chairs)〉(1965)는 이러한 모순의 한 예이다. 각각의 의자는 문자 그대로 '동어반복적' 정의에 부합하는 조건으로 제시되며, 그런 한에서 '선험적'이고 '순수한' 분석 명제가 된다. 그런데 '예술이 오직 개념으로만 존재한다'고 믿었던 코수스에게 각 의자의 '차이와 반복'은 결코 포착되지 않는다. 즉 각각의 의자는 '이것은 의자이다'라는 분석 명제적 논리에 봉사하는 한 유의미할 따름이지, '확대된 사전의 페이지로서의 글쓰기적 형식', '사진 찍힌 의자', '실재 의자의 현존'이라는 각각의 물리적 사태와 그것의 특정한 형식은 독창성과 원본성을 거부하는 후기구조주의의 원칙 속에서 길을 잃고 만다. 와이너가 말년에 명제들이 단지 개념적으로 충분히 유효하다면, 그것들을 하나의 작품으로 제작할 필요가 없다고 주장한 것이나, 70년대의 개념미술가 집단인 Art & Language가 그들의

269

첫 번째 잡지(동일한 이름의 잡지)의 창간사에서 만약 보는 것이 아닌 읽을 수 있는 내용이 예술이 될 수 있다면 잡지의 창간문 자체가 예술이 될 수 있지 않겠냐고 묻고 있는 것은 이러한 혼란의 몇 가지 예일 것이다. 이러한 혼란 속에서 결과적으로 이 유사 언어철학자/작가가 이룬 것이란, 크라우스가 지적하는 것처럼, 예술의 새로운 정체성을 확립한 것이 아니라, 내용 혹은 개념이 다양한 미학적 형식/매체를 통해 변주될 가능성을 말소해버린 것이며, 예술의 다원성은 이러한 가능성의 쇠퇴 속에서 오히려 축소되고 만다.

포스트미디엄의 세 번째 모순적 조건은 20세기 가장 중요한 예술가로서 피카소의 입지를 가려버린 뒤샹에게서 기인한다. 익히 알려진 바대로, 크라우스는 『피카소 페이퍼(The Picasso Paper)』(1999)와 같은 저작을 통해 모던 예술의 시각성을 향한 투쟁이 어떻게 피카소의 큐비즘과 콜라주의 실험에서 정점을 이루고 있는지 분석한 바 있다. 그런데 코수스와 같은 포스트미디엄 주창자들은 피카소가 콜라주된 사물을 통해 이루려 했던 시각적 혁신(가령 피카소가 〈벽에 걸린 바이올린(Violin Hanging on the Wall)〉[1913]과 같은 종합적 큐비즘 시기의 작품에서 보여준 시각성의 혁명)을 뒤샹이 수집된 사물(레디메이드)을 통해 드러내고자 한 그러한 '시각적 무관심

270

(visual indifference)'과 맞바꾼다. 모더니즘 예술을 혁신하기 위한 대안으로서 가장 극단적인 반예술가가 선택된 것이다.

그러나 분명 뒤샹과 같은 "다다이스트들이 시작한 일이란 예술이 아니라 혐오"였다.[10] 다다 예술가들에게 피카소의 콜라주는 종종 부르주아 미술의 자율성을 파괴하기 위해, 그리고 삶과 예술의 결합이라는 아방가르드의 목적을 증명하기 위해 전혀 다른 정치적 목적으로 변용되었다. '변기'나 '병걸이'와 같은 이른바 키치가 바로 이러한 목적을 위해 고급미술의 영역을 침탈해 들어왔는데, 이러한 뒤샹의 전략은 후일 그린버그가 지적하는 대로, "순전히 문화사적인 것이지 결코 미학적이거나 예술적인 맥락에서가 아니다."[11] 크라우스는 뒤샹의 전략이 포스트미디엄의 예술에서 반복된다고 주장한다. 특히 설치미술과 관계미술이 빈번히 의지하는 일상 사물의 변용과 일상적 상황의 재구축은 이러한 뒤샹의 반예술적 의지를 지속적으로 강조함으로써 예술과 비예술의 구분을 지운다. 그리하여 뒤샹은 '포스트미디엄의 신'이 되었지만 그가 만든 신화는 오늘날 크라우스가 '괴물적 신화'라 부르는 비극과 다를 바 없다.

5.

이상과 같이 미니멀리즘 이후의 비물질화, 개념미술의 언어적 환원, 그리고 뒤샹의 반예술에 대한 포스트모던의 맹신과 오해가 언제나 '작품'을 통해 분명해지는 예술의 본령을 무너뜨리고 말았다는 반성이 크라우스의 포스트미디엄 이론에 전제되고 있다. 그러나 크라우스가 지목하는 포스트미디엄의 부정적 조건이 지난 반세기 동안 현대미술의 혁신적인 실천을 추동해왔다는 점은 부인될 수 없어 보이며, 따라서 미술사의 한 페이지를 장식하고 있는 이러한 중요한 사례에 대한 크라우스의 뒤늦은 비난은 분명 논란의 여지가 있다. 뿐만 아니라 크라우스가 지난 10여 년간 역겨움을 촉발시킨 저속한 예술의 스펙터클이라고 비난한 설치미술이 과연 그토록 무도한 실천이었는지, 최근 설치미술의 국제적 유행을 고려해보면 수긍하기 어려운 점도 있다.

어찌되었건 이러한 논란의 가능성에도 불구하고, 만약 크라우스가 포스트미디엄의 경험에서 얻은 것이 있다면, 이 염려스러운 부정의 조건들이 그녀로 하여금 매체의 진정한 의미를 되새기게 했다는 것이며, 이 되새김(기억하기)을 통해 예술에서 시각적인 쾌, 미학적 경험, 매체의 고유한 정체성을 재정립할 동기와 방법을 발견할 수 있었다는 것이다. 그

272

렇다면 크라우스가 주장하는 매체란 무엇인가? 매체란 (주로 미술사적 의미에서) 먼저 중세 시대 길드 시스템에서 회화나 조각 등의 규칙을 구현하고 보존하기 위해 표준화시킨 기술의 결과물이다. 즉, 중세의 장인들은 회화가 재현하고자 하는 3차원적 환영이 그것이 그려지는 표면의 현실(벽의 불규칙함, 공간적 제한 등)에 방해받지 않도록 연구했을 것이며, 이 노력은 환영이 보다 용이하게 구현되도록 하는 준비, 이를테면, 그림을 위해 고르고 편평하게 다듬어진 벽면, 나무 패널, 캔버스 등과 같은 토대의 고안으로 귀결되었는데, 이 토대는 이후 대략 500여 년간 이어진 환영주의의 성공을 뒷받침하며 오늘날 회화나 조각과 같은 '매체'의 일반적 개념을 형성한다.

그런데 만약 환영주의의 시대가 매체를 적극 활용하는 동시에 (환영의 완전한 구현을 위해) 그것을 내면화하고 은폐하려 했다면, 모더니즘의 시대는 매체를 환영에서 해방시킴과 동시에 그것을 외면화하고 특정화하게 된다. 크라우스에 따르면, 모더니즘 회화는 회화의 표면이 모든 차원으로 끝없이 확장하고 후퇴하는 환영의 기적적 공간이 아니라는 사실을 강조라도 하듯, 회화와 그것의 공간을 규정하는 규칙(예를 들면, 표면과 그 가장자리가 만드는 격자무늬 윤곽grid)을 적극적으로 '지시'함으로써 완성된다. 모던 회화는 지속적

으로 회화의 진실을 '가리키는(pointing)' 것이며, 회화의 특정정이란, 그린버그의 주장처럼 그것을 담보하는 캔버스의 물리적 조건이 아니라, 이처럼 스스로의 진실을 지시(pointing-to-itself)하려는 회화의 노력에서 구체화되는 어떤 규칙에 의해 얻어진다고 할 수 있다.

크라우스는 스탠리 카벨의 주장을 빌어 매체의 이 자기 지시적 규칙을 어떤 주관적 의식의 산물(그린버그가 칸트를 빌어 설명한 적 있는)이 아니라, '자동적인 과정(automatism)'으로 설명한다. 즉, 매체의 특정한 규칙은 예술가나 이론가가 의식적으로 (창)조작할 수 있는 것이 아니라, "매체가 예술가에게 자연히 허락하는 재귀적이며 자명한 것"으로서, 이것은 마치 "시의 창작이 소넷 등과 같은 시의 특정한 규칙에, 무용이 론도 등과 같은 움직임의 규칙에, 그리고 초상화가 초상의 규칙에 자동적으로 반응한 결과"라는 점을 통해 예시될 수 있다.[12] 그린버그는 모더니즘 예술을 '순수성을 향한 물리적 환원'으로 규정했는데, 사실 추상미술의 평면화는 회화의 캔버스 같은 매체가 산출하는 자기 지시적 규칙에 대한 자동적인 반응이었을 따름이고, 그러므로 이 과정을 근대 주체의 자기 비판(칸트적 의미에서)과 의식적(비자동적) 환원의 과정으로 설명한 그린버그는 결국 매체의 이 자동성에 의해

274

주장의 당위성을 잃게 된다.

따라서 크라우스는 '매체'라는 말이 지닌 이 근본적 오해(물리적 지지체physical support라는 오해)를 해소하기 위해 매체 대신 '기술적 토대(technical support)'라는 용어를 제안한다. 기술적 토대란 한 예술을 지탱하는 매체의 기술(회화의 환영을 지지하기 위해 캔버스가 제공하는 평면화의 기술, 혹은 조각에서 실재감을 위해 공간을 점유하는 양과 부피, 질감 등의 기술)이 자동적으로 그 예술의 규칙들을 결정하는 재귀적(recursive) 구조를 말한다. 기술적 토대는 마치 체스판이 말들의 움직임을 미리 규정하는 것처럼, 작가들이 매체를 통한 창작의 과정에서 자연히 따르게 되는 관습과 규칙이다. 기술적 토대는 작품에 선재하는 역사적 원칙을 보존하고 동시에 이끌어내며, 그렇게 작품에 대한 형식의 내적 정합성을 담보할 뿐만 아니라, 관객들로 하여금 그러한 내적 정합성을 명료히 혹은 '명쾌히 꿰뚫어 보게(perspicuous)' 만든다.

가령, 에드 루샤의 1962년 작 〈스물여섯 개의 주유소〉나 소피 칼의 2003년 작 〈날카로운 고통(Exquisite Pain)〉 등의 작업에서 기술적 토대의 역할을 하는 것은 작품의 물리적 존재 양태—루샤의 사진 혹은 칼의 책—가 아니라, 이러한 존재 양태를 자동적으로 결정해주는 보다 상위의 규칙이다. 즉,

275

루샤에게 '스물여섯 개의 주유소' 혹은 '서른네 개의 주차장'과 같은 형식을 허락한 것은 이러한 장소들이 공통적으로 암시하는 자동차의 이동성(mobility) 혹은 그것들의 연쇄성(seriality)이며, 칼에게 사진집 혹은 보고서의 구조를 허락한 것은 '기록물 만들기(documenting)' 혹은 '보고하기(reporting)'가 한 개인에게 자동적으로 부여한 일과로서의 사진 찍기와 글쓰기로서, 각각의 형식은 이동하고 반복하며 집적하는 미국적 삶의 내적 원리를(에드 루샤), 타인에 대한 집착과 좌절로 점철된 개인 서사의 일상적 본질(소피 칼)을 명쾌히 꿰뚫어보게 한다.

이처럼 기술적 토대란 '회화 매체-2차원 캔버스, 조각 매체-3차원 대리석'과 같은 예술의 물리적 규정 방식보다 유연하고 폭넓은 매체관을 제공한다. 왜냐하면 여기서 관심의 대상이 되는 것은 개별 장르의 물리적 특성이 아니라, 그러한 물리적 매체에 우선하며 그것의 출현을 필연적으로 만드는 역사적 관습과 규칙이기 때문이다. 따라서 크라우스가 주장하듯, 기술적 토대라는 용어는 회화나 조각과 같은 전통적인 매체뿐만 아니라, 물리적 몸이 없는 예술 형식, 이를테면 영화나 디지털 기기와 같은 매체도 (그것이 세계의 현시라는 역사적 요구를 충족하는 한) 포괄할 수 있다.

276

기술적 토대는 대부분의 전통적인 미학적 매체(유화, 프레스코, 청동이나 철과 같은 조각적 매체)의 최근의 쇠퇴를 제대로 인식하고 있을 뿐만 아니라, 작품의 물리적 지지대에 대한 단순하고 획일적인 동일화를 불가능하게 만드는 새로운 기술의 복합적인 구조적 기능 또한 환영한다. ([그렇지 않다면] 영화의 '매체'란 무엇이란 말인가? 셀룰로이드 조각? 스크린 혹은 편집된 영상들? 영사기의 빛, 아니면 감겨진 필름?)[13]

크라우스는 기술적 토대에 대한 인식과 이 토대가 구현하는 규칙을 작품의 방법론으로 선택하는 작가들을 '새로운 아방가르드'로 규정한다. 특히 그녀가 포스트미디엄과의 성전을 이끄는 '기사(knights)'로 간주하는 에드 루샤, 소피 칼, 윌리엄 켄트리지, 제임스 콜맨, 크리스천 마클리, 브루스 나우만, 하룬 파로키 등과 같은 예술가들은 자신들의 예술적 의도를 실현하기 위해 단순히 어떤 매체를 채택하는 것이 아니라, 매체의 기술적 기능을 간파하고 재조직함으로써 예술적 의도가 채택된 매체의 기술적 본성 내에서 최대한 공명할 수 있도록 매체를 '재창안'한다.

예를 들어 남아프리카의 중요한 예술가 중 한 명인 윌

277

리엄 켄트리지는 특유의 표현주의적 목탄 소묘들과 그 소묘들을 바탕으로 하는 스톱-모션 영화(애니메이션)를 통해 남아프리카의 모순된 역사와 정치적 현실을 풍자하는데, 이 풍자를 완성하는 것은 이야기 자체가 아니라, 그 이야기를 기술적으로 지원하는 소묘의 구성 조건(목탄과 지우개 그리고 그것들이 안착되는 백지)과 모션 픽처의 기술적 특성(시간성/움직임/공간의 파괴와 재구축)의 유기적 결합이 만들어내는 몽환적인 서사의 규칙이다. 즉, 자동차 와이퍼의 움직임을 묘사하는 방식으로서의 선과 지우기(〈주요 불만의 역사〉, 1996), 커피 메이커에서 내려지는 커피와 필터의 하향 운동을 묘사하는 밑그림들의 연속 동작이 암시하는 지하 갱도(〈광산〉, 1991), 화면 밖으로 튀어나올 듯한 눈알의 강력한 응시, 그리고 그것을 신화화하는 카메라의 존재(〈우부, 진실을 말하다〉, 1997) 등은 연필 소묘(그리기와 지우기)와 애니메이션이라는 기술이 상정하는 규칙(선의 자동성, 지우기의 우연성, 모션 픽처의 순간성, 움직임, 프레임의 축적, 반복과 교차 등등)을 재서술하며, 그 이미지들이 전달하고자 하는 주제(경험의 자동성과 순간성, 사태의 우연성, 역사의 반복과 교차, 진실을 향한 의지와 그것의 불가능성 등)를 명료히 하고 있는 것이다. 이것은 소묘나 사진, 그리고 사진의 연속적 움직임인 영화라는 매체를 그것들의 상

278

투성과 혁신성의 경계에서 '재창안'하는 행위인데, 이러한 행위는 단지 낡은 매체를 다시 재활용한다는 의미가 아니라 낡은 것 속에 잠복해 있는 역사의 현재성이 '호랑이의 도약'처럼 튀어 나와 새로운 창조적 가능태를 구축함을 의미한다. 「사진의 작은 역사」에서 벤야민은 "새로운 것의 창조적 가능성은, 새로운 것에 의해 대체되어버렸지만 (동시에) 그 새로운 자극을 통해 다시금 화려하게 개화하는 낡은 형식, 낡은 수단 … 을 통해 드러난다"고 적은 바 있다.[14] 과거에 대한 향수와 미래에 대한 기대 간의 '긴장' 속에서, 혹은 그러한 긴장을 긴박히 드러내는 전(前) 매체의 쇠락 속에서, 크라우스의 기사들은 자신들의 매체를 전역사의 범주로 재창안하고 있는 것이다.

6.

이처럼 크라우스의 기사들은 포스트미디엄의 괴물 같은 신화에 맞서 예술의 자율성과 특정성, 그리고 관객을 '예술에 대한 진정한 사랑으로 인도할 형식적 경험'을 회복하고자 한다.[15] 그런데 주목해야 할 점은 크라우스가 문제의 해결을 위해 포스트미디엄의 모든 부정적 조건을 척결해야 한다고 주장하지 않고, 이 부정성을 일종의 추동력으로 삼아 나아가자고 하는 점이다.

279

새로운 재귀성(recursivity)의 형식이라 할 수 있는 기술적 토대의 창안자들은 예술의 자율성을 특화하는 공간, 개념미술가들이 화이트 큐브라 일축해버린 그러한 공간의 종말에 관한 포스트미디엄의 억지 주장에 도전하고 있다. 그들은 포스트미디엄의 억지 주장 대신, 그것의 공고한 벽이 지닌 저항성에 의지한다. 마치 풀장의 외벽이 수영선수에게 새로운 방향으로 박차고 나갈 발돋움판을 제공하는 것처럼 말이다.[16]

다시 말해, 반그린버그적 저항의 당위성이 이미 소진된 시대에 매체의 담론은 이 저항의 부정성을 반성적으로 수렴하며, 예술의 자율성을 더욱 공고히 하는 가운데, 매체를 그것의 내부(물리성)와 외부(기술성) 모두를 포괄하는 방식으로 기술해야 한다는 것이다. 크라우스의『언더 블루 컵』이 단지 역사주의적(모더니즘 지향적)이며 따라서 시대착오적이라고 비판받을 수 없는 이유가 바로 여기에 있다. 즉 크라우스의 포스트미디엄 이론은 그녀가 현대미술의 오적(개념미술, 설치미술, 관계미술, 해체주의, 디지털 미디어)이라 지목한 포스트미디엄의 부정적 조건을 모조리 척결하자고 주장하는 것이 아니라, (마치 벤야민이 19세기의 부정적 조건 속에서 구원의 지

280

표를 발견해내고 있는 것처럼) 그러한 부정적 사태의 저항력을 도약의 계기로 삼아 현대성을 재인식하자고 주장하는 것이며, 예술의 역사적 연속성과 기술적 변화를 수렴하려는 이와 같은 변증적 노력 속에서 당대 예술의 특정성을 구원하고 있는 것이다. 크라우스에게 예술은 언제나 특정한 형식적 경험을 통해 관객을 매혹하는 에로스다. 그리고 이 예술의 에로스는 창조성과 독창성, 그리고 형식과 매체를 거부하는 동시대 문화산업의 기술만능주의와 정치적 스펙터클 속에서 종종 망각되고 마는데, 이처럼 잊혀진 예술의 본질을 '기억'하는 것이야말로 설치미술과 관계미학, 그리고 디지털 미디어에 의해 급속히 일상화되고, 탈예술화되고, 데이터화되고 있는 동시대 예술을 '특정한' 예술로 만드는 열쇠가 된다. 크라우스의 주장처럼, 오늘날 예술은 다원주의와 해체론, 디지털 미디어의 가공할 파급력 속에서조차 '나는 누구인가'라는 역사적 자의식에 관한 질문을 시작해야 한다. 기억 속에서 분명해지는 예술의 자의식을 통해서만 우리는 비로소 동시대 미술의 위기와 기회를 바로 볼 수 있을 것이며, 이를 통해 오늘날 미술이 역사의 단절에 의해서가 아니라 바로 그 역사로부터 발전해왔음을 이해할 수 있기 때문이다.

『언더 블루 컵』을 번역하는 일은 출구가 보이지 않는 미로를 더듬어 나가는 일과 같았다. 크라우스의 문장들은 항상 쓰여진 것보다 훨씬 더 깊고 날카로운 의미를 머금고 있었고, 이 의미들은 내가 잘 알지 못하는 철학적 담론의 영역으로, 문학적 텍스트의 행간으로, 개인적 관계의 내밀한 경험으로 나를 몰아가 이내 길을 잃게 만들곤 했다. 각각의 단락은 마치 에드 루샤가 '스물여섯 개의 주유소' 혹은 '서른네 개의 주차장'을 구상할 때 "반드시 따라야만 했던 마음속 공상의 규칙"[17] 처럼 모종의 규칙에 의거해 앞으로 나아가는 연쇄적인 잠언들로 구성된다.[18] 각 잠언 속의 주장은 더블린의 거리(크라우스가 제임스 콜맨을 만나고 그를 이해하기 위해 '침잠해야만 했던' 바로 그 세계)를 걷는 블룸(제임스 조이스가 쓴 『율리시스』의 주인공)의 여정처럼 끝없이 흐르고 멈추기를 반복하며 예술가들이 거쳐왔을 먼 사유와 경험을 놀라운 세밀함으로 되살려낸다. 책에서 논의되는 작가와 작품들은 『황폐한 집』의 수많은 인물을 엮어내는 디킨스의 플롯처럼 흥미로운 운명과 복선에 촘촘히 묶인 채, 바르트의 '수직적 기표'와 독자들의 '수평적 서사화'에 대한 기대 사이를 교차해 나간다. 그러니 『언더 블루 컵』은 절대 만만히 볼 책이 아니다.

282

하지만 『언더 블루 컵』의 미로 속에서 길을 잃는 것에 대해 불평만 하고 있어서는 안 될 것이다. 그 황망한 자기 망실의 순간에조차―이 망실은 글쓰기의 바르트적 '영도(degree zero)'의 순간이며, 혹은 데리다가 말한 '띄어쓰기(spacing)'의 빈 공간 안에 나를 놓아두는 일이기에―우리는 우리에게 부여된 '텍스트의 즐거움'을 온전히 즐겨야만 한다. 그 즐거움이란, 크라우스가 새삼 되새기듯, "텍스트를 헤아리고, 텍스트에 천착하며, 말하자면 적용하고 전달해가며 읽고, 텍스트의 모든 부분에서 일화(anecdote)가 아니라 다양한 말들을 분절하는 아신데톤(asyndeton)을 파악하는 읽기"를 말한다.[19] 아신데톤적 읽기란 끊어지고 막힌 길을 능동적으로 더듬어 나가는 미로의 독서라 할 수 있다. 미로는 길을 잃기 위한 공간이며, 헤맴을 즐거움으로 받아들여야 하는 곳이다. 어렵지만 흥미로운 것, 좌절하기도 하지만 충만한 피로가 있는 독서, 일상의 무심한 경험을 예술의 특별한 경험을 이해하기 위한 단서로 소환해내는 일, 바로 이것이 『언더 블루 컵』을 읽는 일이다. 그러니 내가 그랬듯 독자들 역시 길 잃는 것을 두려워 마시고 개인사와 미술사, 철학과 문학, 현대미술에 대한 비판과 애정이 아름답게 중첩된 이 담론의 미로를 즐겁게 헤쳐 나가시길 바란다.

"1999년 말, 나의 뇌가 터져버렸다"로 시작하는 『언더 블루 컵』은 매일 아침 병상 옆에 앉아 혼수상태의 아내에게 책을 읽어주는 프랑스인 남편 드니의 어설픈 영어 발음, 그 지극히 사랑스럽고 개인적인 호명에 의해 깨어나는 크라우스의 모습으로 마무리된다. 『언더 블루 컵』의 지독한 담론의 미로 속을 빠져나오는 독자들에게 이 책이 선사하는 것은 자신의 삶과 학문이 서로를 호명하는 그와 같이 진실하고 애틋한 순간에 비로소 분명해지는 예술에 대한 진정한 헌신과 사랑의 마음이다.

284

해제 주

1. 본문 pp. 117-122 참조. 도쿠멘타 X의 카트린 다비드, 관계미학의 니콜라 부리오 등과 같은 큐레이터에 대한 크라우스의 반감은 『언더 블루 컵』의 전반에 여실히 드러난다. 그러나 이것이 큐레이팅 전반에 대한 비난으로 여겨져서는 안 될 것이다. 크라우스 자신도 《무정형(Formlessness: Modernism Against the Grain)》(파리 퐁피두센터, 1996)과 같은 전시를 기획한 바 있다.

2. 본문 p. 140.

3. 여기서 복수성이란 낭시의 'singular plural' 개념, 혹은 예술이라는 범주 아래 다양하게 전개되는 방법론적 복수성을 의미한다. 가령 낭시는 「왜 단지 하나가 아닌 여러 개의 예술이 있는가?(Why are there several arts and not just one?)」라는 글에서 다음과 같이 말한다. "복수성은 통일성(unity)을 처음부터 그것의 외부에 있는 것처럼 드러낸다. 통일성의 일자(the one)는 한 번에 그리고 전부에 해당하는 일자가 아니라, 말하자면 누군가를 위해 매번 발생하는 그런 일자이다. 각각의 예술은 고유한 방식을 통해, 그리고 그 고유성 자체도 아니고 그 외부도 아닌 곳에서 예술의 통일성을 드러낸다. … 개별 예술의 통일성은 하나하나의 작업에서만 드러나는 것이다. Jean-Luc Nancy, "Why are there several arts and not just one?" in *The Muse*, trans. Peggy Kamuf (Stanford: Stanford University Press, 1994), p. 31.

4. technical support에 대해 대부분의 국내 연구자들은 '기술적 지지체'라는 번역어를 사용하고 있다. 논자 역시 국내에서 포스트미디엄 이론에 대한 관심이 대두되기 시작했던 2014년에 발표한 논문 「후기 매체 시대의 비평적 담론들」(서양미술사학회논문집 vol. 41)에서 '기술적 지지체'라는 번역어를 사용한 바 있는데, 그 이

유는 당시 국내의 몇몇 선도적 논문과 연구에서 기술적 지지체라는 용어를 사용하고 있었으며, 그러한 기왕의 관례를 뒤집을 만한 번역어가 마땅히 떠오르지 않았기 때문이다. 그러나 크라우스가 거듭 주장하는 것처럼, 그녀가 medium이라는 말 대신 technical support 라는 말을 쓰자고 제안했던 이유는 매체라는 용어가 담고 있는 물질성(물리적 개체)에 대한 강한 그린버그적 논조가 매체의 역사성과 기술적 이종성을 포괄하지 못하기 때문이었는데, 그러한 '매체'의 대체어인 technical support를 '기술적 지지체'로 번역함으로써 이 새로운 용어에 매체의 물리성(-체)을 다시 주입하는 것은 매우 모순적으로 여겨졌다. 따라서 당시 논문에서 논자는 이러한 생각을 각주로 달아 두었으며, 이후 2015년부터 작성된 후속 논문과 에세이, 강연에서 '기술적 지지체' 대신 '기술적 토대'라는 말을 사용하고 있다.

　　　　기술적 토대, 특히 토대라는 용어를 선택한 이유는 크게 세 가지다. 첫째, 용어의 입안자인 크라우스 자신이 technical support를 예술의 특정한 형식을 개시하고 보증하는 토대 구조(체스판, 오토마티즘, 규칙, 관습 등등)로 이해하고 있었기 때문이며, 둘째, 토대라는 말이 내포하는 재귀적(거슬러 올라감 또는 내부로 파악해 들어감) 뉘앙스가 "매체는 기억이다"라고 말하는 크라우스의 역사주의적 관점을 더욱 명확히 반영하고 있으며, 셋째, 토대라는 말을 통해 우리는 이용어가 물리적 대상(지지대)뿐만 아니라 비물리적 기술과 규칙 모두를 예술의 매체로 포괄할 수 있음을 확신할 수 있기 때문이다. 기술적 토대라는 번역어는 이 모든 가치를 포섭하기 위한 선택이며, 따라서 이에 대한 독자들의 지지와 동참을 부탁드린다.

5. 스탠리 카벨에 따르면, 예술은 세계의 현시(顯示)이며 이를 통해 세계와 인간 사이의 거리를 좁히려는 노력의 산물이다. 그는 이러한 노력의 정점을 사진의 '자동성(automatism)'에 있다고 본다. 카벨은 나아가 사진의 자동성에 대한 고찰을 예술의 책무와 연관시킨다. 즉, 각각의 예술은 스스로의 규칙의 자동성에 대한 복종에서 그것이 재현하고자 하는 세계 경험의 신뢰성을 높일 수 있다는 것이다.

언더 블루 컵

뿐만 아니라 이 규칙에 복종한다는 것은 개별 예술의 생산을 의미하는 것만이 아니라, 각 예술의 본질(the idea of art)을 드러내는 것이다. 예를 들어 사진이 스스로의 기술적 규칙에 충실할 때, 그것의 본성인 신뢰성을 주장할 수 있는 것처럼, 시나 무용, 음악, 회화 등도 각자의 규칙에 충실할 때 비로소 그 본질을 드러낸다. 모던 회화는 규칙의 자동성 혹은 선험성을 무시하고, 그 규칙을 각 매체의 물리적 기반 위에서, 그리고 주관적 의식의 투영을 통해 규정할 수 있다고 믿었는데, 카벨에 따르면, 모더니즘의 이러한 태도와 그 결과로서의 예술적 환원은 스스로의 미학적 태도를 규정하고 동시에 배반하는 것이었다. 왜냐하면 오토마티즘으로서의 매체란 첫째, 스스로를 자신의 규칙 속에서 재생산해내는 것이며, 둘째, 규칙의 현시로서 예술작품에 대한 경험을 담보로 하기 때문이다. Stanley Cavell, *The World Viewed* (London: Cambridge University Press, 1979).

6. Rosalind Krauss, *Perpetual Inventory* (Cambridge: The MIT Press, 2010), xiv.

7. Sol LeWitt, "Paragraphs on Conceptual Art," in *Conceptual Art: a critical anthology*, ed. Alexander Alberro and Blake Stimson (Cambridge: the MIT Press, 1999), p. 15

8. Lucy R. Lippard and John Chandler, "The Demineralization of Art," in *Conceptual Art: a critical anthology*,ed. Alexander Alberro and Blake Stimson (Cambridge: the MIT Press, 1999), pp. 47-48.

9. Joseph Kosuth, "Art After Philosophy," in *Conceptual Art: a critical anthology*, ed. Alexander Alberro and Blake Stimson (Cambridge: the MIT Press, 1999), p. 163

10. Tristan Tzara, Dada Manifesto, (23 March 1918) http://www.391.org/manifestos/1918-dada-manifesto-tristan-tzara.html#.VjMa8ys-5yo

11. Clement Greenberg, *Late Writings* (Minneapolis: University of Minnesota Press, 2003), p. 12.

12. Stanley Carvell, *The World Viewed* (London: Cambridge University Press, 1979), p. 103.

13. Rosalind Krauss, "Two Moments from the Post-Medium Condition," *October*, vol. 116(Spring 2006), p. 56.

14. Walter Benjamin, "Little History of Photography," in *Selected Writings Vol. 2 1927-1934*, trans. Rodney Livingstone, Cambridge: Harvard University Press, 1999, p. 523.

15. 크라우스는 이브알랭 브와와의 인터뷰에서 『언더 블루 컵』의 주요한 주장 중 하나는 오늘날 거의 실종되다시피 한, 예술의 형식적 경험(the experience of form)이 주는 기쁨(the erotic of art / the pleasure of text)을 재요청하는 것이라고 강조한 바 있다. Rosalind Krauss with Yve-Alain Bois, *The Brooklyn Rail*, 22 January 2014, http://www.brooklynrail.org/2012/02/art/rosalind-krauss-with-yve-alain-bois

16. 본문, pp. 52-53.

17. 본문, p. 134.

18. 알파벳 순서로 진행되는 일련의 불완전한 잠언들로 구성된 『언더 블루 컵』의 서술 방식은 크라우스가 1997년 이브 알랭 브와(Yve Alain Bois)와 함께 작업했던 『비정형: 사용자 안내서』라는 저술(전시 카탈로그)의 방식을 이어받은 것으로서, 이는 그 책이 의거하고 있는 대로, 조르주 바타유가 그의 잡지 『도큐망』을 통해 선보인 「비평사전(Dictionnaire critique)」의 '비정형'적 글쓰기 방식에 기원한다. 바타유는 한 에세이에서 이러한 글쓰기를 "잉크자국(ink spots)" 또는 "꽥꽥대기(quacks)"라고 부른 바 있다. 그것은 "사전처럼 집적"되는 것으로서, "총체성을 지향하지 않기에 불완전"하고 "복수의 목소리로 쓰여"지며 "장황함을 배제하지 않는다." 크라우스는 다음과 같이 말한다. "비정형은 저급함과 분류학적 무질서라는 이중적 관점에서 비범주화(declassification)를 작동시키는 용어이다. 비정형은 그 자체로는 아무것도 없고, 아무 의미를 지니지 않으며, 오로지 작동적으로만 존재한다. 그것은 저속한 말들처럼 수행적(performative)이며, 의미론보다는 전달의 행위 자체로부터 유래하는 격렬함 같은 것이다. 비정형은 작동(operation)

288

이다." Yve Alain Bois and Rosalind Krauss, *Formless: A User's Guide*, Cambridge: The MIT Press, 1997, pp. 16-18.

19. 본문, p. 90

용어 찾아보기

ㄱ

개념미술 conceptual art 39, 43, 51-
2, 59, 61-2, 84, 103, 110, 156-7, 203
'레디메이드'도 참조하라.
개념미술과 분석철학 59
개념미술과 예술 자체 106
건축 architecture 210-1, 220-2
건축과 프로메나드(산책로) 210
게니우스 genius 42, 48, 51-2, 82, 143,
242
격자(그리드) grid 21-3, 40, 137, 157, 185-
6
관계미학 relational aesthetics 119
구조주의 structuralism 36-7, 48, 51,
80, 83, 192, 229, 241n21, 244n49
'후기구조주의'도 참조하라.
구조주의 영화 structuralist cinema 154-
5, 171-3
규칙 rules 16, 18, 22-4, 34, 36, 40-2, 44,
134, 138, 140-4, 148-50, 153, 156-9,
170, 172, 181, 186-7, 203
기술적 토대 technical support 35, 39-
41, 44, 48, 52, 61, 79-80, 137-8, 164,
187, 189, 200, 209, 215
기표 signifier 50, 87, 90, 117-8, 121-2,
148, 160, 192-3, 195, 215, 229
기호 sign 49-51, 104, 160
길드 guilds 16-8, 24, 35-6, 107

ㄷ

동시 음향 synchronous sound 187-9, 191
떠올려냄 figuring forth 22-3, 49, 54, 61,
181, 200

ㄹ

레디메이드 readymade 43, 48, 60, 102,
106, 110

ㅁ

망각 forgetting 5, 17, 36, 39, 42, 61, 79,
81, 90, 150, 229-30, 241n22
매체 medium 4, 9, 16-8, 22-4, 31-44, 48-
9, 51-4, 60-2, 68-9, 72-4, 78-81, 84-
5, 92, 110-1, 121, 123, 134-8, 140-3,
148-9, 153, 158-9, 161, 169-70, 172-4,
178-9, 181, 187-9, 191, 197, 203, 209,
211, 215-6, 219-20, 222, 225, 227,
229-30, 232, 238n7, 238n11 '확장된
장', '길드', 규칙', '기술적 토대'도

참조하라.

매체 특정성 medium specificity 4, 9,
 22-4, 31-2, 39-40, 42, 51, 62, 82,
 123, 149, 170, 195, 203, 209, 211, 214,
 217-8, 220, 229

매체와 기억 17, 21, 36-7, 62, 71, 79, 81,
 125, 140, 142, 150, 191, 229-32, 234

매체의 기사 knights of medium 62, 85,
 92, 121, 161, 170, 181, 185-9, 191-2,
 197, 203, 209, 220, 225, 227, 237n4

매체의 '창안' 16, 31, 41-2, 44, 52, 80-1,
 140, 144, 149, 170, 174, 189,

모노크롬 monochrome 197

모더니즘 modernism 22, 24, 31, 34, 40,
 51, 59, 68, 72, 84, 104, 107, 124-5,
 136, 141, 149, 161, 174, 178-9, 185,
 189, 214, 238n11 '포스트모더니즘',
 '기술적 토대', '화이트 큐브'도
 참조하라.

모더니즘과 기만 124-5

모더니즘과 매체 22-4, 31, 33-4, 39-41,
 51, 68, 141-2, 178-9, 189, 191, 219,
 238n7, 238n11

모더니즘과 자기 참조 59,

모더니즘과 자율성 72, 104, 106, 110

무성영화 silent film 73, 188-9

문화 혁명 cultural revolution 72, 74

뮤즈 muses 16, 35, 43, 59

미니멀리즘 minimalism 31, 43, 119,
 250n40

미디어 이론 media theory 65, 69-70,
 72-3

미술관 museum 37, 42-3, 61, 84, 104-6,
 112, 120, 154, 173, 191, 197, 204, 208-
 9, 225-7

ㅂ

벽 없는 미술관 museum without walls
 42, 225

비디오 video 37, 40, 42, 64, 67-8, 74-5,
 149, 204, 210-1, 214-8, 220

비디오 모니터 video monitors 75, 204,
 208, 211

ㅅ

선 line 23, 31, 39, 99, 103, 149-50, 156,
 175, 185, 234, 237n4

설치 installation 37, 99, 106, 112, 119,
 143, 201, 203-4, 209, 226-7,

설치미술 installation art 4, 8, 39, 61, 84,
 92, 106-7, 116, 124-5, 151, 195, 197,
 203-4, 209, 220, 224-5, 227, 229,

언더 블루 컵

ㅇ

아파르트헤이트 apartheid 53

알파벳 alphabet 86, 90, 92, 134-5, 137, 192-3

애니메이션 animation 35, 39, 41, 53, 149

언어 language 50-1, 59, 79, 81, 156, 158-9, 165, 220, 223, 229, 234 '기호', '기표', '구조주의'도 참조하라.

언어학 linguistics 17, 36, 49, 80, 83, 87, 110 '언어', '기호', '기표', '구조주의' 참조하라.

얼룩 회화 stain painting 140, 150, 159, 191, 230

역사적 아프리오리(역사적 선험성) historical a priori 32, 34, 51, 203

영도 zero degree 78-83

영화 cinema 16, 35, 39, 42, 53-4, 61, 68, 70-1, 73, 75, 84, 103, 105-6, 114, 116, 130, 147-9, 153-5, 161, 172-3, 176-7, 187-9, 204, 208, 216

오토마티즘 automatism 24, 34, 40, 44, 48, 86, 140-2, 170, 178-9, 181, 239n11, 254n2

오토마티즘과 즉흥(improvisation) 24, 34, 141-2, 176, 181

원근법 perspective 18, 21, 23, 186, 195, 237n4, 250n36

음악 music 24, 34, 140-2

이중 페이스아웃 double face-out 148, 170

입체파(입체주의) cubism 21, 23, 40, 160

ㅈ

자동차 automobiles 35, 39, 41, 44, 48, 130-2, 136-8, 150, 174

정신분석학 psychoanalysis 121, 195

제10회 도쿠멘타 Documenta X 4, 92, 97, 99, 102-3, 106-7, 110-1, 116, 125, 143, 149, 151, 227-8, 247

주체 subject 90, 144, 165, 172-4, 192-3, 195, 201, 211, 219

즉자주의 literalism 31

지지대 support 35, 39, 181

ㅊ

차연 difference 48-9, 51, 144, 257n19

철학 philosophy 59, 62

체스판 chessboards 17, 21, 74, 121, 181, 186-7, 189, 237n4

초현실주의 surrealism 142, 238

ㅋ

콜라주 collage 160, 215

키치 kitsch 123, 125, 221, 224, 230

ㅌ

텍스트의 즐거움 pleasure of the text 90,
117-8, 121-2

텔레비전 television 63, 67-8, 73-5, 151,
153, 209, 214-8, 244n52,

토대 support 16-8, 21-2, 33-6, 39-42, 44,
48, 52, 54, 61, 68, 79-81, 84, 105,
117-8, 121-2, 126, 135-8, 153, 159,
164, 174, 178, 181, 187, 189, 195, 200,
203, 209, 214-5, 217, 230

투명한 단단함 luminous concreteness
22-3, 185, 195

특정성 specificity 5, 9, 22-4, 31-2, 39-40,
42, 48, 51, 62, 82, 110, 123, 149, 170,
195, 203, 209, 211, 214, 217-8, 220

ㅍ

포르투나 fortuna 175-6, 178, 181

포스트모더니즘 postmodernism 35, 40-
2, 53, 136, 214-5, 225, 241n25

포스트미니멀리즘 postminimalism 43

포스트미디엄의 상태(상황) post-

medium conditions 16, 39, 44, 52-3,
61, 122, 136, 160

표상해내기 imaging forth 38, 53-4, 188

필름 film 118, 131, 143, 149, 154-5, 169,
188, 208,

필름 프레임 film frame 54, 61, 154, 161

ㅎ

해체(주의) deconstruction 48-51, 62,
65, 69, 144, 172-3, 256n15, 257n19

해체와 '너는 누구인가' 16-7, 21, 48-9, 51,
61-2, 90, 144, 172,

현상학 phenomenology 68, 210

형식주의 formalism 185-7

화이트 큐브 white cube 52, 92, 103-
6, 111-2, 114, 116, 118, 122, 125, 143,
149, 151, 153, 169, 195, 197, 209

확장된 장 expanded fields 37, 229-30,
241 '길드', '규칙', '기술적 토대'도
참조할 것.

환원주의 reductionism 31, 178-9

후기구조주의 poststructuralism 48, 82,
165, 172

언더 블루 컵

인명 및 작품 찾아보기

ㄱ

『감시와 처벌』Discipline and
　　Punish(푸코) 82, 219
〈거대한 벽을 위한 색상들〉Colors for a
　　Large Wall(켈리) 25
게이지, 피니어스 Gage, Phineas 75
〈결합〉III Union III(스텔라) 31
고야, 프란시스코 Goya, Francisco 67
구텐베르그, 요하네스 Gutenberg,
　　Johannes 65
『구텐베르크 은하계』Gutenberg
　　Galaxy(구텐베르크) 65, 135
그린버그, 클레멘트 Greenberg, Clement
　　23-4, 31-4, 39, 123, 141
〈그림의 분석〉l'analyse d'un
　　tableau(브로타스) 84, 191, 197
『글쓰기의 영도』Writing Degree
　　Zero(바르트) 79
〈기념비〉Monument(켄트리지) 175
『기사의 움직임』Knight's
　　Move(시클로스키) 185
『길 위에서』On the Road(케루악) 126
〈길 위에서, 잭 케루악이 쓴 고전 소설의
아티스트 북〉On the Road, An
　　Artist Book of the Classic Novel by
　　Jack Kerouac(루샤) 127
〈끊임없이 달리는 말들〉Horses
　　Running Endlessly(오로스코) 19

ㄴ

나보코프, 블라디미르 Nabokov,
　　Vladimir 186
나우만, 브루스 Nauman, Bruce 42, 84,
　　210-3, 215, 217-20
『나자』Nadja(브르통) 201
〈납을 잡는 손〉Hand Catching
　　Lead(세라) 158, 251n40
낭시, 장뤼크 Nancy, Jean-Luc 15-6, 43,
　　242n37
뉴먼, 마이클 Newman, Michael 172
니체, 프리드리히 Nietzsche, Friedrich
　　22, 52, 71

ㄷ

다네, 세르주 Daney, Serge 256n15
다미쉬, 위베르 Damish, Hubert 21, 186,
　　237n4, 250n36, 255n5
다비드, 카트린 David, Catherine 92,
　　100-1, 103, 105-6, 108, 110-5, 125-6,

128, 143, 151, 165, 228

달리, 살바도르 Dali, Salvador 54

데리다, 자크 Derrida, Jacques 48-51,
 237n2, 257n19

「도난당한 편지」 The Purloined
 Letter(포) 193

「'도난당한 편지'에 관한 세미나」
 Seminar on 'The Purloined
 Letter'(라캉) 192-3

〈돼지 우리〉 The Pig Hut (원제:
 〈돼지들과 사람들을 위한 집〉
 Ein Haus für Schweine und
 Menschen)(트로켈과 휠러) 100-2,
 121, 151,

뒤샹, 마르셀 Duchamp, Marcel 43, 48,
 59-61, 225-7

뒤튀, 조르주 Duthuit, Georges 225

드 뒤브, 티에리 de Duve, Thierry 242

드 마리아, 월터 De Maria, Walter
 241n24

디킨스, 찰스 Dickens, Charles 86, 90,
 111, 116, 233, 235

딘, 제임스 Dean, James 130

딜런, 밥 Dylan, Bob 130

ㄹ

「라오쿤」 Laocoön(레싱) 107

〈라이브-녹화 비디오 복도〉 Live-Taped
 Video Corridor(나우만) 212

라이트, 플랭크 로이드 Wright, Frank
 Lloyd 210

라캉, 자크 Lacan, Jacques 192-5, 229

레비스트로스, 클로드 Levi-Strauss,
 Claude 72

레싱, 고트홀트 Gotthold Lessing) 107

레이, 만 Ray, Man 59

『로드 짐』 Lord Jim(콘래드) 72

로베스피에르, 막시밀리앙 드
 Robespierre, Maximilien de 159

〈로즈 셀라비 역의 마르셀 뒤샹〉 Marcel
 Duchamp as Rrose Sélavy(레이) 59

롱, 리처드 Long, Richard 241n24

루샤, 에드 Ruscha, Ed 5, 41, 44-6, 48,
 90, 127, 129-40, 150, 159, 174, 191,
 230

루이스, 모리스 Louis, Morris 28

르 코르뷔지에 Le Corbusier 210

『리바이어던』 Leviathan(오스터) 201

리버스킨드, 대니얼 Libeskind, Daniel
 221-3

리시츠키, 엘 Lissitzky, El 225

리처드슨, 미란다 Richardson, Miranda 201

리파드, 루시 Lippard, Lucy 43

리히텐슈타인, 로이 Lichtenstein, Roy 146-7

ㅁ

마네, 에두아르 Manet, Édouard 84, 191

마르크스, 칼 Marx, Karl 33

마이욜, 아리스티드 Maillol, Aristide 26

마클리, 크리스천 Marclay, Christian 42, 187-91

〈막심 데토마스〉 Maxime Dethomas(툴루즈로트렉) 27

말라르메, 스테판 Mallarmé, Stéphane 84, 118, 219-20

말레비치, 카지미르 Malevich, Kazimir 185

말로, 앙드레 Malraux, André 42, 191, 225

〈망명 중인 펠릭스〉 Felix in Exile(켄트리지) 156

매클루언, 마셜 McLuhan, Marshall 65, 69-70, 72, 135, 229

먼로, 마릴린 Monroe, Marilyn 189

〈메르츠바우〉 Merzbau(슈비터스) 225

메를로퐁티, 모리스 Merleau-Ponty, Maurice 68, 75

「모더니스트 회화」 Modernist Painting(그린버그) 238

모로, 잔 Moreau, Jeanne 201

모리스, 로버트 Morris, Robert 29

몬드리안, 피에트 Mondrian, Piet 99, 185

「무의식에서 문자의 역할(The Agency of the Letter in the Unconscious)」(라캉) 192

〈무제(L-빔)〉 Untitled(L-Beam)(모리스) 29

ㅂ

바렌즈, 헨리 Barendse, Henri 131-2, 134, 136

바르트, 롤랑 Barthes, Roland 36, 48-9, 51-2, 78-83, 87, 117-9, 121-2, 148

바인베르거, 로이스 Weinberger, Lois 99-100, 102, 110

바흐, 요한 세바스티안 Bach, Johann Sebastian 34, 142

〈밤〉 Night(마이욜) 26

『밝은 방』 Camera Lucida(바르트) 82

〈배 그림〉 Bateau Tableau(브로타스) 89

찾아보기

버든, 크리스 Burden, Chris 241n24

번스타인, 칼 Bernstein, Carl 200

베르토프, 지가 Vertov, Dziga 54

베케트, 사뮈엘 Beckett, Samuel 175

벤야민, 발터 Benjamin, Walter 44, 70-1, 159

보엘케르스, 오르텐시아 Völckers, Hortensia 111, 113

부리오, 니콜라 Bourriaud, Nicolas 119-21

〈북해에서의 항해〉 A Voyage on the North Sea(브로타스) 88

〈불규칙한 다각형 시리즈〉 Irregular Polygon Series(스텔라) 31

브레히트, 베르톨트 Brecht, Bertolt 256n15

브로타스, 마르셀 Broodthaers, Marcel 9, 42, 84-5, 88-9, 191, 197

브론달, 비고 Brondal, Vigo 80, 245n59

브르통, 앙드레 Breton, André 201, 255

〈비디오 사중주〉 Video Quartet(마클리) 188-90

비올라, 빌 Viola, Bill 64-8, 75, 77, 204, 209, 224

비코, 잠바티스타 Vico, Giambattista 33, 240n18

비트겐슈타인, 루트비히 Wittgenstein, Ludwig 59

〈빈집을 두드리는 이유〉 Reason for knocking at an Empty House(비올라) 75-6

『뼈의 몽상』 The Dreaming of the Bones(예이츠) 170

ㅅ

〈사라반드〉 Saraband(루이스)

『상상의 미술관』 Le musée imaginaire(말로) 225

샤리츠, 폴 Sharits, Paul 154-5

〈서른네 개의 주차장〉 THIRTYFOUR PARKING LOTS(루샤) 139

〈서있는 여인의 누드〉 Standing Female Nude(피카소) 20

〈선셋 스트립의 모든 빌딩〉 Every Building on the Sunset Strip(루샤) 44, 46

세라, 리처드 Serra, Richard 157-9, 250n40

〈세계 평화〉 World Peace(나우만) 220

『세바스천 나이트의 진짜 인생』 The Real Life of Sebastian Knight(나보코프) 186

언더 블루 컵

손택, 수전 Sontag, Susan 119, 122

슈만, 로베르트 Schumann, Robert 142

슈비터스, 쿠르트 Schwitters, Kurt 225

스노우, 마이클 Snow, Michael 155

『스물여섯 개의 주유소』 Twentysix
　　Gasoline Station(루샤) 47, 134, 138

스미스슨, 로버트 Smithson, Robert 104

〈스위트 워터〉 Sweetwater(루샤) 133

스타인, 거트루드 Stein, Gertrude 187

〈스탠더드 주유소, 텍사스
　　애머릴로(Standard Station,
　　Amarillo, Texas)〉(루샤) 45

스텔라, 프랭크 Stella, Frank 30-1, 41

『스튜디오와 큐브』 Studio and
　　Cube(오도허티) 105

〈시연실〉 Demonstration
　　Room(리시츠키) 225-6

시클롭스키, 빅토르 Shklovsky, Viktor
　　143, 185-7, 254n2

〈신사는 금발을 좋아해(Gentlemen
　　Prefer Blonds)〉 189

〈십자가의 성 요한을 위한 방〉 Room for
　　St. John of the Cross(비올라) 75, 77

ㅇ

「아방가르드와 키치」 Avant-Garde and
　　Kitsch(그린버그) 123

아트슈와거, 리처드 Artschwager,
　　Richard 28

〈안달루시아의 개〉 Un Chien
　　Andalou(달리) 54

알베르티, 레온 바티스타 Alberti, Leon
　　Battista 18

〈약혼 반지〉 The Engagement
　　Ring(리히텐슈타인) 146

〈어선의 귀환을 묘사한 작품〉 Un tableau
　　représentant le retour d'un bateau
　　de pêche(브로타스) 89

〈얼룩〉 Stains(루샤) 135, 137, 191, 230

에반스, 워커 Evans, Walker 130

에이어, A. J. Ayer, A. J. 59

〈에탕 도네〉 Etant Donnees(뒤샹) 225-6

에이츠, 윌리엄 버틀러 Yeats, William
　　Butler 166-7

오도허티, 브라이언 O'Doherty, Brian
　　103-5

오스터, 폴 Auster, Paul 201

와이너, 로렌스 Weiner, Lawrence 157

우드워드, 밥 Woodward, Bob 200

〈우부, 진실을 말하다〉 Ubu Tells the
　　Truth(켄트리지) 53, 55-6, 155, 161,
　　175

299

〈우부 왕〉 Ubu roi(자리) 53

워홀, 앤디 Warhol, Andy 132

월, 제프 Wall, Jeff 97, 143-4

웨버, 새뮤얼 Weber, Samuel 216-8, 220, 244n52

〈웨스트 사이드 스토리(West Side Story)〉189

위그, 피에르 Huyghe, Pierre 121

윌리엄스, 레이먼드 Williams, Raymond 214

『율리시스』 Ulysses(조이스) 161-2

〈이니셜〉 I N I T I A L S(콜맨) 145, 147, 167-70

〈이성의 잠〉 The Sleep of Reason(비올라)

〈이성이 잠들면 괴물들이 깨어난다〉 The Sleep of Reason Produces Monsters(고야) 67

〈이주노동자〉 Gastarbeiter(바인베르거) 100

〈인터페이스〉 Interface(파로키) 153, 203-7, 209

〈입체경〉 Stereoscope(켄트리지) 91

ㅈ

자리, 알프레드 Jarry, Alfred 53

〈작업실을 지도화하기〉 Mapping the Studio(나우만) 213, 215, 217-20

〈잘 지내길 바래〉 Take Care of Yourself(칼) 201-2

〈잠자는 사람들〉 The Sleepers(비올라) 64-5, 67

〈재의 책〉 Book of Ashes(혼) 197-8, 230

〈전화번호 수첩〉 The Address Book(칼) 199

〈정보실〉 Information Room(코수스) 58

제임슨, 프레드릭 Jameson, Fredric 71-2, 214-5, 218

조이스, 제임스 Joyce, James 162, 167

존스, 제스퍼 Johns, Jasper 160

『주사위 던지기는 결코 우연을 없애지 못할 것이다』 Un Coup de Dés jamais n'abolira le hazard(말라르메) 219

〈주요 불만의 역사〉 History of the Main Complaint(켄트리지) 150, 152

〈주차장〉 Parking Lots(루샤) 136

〈찢기〉 Tearing(세라) 158

ㅊ

『참을 수 없는 존재의 가벼움』 The Unbearable Lightness of

언더 블루 컵

Being(쿤데라) 123

「철학 이후의 예술」 Art after
 Philosophy(코수스) 59

ㅋ

〈카메라를 든 사나이(Man with a Movie
 Camera)〉(베르토프) 54

카뮈, 알베르 Camus, Albert 81

카벨, 스탠리 Cavell, Stanley 24, 34, 40-
 1, 44, 86, 124, 140-1, 178-9, 181, 215,
 218

칼, 소피 Calle, Sophie 42, 199-201, 203

칼라트라바, 산티아고 Calatrava,
 Santiago 221

케루악, 잭 Kerouac, Jack 126, 129-30,
 132, 136-7

케서디, 닐 Cassady, Neil 130

케이지, 존 Cage, John 213, 219, 221

켄트리지, 윌리엄 Kentridge, William
 53-6, 59, 61, 90, 91, 118, 138, 149-50,
 152, 155-6, 159-61, 175-8, 180-1, 186

코수스, 조지프 Kosuth, Joseph 58-60,
 191

콘래드, 조지프 Conrad, Joseph 72

콜먼, 제임스 Coleman, James 41, 161-5,
 167-74

콜베르, 장 바티스트 Colbert, Jean
 Baptiste 18

콰인, 윌러드 Quine, Willard 59

쿠르베, 구스타브 Courbet, Gustave 191

쿠벨카, 페터 Kubelka, Peter 154

쿠치, 엔조 Cuchi, Enzo 136, 241n25

쿤데라, 밀란 Kundera, Milan 123

「쿨 호수의 야생 백조」 The Wild swans
 at Coole(예이츠) 167

큐브릭, 스탠리 Kubrick, Stanley 214

크노, 레몽 Queneau, Raymond 81

〈큰 유리〉(원제: 〈그녀의 신랑감들에
 의해 발가벗겨진 신부, 조차도〉)
 Large Glass(원제: The Bride
 Stripped Bare by Her Bachelors,
 Even)(뒤샹) 226

클라크, 래리 Clark, Larry 130

클라크, T. J. Clark, T. J. 22

클레멘테, 프란체스코 Clemente,
 Francesco 136

키아, 산드로 Chiao, Sandro 241n25

키틀러, 프리드리히 Kittler, Friedrich
 69-73

키퍼, 안젤름 Kiefer, Anselm 241n25

키펜베르거, 마르틴 Kippenberger,
 Martin 107

ㅌ

〈탄광〉 Mine(켄트리지) 175-6, 180
〈터프턴보로 IV〉 Tuftonboro
 IV(스텔라) 30
〈테이블과 의자〉 Table and
 Chair(아트슈와거) 28
「텔레비전: 세트와 스크린」Television:
 Set and Screen(웨버) 216
툴루즈로트렉, 앙리 드 Toulouse-
 Lautrec, Henri de 72
트로켈, 로즈마리 Trockel, Rosemarie
 100-2, 106, 151
티라바니자, 리크리트 Tiravanija,
 Rirkrit 121

ㅍ

「파국」 Catastrophe(베케트) 175
파로키, 하룬 Farocki, Harun
〈파리〉 Fly(콜맨) 171, 174
〈펌프〉 Pump(콜맨) 171, 174
포, 에드거 앨런 Poe, Edgar Allan 193,
 195
포드, 존 Ford, John 130
〈폭력적인 사건〉 Violent
 Incident(나우만) 211
푸코, 미셸 Foucault, Michel 31-4, 82-3,

219
프램턴, 홀리스 Frampton, Hollis 155
프리드, 마이클 Fried, Michael 24, 31-2,
 34, 41
피카소, 파블로 Picasso, Pablo 20, 43,
 151, 185, 187

ㅎ

〈하이 문(높은 달)〉 High Moon(혼) 198
『해석에 반대한다』 Against
 Interpretation(손택) 119
해슬러, 한스 Hässler, Hans 99
혼, 레베카 Horn, Rebecca 196-8, 229-30
홉스, 월터 Hopps, Walter 129
『화이트 큐브 안에서』 Inside the White
 Cube(오도허티) 104
『황폐한 집』 Bleak house(디킨스) 86, 116
횔러, 카르스텐 Höller, Carsten 100-2,
 106, 110, 121
후기구조주의 48, 82, 165, 172
후설, 에드문트 Husserl, Edmund 48-50

기타

〈2001 스페이스 오디세이〉 2001: A
 Space Odyssey(큐브릭) 215

언더 블루 컵

지은이 로절린드 크라우스(Rosalind Krauss)

미술비평가 및 미술사가. 컬럼비아대학교 '유니버시티' 교수로 재직하고 있다.
1976년에 동시대 미술비평 및 이론 저널인 《옥토버(October)》를 공동으로
창간했으며 편집위원으로 활동해오고 있다. 『현대 조각의 흐름(Passages in Modern
Sculpture)』(1977), 『아방가르드의 독창성과 다른 모더니즘 신화들(The Originality
of the Avant-Garde and Other Modernist Myths)』(1985), 『광적인 사랑(L'Amour
fou)』(1986), 『사진(Le Photographique)』(1990), 『시각적 무의식(The Optical
Unconscious)』(1993), 『북해에서의 항해(A Voyage on the North Sea)』(1999),
『총각들(Bachelors)』(2000), 『영구적인 재고 목록(Perpetual Inventory)』(2010), 『언더
블루 컵(Under Blue Cup)』(2011) 등의 저서가 있다.

옮긴이 최종철

미술이론가. 이화여대 미술사학과 부교수로 재직하고 있다. 미국 플로리다대학에서
미술사학 박사 학위를 받았으며, 미국과 일본, 그리고 한국에서 다양한 강의 및
연구 경력을 쌓았다. 전문 연구 분야는 현대미술과 매체이론으로, 최근 미디어
아트(디지털 사진, 포스트미디어 예술, 포스트미디엄 이론 등) 연구에 집중하고
있으며, 특히 디지털 매체의 미학적, 정치적, 기술적 문제에 관심을 기울이고 있다.

언더 블루 컵
포스트미디엄 시대의 예술

1판 1쇄 2023년 11월 10일

지은이 로절린드 크라우스
옮긴이 최종철
펴낸이 김수기
디자인 신덕호

펴낸곳 현실문화연구
등록 1999년 4월 23일 / 제2015-000091호
주소 서울시 은평구 불광로 128 배진하우스 302호
전화 02-393-1125 / 팩스 02-393-1128 / 전자우편 hyunsilbook@daum.net
ⓗ blog.naver.com/hyunsilbook ⓕ hyunsilbook ⓧ hyunsilbook

ISBN 978-89-6564-287-9 (03600)